Table Games Management

牌桌遊戲管理

Vic Taucer
Steve Easley・著

丁蜀宗・譯

原編著者序

　　博奕產業是營收與員工數量成長最迅速的全球性產業之一，在美國這更是不可爭論的事實。尤其在1990年期間，博奕事業更是如野火般的散布開來，這樣蔓延的趨勢仍將持續。除了拓展觀光業本身之外，賭場更為地區政府增加了財政營收與就業機會。

　　美國地區自1990年以來，印地安賭場的開發已經跟隨全國性博奕產業的發展同步擴張，伴隨著優異的成長表現，賭場伴隨而來的優厚營收與就業期望已經成為許多印地安部落未來經濟發展的一部分了。❶

　　北美地區博奕產業的蓬勃發展不限於美國地區，加拿大博奕產業也同樣成為觀光業主要成長的來源。現今各種不同形式的賭場位於加拿大的大部分省分，商業賭場、印地安賭場與公益性賭場均以不同的娛樂模式盛行於加拿大。

　　博奕本身已經成為北美歷史的一部分，尤其近年來博奕突破道德界線，形成這個時代的象徵，博奕遊戲並非新的概念，尤其是牌桌遊戲是已經存在許久的賭博形式。

　　今日的娛樂行業已經不再依靠博奕為主要的收入來源，今日的牌桌收入僅是其他部門總合的一部分罷了。過去的賭場可以視為是牌桌部門的天下，而今日卻被認為是比其他部門更占空間的遊戲。本書將檢視了牌桌部門的運作。

　　牌桌部門對整個賭場生態提供了一個特殊的社會化特色「玩家與真人對賭」，這樣特殊的互動社會因素，使得博奕行業能夠成長到今日的地步。不需要過於深究是何原因觸發人們前往賭場，上述

的社會因素便是成因之一。牌桌提供了賭客與賭場員工及其他賭客對賭的機會，若娛樂是人們賭博的主因，牌桌便是其創造者。

牌桌上的賭局也提供了玩家一些其他賭局無法體現的技巧優勢，一些牌桌遊戲中，賭客技巧突顯很大的優勢。「聰明玩，贏更多」（"play smarter and win more"）已經成為世界性的廣告辭彙，牌桌使這句話成為事實，並且是讓許多玩家加入賭局的一大誘因。

1962年Edward教授在*Beat the Dealer*書中指出，讀者可以藉由數學基礎決定一系列的策略來降低賭場在「21點」的先天優勢，從此之後，許多人陸續出版此類書籍，使得「21點」成為一個熱門遊戲❷。

今日我們所知的牌桌遊戲起源於古老時期，許多關於西洋骰子的紀載是使用動物骨頭製成，有一些骰子賭博的傳統來自於基督教的基礎，在歐洲與亞洲的文化中，賭博已經是文化起源的一部分。❸

21點出現於17世紀早期的英格蘭，其基礎是由一個稱為 "van jon" 的遊戲，其他部分則摻雜了一些法國遊戲 "vingt et un"。花旗骰則是直接由來自英國的遊戲，稱為 "hazard"。法羅（faro）紙牌盛行於19與20世紀早期的美國西部賭廳，這個遊戲則來自於14世紀德國稱之為 "lansquenet" 的遊戲。❹

牌桌遊戲在20世紀初被大幅的改進，內華達州博奕的合法化使得美國牌桌遊戲的歷史得以真正的綻放開來，讓我們來看看自那時起牌桌遊戲的演化。

1931年內華達立法通過博奕合法化，那時合法通過的遊戲到現在仍被廣泛的接受，其中三種賭局——21點、花旗骰、輪盤迄今仍是大部分賭場主要的遊戲。而其他諸如 "faro"、"hazard"、"klondike" 等遊戲呢？這些古老的遊戲大部分已經被當代的牌九撲克（Pai Gow）、百家樂（baccarat）與其他撲克的變種遊戲所取

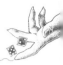
代了。❹

　　本書主要敘述現代牌桌部門的營運議題，在我們開始討論本書內容之前，我們先說明本書不涉及太深奧的操作或概念理論的議題，也不會是一本包含各種牌桌遊戲的指導手冊。

　　本書的作者與其他管理系列書籍的作者一樣，希望為休閒產業培育具有堅實基礎的管理者，這本《牌桌遊戲管理》（*Table Games Management*）包含了管理類似部門的廣泛相關資料，著重的主題則為下列各項：

　　1.牌桌部門經理的職責

　　2.牌桌部門的組織與人事

　　3.員工與聘用

　　4.牌桌遊戲的數學與分析

　　5.牌桌遊戲的會計議題（accounting issues）

　　6.聯邦貨幣配合議題

　　7.牌桌的設施與使用

　　8.優勢賭博玩法

　　9.遊戲防護議題

　　10.顧客服務

　　11.賭場信貸

　　12.當代話題：問題賭博、酗酒等

　　13.與員工相關的議題

　　本書圍繞著整個營運部門的勞動力，藉由學習與遵循相關的標準與方式，將會使你的旅遊休閒事業更具有價值。

參考文獻

❶Vicki Abt, James Smith, Eugene Christiansen, *The Business of Risk*, The University of Kansas Press, 1985.

❷Edward O. Thorp, *Beat the Dealer*, Random House, 1962.

❸Lincoln H. Marshall, Denis P. Rudd, *Introduction to Casino and Gaming Operations*, Prentice Hall, 1996.

❹*Nevada Magazine*, Special issue: 50 Years of Gaming, March 1981.

Vic Taucer的致謝

我投身於博奕產業已經有很長的時間，我所認識與應該感謝的人無法計數，能夠與那些曾教導過我的人及致力於博奕界的人共事，我感到無比榮幸。

我有兩個關於賭場的歷程，一個是經營者，另一個是教授與培訓師，感謝在這兩個領域與我共事的所有人士，你們讓我獲益良多。

我過去經營的經驗值得回憶與驕傲，我曾與最佳的經營團隊及賭場共事。Caesars Palace的賭場經理Mike Moore是我所共事過的行業尖兵。我曾經提供給Mike Moore一個教育性的訓練計畫，他聽了後表示「好點子，去做吧！」這個計畫自實施後十分成功，感謝Mike。

Caesars的計畫是把我這樣一個賭場管理的教授領進了內華達南部的社區大學之中，我喜歡教學，我的學生也喜歡我所教授的知識。

擔任部門主任的Dr. Russell Anderson堅持提供非學術背景的賭場經理一個教學職務，這也開啟了我的教育生涯，改變了我的一生。

感謝Russell，我會永遠將這份恩情銘記在心。

Vic Taucer

Steve Easley的致謝

謹將最深的謝意獻給Vic Taucer，感謝他給了我這個合作的機會，Vic與我是多年的好友，與他一起工作是我的殊榮。

我開始接觸賭場業時只把它當成我到UNLV的兼職工作，那大約是三十年前的事了。本書讓我有機會去感謝幫我把賭場變成我終身職業一些友人們。

我在Frontier工作的十年裡，Dennis Droste與Bobby Lentz教我在這份工作上獲得樂趣，他們創造了一個歡樂的氣氛，讓員工維持高度的專業工作並保持愉快的心情。

過去的十三年中，Joe Wilcock既是良師也是我的益友，我認識Joe是在1989年，那一年我們開始經營Mirage。1993年Joe鼓勵我在Treasure Island創辦政策與訓練的課程。直至今日，我仍然以我們共同完成的許多事情感到自豪，其中包括Treasure Island成功的開幕。Joe具有發掘人才的天份，因此我一生都會感謝他。

Steve Easley

關於作者

Vic Taucer

　　Vic Taucer是內華達州一家顧問與訓練公司「賭場創意學」（Casino Creations）的負責人，這家公司開設賭場教學研討班，設計博奕課程及出版博奕教材。Taucer身為一名顧問，負責全國轄區內籌劃與製作賭場管理訓練的課程，以及賭場教育研討會。近年來更擔任拉斯維加斯大道上「巴黎賭場酒店」（Paris Hotel and Casino）的賭場訓練主任，協調牌桌遊戲部門的開幕與新進員工的訓練事宜。

　　除了在「賭場創意學」中的職務外，Taucer也是內華達州大學及社區大學系統（CCSN）的賭場管理教授，他曾經設計與教授由CCSN的賭場管理學位課程所提供的多種賭場課程，也曾擔任休閒娛樂系的系主任。他目前在南內華達州的社區大學休閒娛樂／博奕系教授博奕課程。

　　在Taucer投入賭場教育之前，自1976年開始，他就是一位成功的賭場經營者，以及拉斯維加斯賭場的高階主管人員。他曾擔任卡斯塔威（Castaways）、米高梅（MGM）、鑄幣廠（Mint）及濱海（Marina）等賭場的賭場經理。他在拉斯維加斯的凱撒殿（Caesars Palace）賭場擔任賭場牌桌遊戲經理長達八年的時間，而這也是他在經營管理生涯中的巔峰。

Steve Easley

　　Steve Easley在內華達州長大，成年後都在賭場業界工作。Easley一開始是在1971年時於佛瑞蒙酒店（Fremont Hotel）擔任雙骰玩牌員工，目前則是拉斯維加斯賭場的監督員以及員工訓練顧問。他曾出席全國各地為賭場經營者所開設的許多課程與研討會，包括他為密西根博奕管理委員會所制定的為期五天的密集訓練課程。

　　Easley擁有一家影視製作公司，專門為賭場製作員工訓練的影片，以及為新的博奕商品拍攝商品介紹短片。

　　1993年，他為拉斯維加斯的金銀島賭場（Treasure Island）制定了員工訓練課程，使得該賭場一開幕就一炮而紅。身為員工訓練經理，他有部分的職責就是為牌桌遊戲部門擬定及執行政策與標準作業程序準則。

　　Easley畢業於內華達大學雷諾分校及拉斯維加斯分校，他曾在南內華達州社區大學教授一些課程，包括賭場遊戲概論，以及高階賭場監控。目前他仍持續在CCSN和內華達大學拉斯維加斯分校擔任客座講師。

譯序

2009年一個偶然的情形下，臺灣科技大學劉代洋老師與揚智出版社葉總經理與我談到臺灣博奕市場的前景看好，但是卻沒有學校針對這門行業開課授業，也未見到相關的書籍作為教材。問我是否願意翻譯一本關於牌桌管理的書。我心想，抱著一試的心態，前後花了近一年，終於完成本書翻譯，希望此書可為臺灣讀者帶來一些正確的賭場管理觀念，不要總是將賭場與罪惡劃成等號。

我於1997年就讀內華達州立大學MBA課程時，對於系上的一位教授特別推崇，此人即是我的授業恩師Bill Eadington。他用了許多的數量統計方法來驗證賭場業的行業趨勢、管理優劣與風險評估等，這是我首次從課堂上學習到賭場業運用精密的統計方式，對數據做分析，達到所謂科學化管理目標。

Bill Eadington除了啟蒙我賭場管理的知識外，對本書的翻譯過程也提供了專業上的 明。由於我本身對於美國的法規用詞與舊時的行業內用語不甚瞭解，這部分都透過我的恩師Bill Eadington提供範例與註解，讓翻譯的內容不致出現疏漏。

臺灣科技大學劉代洋老師對推動臺灣觀光賭場合法化不遺餘力，並邀請我到他系上擔任講師，教授賭場管理相關課程。此書翻譯期間，劉老師也提供許多的建議，讓本書的內容更趨完善。

開放博奕行業是一個潮流趨勢，原本大力反對賭場的新加坡，其核准的兩家賭場也在2010年開始營運，預計2011、2012年全年賭場營收即可趕上拉斯維加斯大道主要賭場的營收總和。亞洲的澳門

與新加坡經由賭場將觀光業轉型的成功範例，值得臺灣借鏡。希望
臺灣未來也會因為博奕市場的開放，讓臺灣的觀光業更上一層樓，
達到國際一流的水準。

丁蜀宗

2011年12月19日

目錄

1 牌桌遊戲經理的職責

關 鍵 詞

牌桌遊戲經理　　　　爭議

目標　　　　　　　　供應商

溝通　　　　　　　　開放意見管道

　　本章主要著眼於**牌桌遊戲經理**（table games manager）的多種
職責，除了深入牌桌部門日常的營運之外，牌桌遊戲經理必須同時
瞭解組織中不同部門直接或非直接對其部門的影響。

　　員工訓練與客戶爭議的解決是牌桌遊戲經理每日工作重要的
職責，在早期博奕（gaming）被稱為「賭博」（gambling）的年代
裡，牌桌遊戲經理通常是屬於被授權的職位，且通常來自於與層峰
的裙帶關係、資歷，甚至是與高爾夫球技程度有關。在60與70年
代，賭場經理並不要求具備正式的學歷。在那個年代中，大部分的
賭場都是私人擁有，而賭場經理（男性居多）通常是由賭場經營者
欽點；當然，賭場經理的職責也就相對簡單——為賭場贏錢。

　　現在，大多數的賭場都屬於股份制，這些股東極少表示什麼，
他們大多依賴董事會指定最具資格的經理人來管理保護他們的投
資。

職務稱呼

　　在現今的經營環境裡，很難找出一個人能負責管理賭場的所有
區域；因此，賭場經理這個稱呼已經很少使用了。牌桌遊戲（table
games）、老虎機（slots）、撲克（poker）、基諾（keno）與競賽
及運動簽注（race and sports books）等均已被視為是獨立部門，縱
使這些部門都歸賭場營運部門副總經理管轄，而這些部門的主管也
都被稱之為經理，與營運部門副總經理的職能分類相同，這些經理
也都屬於部門的負責人，如老虎機部門經理、競賽及運動簽注部門
經理、牌桌遊戲部門經理等，其職位上面也都還有著營運部門副總
經理。

牌桌遊戲經理

目前牌桌遊戲經理大多具備大學以上的學歷，當然學歷並非必要的要求，然而一個成功的經理最少必須具備下列能力：

1.行銷
2.人力資源管理
3.溝通
4.會計
5.統計
6.資產保護

牌桌遊戲經理的目標與權責

賭場所有的經理，包括牌桌遊戲經理在內都有三個主要目標：

1.生產與傳遞產品或服務：牌桌遊戲部門出售的產品是提供賭客誠實與愉悅的博奕經歷，而牌桌遊戲的員工就是負責運用高度的服務形式傳遞上述的美好經驗給顧客。

2.實現老闆與股東的目標：對老闆與股東而言，最重要的目標就是利潤；次要的目標通常是一些社會責任，如：
(1)禁止未成年人賭博。
(2)對賭博成癮者採取主動的協助。
(3)透過組織活動深入社區，如基金會。

3.實現員工的目標：員工的滿足感不僅僅是來自薪資，員工需要工作的成就感、工作保障、被接納與認同，為了達成上述的要求，牌桌遊戲經理必須承擔許多責任。

　　牌桌遊戲經理被視為是賭場裡具有重責大任的資深經理人，而牌桌遊戲部門同時肩負大部分數額的賭場營收。牌桌遊戲經理在賭場的組織圖上常常是接近頂端的，頂頭上司通常就是飯店總裁，甚至是老闆本人。牌桌遊戲經理與總裁（CEO）之間的對話通常是非正式性的，二者間互通電話或是有未經召告的會議是很平常的，牌桌遊戲經理必須是24小時執勤的狀態。

　　大多數的飯店與賭場均有安排員工在週會討論現有案件進度與未來的提案，這些會議也會讓不同部門的經理人交換經驗，並瞭解其他不同部門的功能。

　　以下概述一個稱職的牌桌遊戲經理的工作職責。

■與員工的溝通

　　牌桌遊戲經理應該處理員工的建議、問題與抱怨，但是說起來容易，做起來難。大部分的開放意見管道政策並不成功，例如當一個發牌員想與牌桌遊戲經理討論一個議題時，通常必須透過好幾個領班與至少一位秘書人員來安排；而若發牌員想直接與牌桌遊戲經理討論，這通常會引發領班的疑心。

　　一個比較有效的溝通形式是建立在牌桌遊戲經理對員工的開放態度，如果部門經理對意見的交換採取開放態度，並建立正向的聯繫管道，部門的士氣將會大大提升。

　　一個成功的開放態度必須借由牌桌遊戲經理與其部門員工建立溝通管道，不定期到發牌員休息室探訪、與員工一同用餐，把有助益的時間花在工作場所是這個過程主要的關鍵。

■與供應商的溝通

　　牌桌遊戲經理同時必須與供應商打交道。賭場設施與新產品的銷售代表會定期打電話推銷產品，新產品供應商相信每個賭場營運

都至少需要一套他們的發明物。

　　參觀博奕商展或會議可以接觸數十種人們耳熟能詳的新牌桌遊戲，然而在牌桌遊戲經理決定是否引進某項目之前（如"Go Fish"或"Old Maid"），有些事情是必須加以考慮的：

1.這個遊戲的歷史為何？

2.這個遊戲有被博奕管理委員會（Gaming Commission）認可嗎？（內華達州博奕管理部第14.030管理條例規定，所有的博奕方案均須先獲得博奕管理委員會認可後方可正式營業）

3.何時被認可的？

4.這個遊戲最近有被其他賭場採用嗎？

5.這個遊戲在當地盛行嗎？除了遊戲設計者提供的訊息之外，牌桌遊戲經理應該研究其他非發明者的訊息。

6.這個遊戲適合賭場嗎？如"Go Fish"這個遊戲適合高投注區嗎？

7.這個遊戲是否易於上手？

8.這個遊戲是否難以理解？

9.這個遊戲整體的呈現方式為何？

10.新遊戲吸引客人嗎？

11.成本為何（是否有月費或設備成本）？

12.新遊戲必須創造多少營收來彌補被汰換掉的遊戲營收？

13.這個遊戲的理論毛利為何？

14.這個遊戲1小時能發多少手？

15.這個遊戲是否容易被動手腳？

16.這個遊戲的弱點為何？

17.是否有人可以藉由無法預期的優勢合法的贏得這個遊戲？

■與客戶的溝通

大部分牌桌遊戲經理都是由發牌員做起，再經過各種管理職能的歷練。對一個牌桌遊戲經理而言不經歷發牌員與領班的磨練，很難琢磨出好的管理職能。雖然發牌員的職務並非高度技能要求的職缺，但卻要求具備優良的客戶服務技能。

發牌員的工作簡言之就是在取走客戶籌碼的同時還能帶給客戶愉悅感。當賭場又附加有免費的雞尾酒，牌桌遊戲經理的工作就會變得更加困難。賭場裡每天有成千上萬的交易在牌桌上流轉，錯誤很難避免。發牌員與賭客都是普通人，牌桌上的錯誤發生也就難以避免，最佳的解決方式不是教室內提供的教育訓練課程，而是長時間自樓層裡實際的工作經驗累積得來。

大部分的牌桌糾紛都是在數分鐘之內解決，並且大多站在為客戶著想的立場上，牌桌遊戲經理所處理的這類事件大多為抱怨信或是某一數額的金錢。

當顧客寄給牌桌遊戲經理抱怨信件時，千萬別輕忽。雖然有時抱怨信只不過是顧客想得到一些免費的招待，但大多數的顧客並不會真正花時間去寫抱怨信，除非他們覺得受到了委屈。無論如何，牌桌遊戲經理都應該給予抱怨信正式的電話或郵件回覆。

當爭議的主題是賭注時，牌桌遊戲經理應該考慮下列事項：

1. 這位玩家過往的紀錄為何？該顧客是第一次出現此類的抱怨或是僅為了投機取巧？
2. 事件中的僱員的紀錄為何？有任何其他顧客與其產生類似的糾紛嗎？
3. 賭場的監視系統（surveillance video）能夠提出解決問題的證明嗎？而於適當時候有必要出示顧客犯錯的地方。

4.即使錯誤是顧客造成的，賭場可以向顧客說「不」，但仍然能夠保有這位顧客嗎？換句話說，牌桌經理須判斷這個決策的**最終成本**（ultimately cost）。

員工訓練

　　訓練是提升員工技能與知識的一門藝術，如此員工才能在工作上表現得更佳。如果一間公司不對員工加以訓練，那麼員工就只能從觀察中或是自錯誤的嘗試中學習。缺乏有組織性的學習課程通常會導致學習的時間成本延長，或是更可能使員工無法學習到有效的工作方式。

　　在以服務導向為主要收入的部門中，訓練是一個必要而非選項，員工的錯誤或是不良態度都會產生極度負面的影響。

　　一些訓練課程可以產生的優點包含提升組織彈性、降低管理、提升士氣與提高生產力。

提升組織彈性

　　牌桌部門因應每天改變的機動性來自於員工間具備多種發牌技能，若是一個發牌員可以熟練兩到三種的遊戲，這樣的員工相對於僅能夠發單一牌局的員工而言，所產生的產能將更大。

降低管理

　　發牌員與樓層領班（floor supervisors）在工作上都需要被引導，然而訓練愈好的員工所需給予的指示就愈少。所有的員工都希望愈少的管理，但除非員工的訓練做得很好，否則降低管理是不可能的。

提升士氣

工作上產生的榮譽感在缺乏技能與知識的條件下是無法達成的，這些都必須經由工作上的訓練來達成。

提高生產力

提升技能通常可以提高生產力，經過頻繁的訓練課程，發牌員與樓層領班在專業技能上均可提升效率。

⚃ 飯店／賭場組織圖

下列組織圖為一般大型觀光飯店／賭場常用的組織架構，而小一點的公司則會將一些部門合併到一個大單位去，甚至會刪除一些部門。

飯店／賭場組織圖

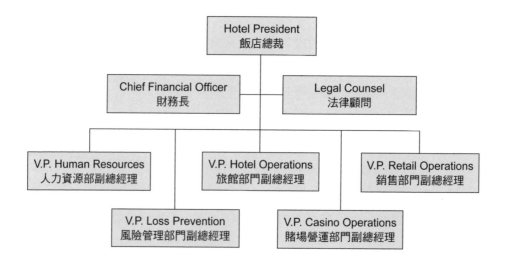

賭場營運部門組織圖

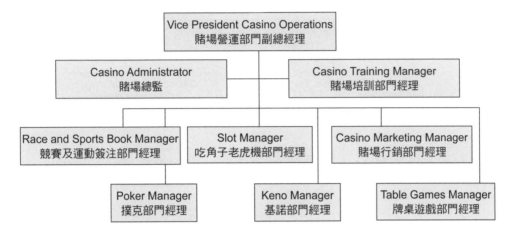

競賽及運動簽注部門組織圖

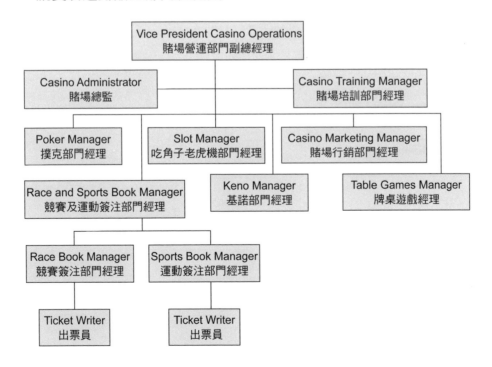

吃角子老虎機營運部門組織圖

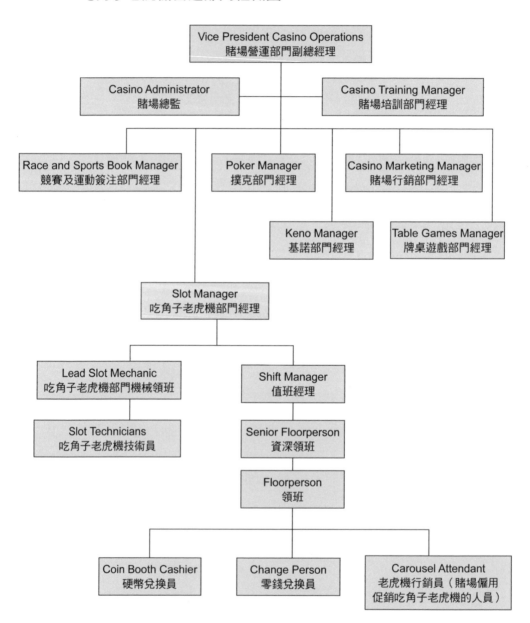

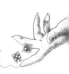

賭場行銷部門組織圖

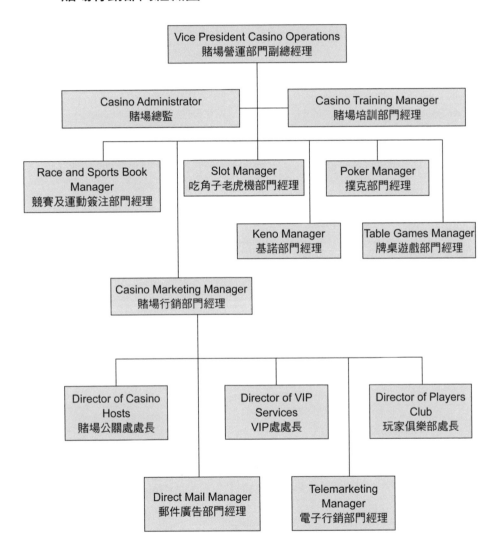

撲克部門組織圖

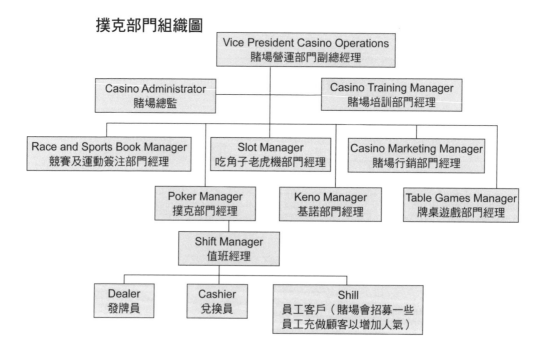

基諾部門組織圖

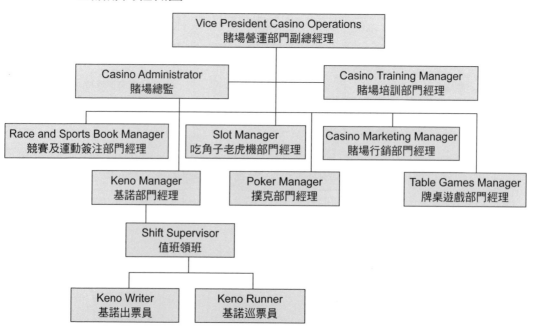

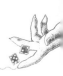

牌桌遊戲部門組織圖

2 牌桌遊戲的工作人員

第一章已經說明了牌桌遊戲經理的多項職責,本章則談論賭場其他與牌桌遊戲部門相關的職位,包含其職務名稱、職務內容說明與責任等。除了各種職務的說明外,本章亦討論賭場飯店產業(hotel/casino industry)的人員僱用過程,包含如何面試。

賭場值班經理

賭場值班經理(casino shift manager)是負責在三班制中監督所有賭場活動的主角,若是牌桌遊戲經理不在值勤中,則牌桌遊戲部門所有的事物都直接向值班經理匯報。換班時,交班的值班經理必須交代所有的重要訊息給接班的值班經理。賭場值班經理的頂頭上司就是牌桌遊戲經理。

賭場值班經理的職責包含顧客信用借貸權限、調整牌桌投注限額、賭場政策與程序、免費招待權限、溝通、收益／虧損、紙牌與骰子以及騙徒與詐騙事件等。

信用借貸權限

賭場值班經理通常會擁有給予新顧客某些額度信用借貸的權限,然而牌桌遊戲經理是金額上限的最終決定者,值班經理也可以在某些公司既定政策下擴增賭客的臨時信用額度。

牌桌投注限額

對於某些客戶賭場會提高原先牌桌上的投注限額,通常是牌桌遊戲經理或行銷部門經理可以決定變動的額度。值班經理必須充分瞭解投注上限並確保這些顧客不會超過所設定的投注限額。

政策與程序

　　賭場牌桌遊戲部門有著各種各樣的政策與程序以維繫部門營運的順暢，例如洗牌程序與員工服裝均由牌桌遊戲經理訂定之，要求明確而不複雜。賭場的牌桌部門亦必須配合博奕管理委員會的管理條例或法令，除了上述的政策與程序，賭場值班經理有責任確保每位牌桌遊戲部門的員工都能遵從公司的既定方針。

免費招待權限

　　免費招待（comps）是指賭場對客戶生意往來的行銷酬賓手法，客戶給賭場愈多的生意，賭場就會回饋愈多免費招待，而值班經理通常有權決定給客人多少招待，這些招待通常包含免費的房間、秀票、用餐券與禮車接送。

收益／虧損

　　經過8小時的輪值後，值班經理通常對賭場的收益或虧損了然於心，賭區經理會不定時提供給值班經理玩家的現金進出與信貸狀況，值班經理會將這些訊息轉達給下一個接手的值班經理，或是依規定轉給上層的牌桌遊戲經理知道。

溝通

　　在值班經理值勤的8小時之中，必須與賭場飯店其他部門及線上員工做溝通。值班經理與監控部門可以直接聯繫以掌握賭場內任何不尋常的活動，並對執法部門提出支援的需求（警察局或是內華達州博奕管理部），值班經理也會與賭區經理保持聯繫，以隨時更新入住與即將入住的旅客動態資料。

紀律

值班經理通常會制定牌桌遊戲部門員工的紀律處置方式,這些紀律範圍可以從口頭警告到停職。有能力的值班經理通常考慮的是建設性的方式而非懲罰性的教育。漸進式的紀律原則是教導一位好員工做得更好,當紀律懲戒涉及到停職的可能性時,牌桌遊戲經理將是最終的裁決者。

紙牌與骰子

對於牌桌部門而言,良好的紙牌與骰子管理是重要的防護工作。值班經理在值勤的8個小時內,須負責部門的紙牌與骰子存量與保護。

騙徒與詐術

值班經理須警覺到騙徒與老千對企業的經常性危害。有數種對策可以協助提高預防此類人物在賭場犯罪,其中包含(但不限於)下列方式:

1. 外僱的調查機構。
2. 州政府博奕管理部的警政處。
3. 賭場監控部門。
4. 賭場保全部門。
5. 當地的執法機關。

賭場賭區經理

賭區經理(pit manager)負責看管指定區域的賭場營運,指定

區域可以是一組由21點牌桌、骰子或是數種遊戲結合起來的區域。賭區經理的其他責任還有貨幣清單的管理、6a管理條例／現金交易法第31條（執行洗錢防制規範）、用具設備的管理、利用率與行政事務的管理等等，而賭區經理則直接向值班經理彙報。

貨幣清單

賭區經理必須對所屬區域牌桌的籌碼清單進行管理，在交換班的二位賭區經理必須對每張牌桌的貨幣清單進行清點；值勤當中，賭區經理必須隨時提供該區域的收益／虧損表，並持續對值班經理回報。

6a管理條例／第31條（現金交易報告）

賭區經理在值勤期間必須持續提供所有涉及6a管理條例／第31條現金交易報告（Regulation 6a/Title 31 Currency Transactions）所規定的事項，並適當地傳達此類資料給所屬的員工。

用具設備管理

賭區經理對於所屬區域的設施與消耗品必須時時維護，補充賭區所需的消耗品與確保設施的完整性均屬於賭區經理的直接責任。

利用率

賭區經理負責監控牌桌遊戲的規模，以便隨時調整。提高或降低投注上限與保持合理的牌桌數目是達成利用率極大化的最有效方式。

行政管理

每個輪班的8個小時之中,賭區都在進行數以百計的交易,賭區經理有義務讓每筆交易都遵循既定的公司程序,並正確無誤的完成。

🎲 樓層領班

賭場樓層領班(casino floor supervisor)負責某一指定區域內的牌桌活動,牌桌的數量通常為4張,但也可能會出現2張或6張的狀況,快骰遊戲領班通常僅負責1張牌桌。領班的直屬上司為賭區經理,領班的職責通常為信用簽單、解決爭議、顧客評等、賭局防弊、籌碼出入(補充籌碼及送籌碼回賭場金庫的申請單作業)、6a管理條例/第31條、員工管理等。

信用簽單

領班可以對已經建立個人信用的賭客發給信用簽單(marker,類似預借現金簽單),領班的職責是確認發給賭客與信用簽單上註明相同金額的籌碼,同時必須在賭場規定的文件上要求顧客簽名。當賭客想要把信用簽單買回時,領班必須確認贖回信用簽單的金額正確無誤,並且將存檔的信用簽單歸還給客戶。遵循既定的程序執行核發與回收賭場信貸契約是樓層領班直接的職責。

解決爭議

領班通常被授權解決員工與賭客間較小的爭議,當錯誤發生於牌桌遊戲時,領班通常扮演仲裁者的角色。除非錯誤明顯是由賭客造成的,否則好的客服應朝消費者利多方向來考量。

客戶評等

顧客在賭場的消費可以累積成免費招待的點數。賭場回饋給消費者的免費招待通常取決於平均投注額、遊戲種類、時間長短等。領班有義務將所要求的資訊記錄在「顧客評等表」（player rating forms）中，將相關訊息輸入賭場的資料庫，經過處理後實際可以給予的免費招待金額就可以被計算出來。

賭局防弊

保護賭場的資產與賭客對於領班而言是一個重要的工作要求，通過訓練與經驗，領班必須熟悉最新的騙術與犯罪技巧。

籌碼出入

當營運的牌桌籌碼短缺時，領班必須隨時向籌碼兌換處申請補充籌碼，籌碼盤增添籌碼被稱作「補充」（fill），而籌碼盤中有過多的籌碼時，將過多的籌碼送回兌換處則稱為「回沖」（credit）。

6a管理條例／第31條法令

領班有責任遵循「現金交易報告」（Currency Transaction Reporting）、「6a管理條例／第31條法令」（Regulation 6a/Title 31）的規定。讀者可以參見第五章，該章對此規定另有詳述，書後的**附錄II**則有該報告的格式。

員工管理

領班必須持續地督促與指導發牌員遵守既定的政策與程序，員工考核（績效評估）也是領班日常的工作之一。

快骰監督員

快骰監督員（boxperson）是專職於快骰牌桌的管理人員，他們駐場的位置總是位於牌桌區內快骰遊戲的後方。快骰監督員除了負責看管快骰桌上的交易與糾正錯誤之外，他們也必須管控整個遊戲的步調。快骰監督員的直屬上司是樓層領班，快骰監督員其他的職責包含賠付確認（payoff verification）、骰子檢查（dice inspection）、骰子替換、發牌員輪替、賭局防弊等。

賠付確認

每一個在快骰桌上的賠付都必須在快骰監督員的全程監控下完成動作，快骰監督員必確認發牌員給出正確的賠付，並且遞交給正確的玩家。

骰子檢查

玩家偶爾會意外地將1或2顆骰子擲出桌外，當骰子歸還給牌桌時，快骰監督員必須檢查骰子以防止骰子被掉包或是被以任何方式改動過。當骰子替換時，快骰監督員也必須檢查新骰子。

現金兌換

當顧客以現金換取籌碼時，快骰監督員有責任核實發牌員將正確金額的籌碼遞交給顧客，一旦顧客取得正確金額的籌碼，快骰監督員必須將現金投入集錢箱（drop box）中，確認現金交易是快骰監督員主要的職責之一。

遊戲防弊

遊戲區的資產防護是快骰監督員的固定職責。一位受過良好訓練的快骰監督員必須充分瞭解各式快骰遊戲區裡常見的騙術。

發牌員

發牌員是牌桌遊戲部門最前線的職員，也是賭場中第一位與顧客接觸的人員，也就是說是賭場帶給顧客第一印象的工作人員。在一次八小時的輪班工作時段裡，發牌員至少與上百位顧客接觸過。雖然遊戲防弊與遵守公司既定的政策及程序是發牌員的職責，但是最重要的莫過於顧客服務。**顧客服務**（customer service）是牌桌部門中成功的關鍵，發牌員係直接聽命於樓層領班或是快骰監督員。

人員配置

賭場飯店營運中的牌桌遊戲部門是非常人力密集的，因此人事支出是部門最大的開銷。牌桌遊戲部門的職員除了基本的工資之外，尚包括下列的人事成本：

1.醫療與牙醫保險
2.旅遊
3.員工餐飲
4.退休計畫

上述的整套人事成本約占基本工資的40%至50%。

牌桌遊戲經理的職責是為部門配足人員及適當安排其人員；如果牌桌部門有了過多的冗員，人事支出將會有明顯的負面反應；相

反的,若是部門人手不足,將會對客戶服務與部門士氣造成負面影響。成功的營運關鍵在於找出平衡點,將最大的可能牌桌營運數量配以適當的人力,才能創造足夠的營收與淨利。

今日的大型賭場飯店對於人員招募有一套控管的過程,通常開始於公司的員工部門或是徵才中心。應徵者透過徵才中心,便開始漫長的篩選、甄試與面試。人員的雇用過程非常耗成本與時間,而公司的目標是每一個職位都能找到最佳人員。

面試

在應徵者完成工作申請表後,下一步就是面試。面試通常是預先安排的對談,用以評估應徵者的適任性。主試者必須找到以下兩個問題的答案:(1)這個人可以勝任這份工作嗎?(2)這個人與其他的應徵者相較如何呢?

部門的主管負責大部分的面試,牌桌遊戲部門通常由牌桌遊戲經理主持面試。在一個成功的面試中,主試者必須對面試流程有完全的理解,並且熟悉聯邦與各州的平等工作法(Equal Employment Opportunity, EEO)及美國殘障法案(Americans with Disabilities Act)。

工作面試分為兩種:結構性與非結構性。結構性的面試內容為一系列技術性質的問題,例如「請解釋6a管理條例/第31條(Regulation 6a/Title 31)中的單一條款」;結構性面試通常較直接、簡明扼要,直接對應徵者測試工作所需的要求。

對於牌桌遊戲部門而言,結構性的面試會有幾個問題。首先,結構性的面試對所有應徵者提出的問題不具備彈性,且通常是制式不變的。賭場產業的消息傳遞極其迅速,不用多久所有的應徵者會

對將發問的問題瞭若指掌，且大部分的應徵者也會知道問題的次序。

結構性面試的另一個問題是缺乏特色，僵化的結構性面試形式不經意地會傳達出對應徵者的漠視或是缺乏關懷。

非結構性的面試裡，主試者與應徵者中進行的是比較隨意的對談。職務上的特殊問題在對談間隨機的被提及，應徵者的溝通技巧比較容易在此時顯現。非結構性面試的優點在於讓主試者能更瞭解應徵者的個性。例如在一次發牌員的非結構性面試中，應徵者列出的前任工作之一是「卡車司機」，面試者對此表示，「這聽起來是份有趣的工作」。

而應徵者回應說：「是的，這工作不錯，我可以沿路開一天的車而不需要與任何人碰面或交談」。

因為賭場業著重顧客服務的特性，所以非結構性的面試方式有可能是最有效率的。

當進行上述的任何一種面試時，瞭解聯邦與各州法律對於何種問題是否觸法相當重要，下列的清單是面試時應該避免提到的問題及解釋：

1. 「你自己有車嗎？」：問及個人是否有車的問題可能對有財務困難的人造成歧視。面試者可以詢問應徵者是否可以達到申請職位的附帶要求。

2. 「你曾經被逮捕過嗎？」：逮捕不等於犯罪。面試者宜直接詢問：「你曾經因犯罪被判刑嗎？」。

3. 「你的年齡有多大？」：年齡的歧視是法律所不允許的。如果工作對年齡有最低限制，面試者可以詢問應徵者是否達到工作要求的最低年齡限制。

4. 「你的娘家姓氏為何？」：這個問題與工作能力並無關，且

問及一位女性的婚姻狀態是不合宜的。

5.「你是哪裡人？」：這個問題有可能會被解釋為企圖探詢原國籍。

6.「你曾宣告破產或被扣押工資嗎？」：這又是另一個與工作能力無關的問題了。

7.「你多高？」或「你多重？」：在牌桌遊戲部門裡並無身高與體重的限制，這個問題是不適合而且不應該提出。

如果面試者無法確認一個問題是否合適或合法，這裡提供一些簡單的判別：

1.這個問題與工作相關嗎？

2.問這個問題會對任何族群的人員產生歧視嗎？

3.這個相同的問題可以用來詢問任何人嗎？

無論任何人曾經為了找工作接受過多少次面試，面試終究是令人焦慮不安的經驗。因此，對一個面試者而言，在面試之初營造一個輕鬆的氣氛是至關重要的。若可能的話，面試者應該拉開應徵者彼此間的面試時間，當應徵者都來自同一家公司時，這尤其重要，如此可避免雙方見面時引發不愉快的感覺。面試者應該準時到場，不可讓應徵者等待，可先用「來一些咖啡好嗎？」或「這間辦公室是不是很難找？」等無威脅性的問題，讓應徵者放輕鬆。

對面試者而言，傾聽應徵者說什麼或不說什麼十分重要，逃避問題、前後矛盾、甚至肢體語言等面試者都須列入參考。面試者應該用不一樣的紙張記錄重點，而不是用申請書來做記錄。

最重要的部分是互相交換相關訊息。在面試結束之前，面試者應該給應徵者機會提問，並提醒應徵者是否有任何關心之事或疑問尚未提出；最後，面試者應該與應徵者握個手或者表達對應試者抽空前來面試的感謝之意。

3 牌桌遊戲的數學運算

　　一個好的牌桌遊戲經理應該對遊戲的數理概念有所瞭解，藉由對機率理論的認識，可以得知賭場為何可以贏錢；經由對賭場數學運算的認識，就可以熟悉賭場的優勢與期望值。

　　牌桌遊戲經理必須對賭局操作進行分析並對照理論毛利（theoretical win），依照該分析來評估玩家與遊戲的成果，作為免費招待額度的調整基礎。牌桌遊戲經理也必須使用牌桌遊戲的籌碼回收百分比（hold percentages）來檢視賭局的績效。

　　最後，瞭解牌桌遊戲數學運算對新遊戲的分析至關重要，現代的牌桌遊戲持續發展，並與既有的牌桌遊戲結合成新玩法，牌桌遊戲經理必須能事先熟知相關的數學運算，以涵蓋所有的新賭局。

賭場產品為何？

　　賭場賺錢的基本方法為何？首先，我們必須要界定這個行業到底在賣什麼？以及產品為何？

賭場這個行業販賣的是遊戲結果，而他的產品就是「販賣經歷」（sells the experience）

　　雖然行銷人員總是說賭場產業在「販賣經歷」（sells the experience），這產品就是顧客從賭場帶回家的記憶；然而，賭場的產品遠遠多於這樣的說法。就休閒渡假產業的發展而言，賭場這個行業基本上販售的是遊戲後的結果。顧客在單一賭局中下注，其產品就是賭局的結果。當我們在為顧客所付費購買的「結果」定價時要注意「銷售」（sell）這個字，在我們的賭場中有哪些例子是遊戲的「結果」？

遊戲結果

♣ 下一次擲骰的點數

♣ 星期一晚上美式足球的勝負

♣ 老虎機的中央連線

特定的牌桌遊戲產品

♣ 一手21點的牌

♣ 輪盤（roulette wheel）轉動一次

♣ 快骰遊戲中擲一次骰子

　　在這個主題上我們可以任意擴大想像，但事實就是賭場產品乃賭客所下注的勝負結果，沒有任何例子可以比牌桌遊戲更清楚表達這一點：賭場提供遊戲而向玩家收取消費代價。

賭場產品如何定價

　　如同一般的交易，價格的構成就是在產品成本上加入一定的利益。賭場產業也是相同的情況，特別是牌桌遊戲。賭場產品的成本一定比價格來得要低，如果不是的話，賭場早就與其他類似的產業

一樣消失掉了。

　　賭場有數種方法可以為其產品定價，最簡單的方式就是收取入場費，賽馬場就是一個典型的例子，競爭的商業環境使得這樣的形式變得不切實際。

■佣金

　　我們對牌桌遊戲的一個定價方式就是對投注採取**抽佣**（charge a commission），甚至是分享賭局的結果，撲克遊戲就是一個很常見的抽佣形式。撲克遊戲形式上很接近牌桌遊戲，僅是缺少了牌桌上應有的一個莊家，撲克遊戲的參賽者相互競爭，但不針對賭場本身，因此抽佣方式是合適的。

■低於應付賠率

　　另一個用於牌桌遊戲產品的定價方式就是賭場以低付賠注的方式創造優勢。賭場賠付的比例低於實際機率算出的賠率，一個簡單的例子就是輪盤。一般賭場對於單一號碼的賠率（彩金賠付，payoff）通常為35：1，然而實際的賠率應該為37：1，缺少賠付的部分就是遊戲的價格所在。

機率理論

　　牌桌遊戲的管理者必須對**機率理論**（probability theory）有基本的認識，並能夠用來分析賭局的績效。

　　機率理論首先被用來解釋賭局的獲勝機會，當機率要素與特定的組合或實驗有關聯時，它的數學運算系統（mathematical system）就會產生效果。這些有價值的數理實驗可以幫助賭場產業瞭解遊戲產品的機率，以及為這些產品定價。

　　當我們在猜測單一事件的結果時，機率理論提供我們瞭解在長期間一個特定事件發生的可能性。機率理論協助牌桌遊戲的管理階層決定遊戲評估、遊戲規則，與其他影響遊戲的狀況等。

　　基本上，機率理論可幫助管理者確認任何與賭局有關的風險大小，然後管理者可以依此來對該風險定價。

機率理論的基本因子

　　研究機率理論時，賭場必須遵從其他博奕管理書本所運用的原理原則，為了達成此一目的，我們將一些基本原則說明如下：

1. 一個事件可能發生的方式有多少種：在牌桌遊戲中這是簡單的，如骰子的點數組合方式有多少種、一個輪盤號碼產生的次數等等。

2. 一個事件無法發生的方式有多少種：簡單的說，就是無法完成某一骰子點數組合的方式有多少種、輪盤無法產生指定號碼的次數等等。

3. 出現可能結果的總數：這是指所有可能的總數，事件的總和。以骰子來說，所有點數產生的組合方式有多少種？就輪盤來說，有多少的號碼在轉盤上呢？

【機率原理】機率的總數為事件發生的次數加上事件不發生的次數。

　　因此：

機率p（event）＝特定結果的次數÷可能結果的總次數

　　我們的工作簡單地說就是確認公式中分子與分母的數值。例如

有12個上色的大理石在袋子中，如果是取1個石頭決定顏色，請看下方可能的結果（以百分率表示）：

綠色6個	6/12	1/2	0.50	50%
藍色3個	3/12	1/4	0.25	25%
紅色2個	2/12	1/6	0.167	17%
黃色1個	1/12	1/12	0.083	8%

【說明】機率百分率的表示是以事件出現的次數為分子去除以總數為分母的數值，然後再乘以100而得來（或是小數點後方的兩位數往前移動）。

賠率的計算

若是可以瞭解基本的機率，計算賠率就會相對簡單。當談論到賠率（odds），其實就是在談機率（probability）。機率可以用分數或百分比的型態來表示，賠率通常是以整數的比率來表現。

一個好的表現方式如下：

賠率＝不會發生事件的次數（A）：會發生事件的次數（B）

或者採用下列公式：

事件的賠率＝pe÷（1－pe）＝事件的機率÷（1－事件的機率）

機率與賠率的區別

想像賠率是一個事件可能性的另一種表達方式：

> 機率p（event）＝事件發生的次數÷可能結果的總次數
> 賠率odds（event）＝事件不會發生的次數÷事件發生的次數

　　舉例而言，試想像一個有五個數目的輪盤，玩家選定任一個數目下注所產生的結果如下：

> p（event）＝1（事件發生的次數）÷5（可能結果的總次數）

　　另一個表達方式就是將事件發生的次數從可能結果的總次數中減去；換句話說，以上述輪盤的例子為例，5－4＝1，其賠率將是4比1（或用4：1來表示）。

　　賠率除了可以顯示一個事件發生的可能性，同時也指出該事件出現應該有的賠付數額，故較簡單。以4：1的這個例子為例，若是事件產生了，那麼每次下注1美元，便需給付4美元。

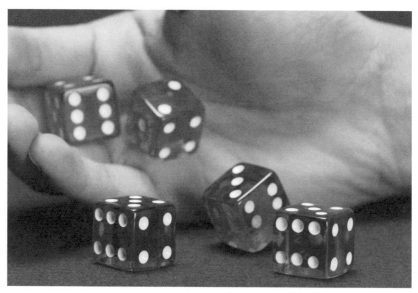

骰子點數的組合方式有多少種決定了賠率的運作

 期望值

瞭解機率與賠率後，就可以將遊戲定價。這個價格或期望值就是賭場預期的投資報酬數字。在牌桌遊戲之中，這個期望值被稱做「賭場優勢」（casino advantage），另一種說法叫「商家優勢」（house advantage）。

賭局	玩家期望值
百家樂	-1.2%
花旗骰	-2%
21點	-2%[1]
吃角子老虎機	-5%
輪盤	-5.3%
加勒比撲克	-9%
基諾	-27%
州彩票	-50%

註1：因玩家的技巧／選擇／遊戲規則而異。

賭場優勢

就牌桌遊戲而言，「賭場優勢」是指賭局交易中，遊戲商品可以收取的價格數額。更簡單的說，**賭場優勢**指的是賭場在機率原則下應付與實際支付的差額。在牌桌遊戲中，賭場優勢常以百分率的形態表現。

輪盤賭場優勢的計算

下列的計算是以美式輪盤為基礎，也就是說輪盤從1至36號外加0與00共計38個樣本總數，任一個號碼賠率為35：1：

說明		支付	支付總數
贏的樣本事件	1	36	36
輸的樣本事件	37	0	0
樣本事件總數	38		
總下注	38		
玩家贏的金額	36		
賭場毛利	2		
賭場毛利（％）	5.3%（總毛利÷總下注）		
每5美元下注賭場的毛利	$0.26		

在1：1（單雙號或紅黑色）賠付的情形下：

說明		支付	支付總數
贏的樣本事件	18	2	36
輸的樣本事件	20	0	0
樣本事件總數	38		
總下注	38		
玩家贏的金額	36		
賭場毛利	2		
賭場毛利（％）	5.3%（總毛利÷總下注）		
每5美元下注賭場的毛利	$0.26		

快骰的賠率說明

　　快骰在現在被視為是一種美國的遊戲，在美國它是最受歡迎的遊戲，而在美國之外卻不多見。

快骰的基本下注

快骰的基本下注分為**過關**（pass）與**不過關**（don't pass）兩種。「過關」的玩法是指遊戲得勝，下注在「過關」線上的賭注可以獲得等額賠付。當玩家第一次擲出7或11點時，在「過關」線上的押注通贏；當玩家第一次擲出2、3或12點時，則「過關」線上的押注被通殺。如果不是上述點數出現時（即擲出4、5、6、8、9、10），這點數稱為**建立點數**（points）。繼續擲骰子過程中，建立點數再次出現則本局為勝局；要是7號先於建立點數出現時，賭局就結束，「過關」線上的賭注就輸了。

快骰賭場優勢的計算

要計算出快骰遊戲的賠率，首先便必須瞭解這2顆骰子有多少種的組合方式，下列為快骰的組合總數：

點數	組合數	組合方式
2	1	1-1
3	2	1-2，2-1
4	3	1-3，2-2，3-1
5	4	1-4，2-3，3-2，4-1
6	5	1-5，2-4，3-3，4-2，5-1
7	6	1-6，2-5，3-4，4-3，5-2，6-1
8	5	2-6，3-5，4-4，5-3，6-2
9	4	3-6，4-5，5-4，6-3
10	3	4-6，5-5，6-4
11	2	5-6，6-5
12	1	6-6

　　組合方式將可被運用於計算任一種下注方式的勝率，請見下面
的說明。

■對子注

　　玩家可以下注在任何**對子**（hard way）的組合之上，得勝方式
為這個對子組合出現之前不可以出現該數的其他組合，或是7點。

　　對子4點（2，2）與對子10點（5，5）賠率是1賠8（或是7：
1），而對子6點（3，3）與對子8點（4，4）賠率是1賠10（或是
9：1）。

對子4（2，2）或10（5，5）		支付	支付總數
贏的樣本事件	1	8	8
輸的樣本事件	8	0	0
樣本事件總數	9		
總下注	9		
玩家贏的金額	8		
賭場毛利	1		
賭場毛利（%）	11.1%（總毛利÷總下注）		
每5美元下注賭場的毛利	$0.56		

對子6（3，3）或8（4，4）		支付	支付總數
贏的樣本事件	1	10	10
輸的樣本事件	9	0	0
樣本事件總數	10		
總下注	11		
玩家贏的金額	10		
賭場毛利	1		
賭場毛利（%）	9.1%（總毛利÷總下注）		
每5美元下注賭場的毛利	$0.45		

■中間區注

　　當玩家下注於賭臺中間部位時稱做**中間區注**（field bet），此時玩家賭的是下一擲將會擲出點數2，3，4，9，10，11或12點，此時玩家可得到等額賠注。

中間區注		支付	支付總數
贏的樣本事件	16	2	32
輸的樣本事件	20	0	0
樣本事件總數	36		
總下注	36		
玩家贏的金額	32		
賭場毛利	4		
賭場毛利（%）	11.1%（總毛利÷總下注）		
每5美元下注賭場的毛利	$0.56		

　　若是2或12點被擲出，賭場可能在這兩個點上用圈圈註記標明為2倍賠率，此時這2的點數賠率變為2：1。

中間區注（2或12雙倍）		支付	支付總數
贏的樣本事件			
2或12	2	3	6
3，4或9	14	2	28
贏的樣本事件總數	16		34
輸的樣本事件	20	0	0
樣本事件總數	36		34
總下注	36		
玩家贏的金額	34		
賭場毛利	2		
賭場毛利（%）	5.6%（總毛利÷總下注）		
每5美元下注賭場的毛利	$0.28		

技巧VS.運氣

賭場提供的遊戲中，倘若賭客的技巧不是一個變數的話，賭場優勢就會是一個精確的數值，且不會改變。在某一些牌桌遊戲中，譬如輪盤，玩家的技巧與玩法與賭場優勢無關，而美式輪盤（American-style roulette）的賭場優勢為5.26%，諸如此類的遊戲我們稱之為純運氣的賭局。

一些賭場遊戲中，賭場優勢會因賭客良好的決策技巧而產生不同程度的改變；因此，賭場優勢並非一個精準的數值，21點就是一個技巧影響勝率的典型例子。

期望值

期望值（Expected Value，簡寫為EV）或稱期望結果，為玩家預期下注後可以獲得多少報酬的一個數值。這就給我們一個牌桌遊戲會賺錢的理由：絕大部分的牌桌遊戲對玩家而言均有一個負面的期望值。

在下述三個條件都成立的情況下，我們就可以計算出期望值：

1.機率的分布為已知條件。
2.每一事件的賠付為已知條件。
3.賭場的期望值（正數）等於玩家的（負數）期望值。

下面是期望值計算的簡單公式：

期望值＝事件發生機率×賠付＋事件不發生機率×（－投注額）

試算1美元的賭注押在輪盤14號上的期望值，結果如下：

$$EV(14) = 1/38 \times 35 + 37/38 \times (-1) = -2/38 = -.0526$$

　　將上述的結果轉換成賭場優勢，將數值乘上100%，結果就成為-5.26%。對玩家而言，-5.26%的期望值意味著賭場接受這個押注後，預期可以從玩家身上獲得的代價，也就是遊戲的價格。

理論毛利

　　對於牌桌遊戲經理而言，在運用理論毛利的計算時，理解期望值是至關重要的，賭場優勢或期望值在理論毛利計算上都是必備的工具。

　　我們使用**理論毛利**主要的用途是訂出給賭客免費招待的額度，這個額度通常是根據理論毛利計算得出的，我們會在玩家評等系統與免費招待的章節詳細討論這個主題。

　　每小時基本的理論毛利的公式計算如下：

理論毛利＝平均下注額×每小時勝負次數（每小時局數）
×賭場優勢

每小時勝負次數（每小時局數）

　　理論毛利的計算中一個重要的因子是這個賭局1小時內可以產生多少次勝負，我們可以預計有多少局呢？不像老虎機管理，牌桌遊戲裡不用「計數」（handle）。**計數**是定時內實際發生的遊戲次數量。牌桌上，我們採用估計，特別是在計算理論毛利的情況下。下方為一些常見的遊戲每小時勝負次數（D.P.H.）：

骰子	40
輪盤	60
21點	75-90
百家樂	100

　　理論毛利是賭場依據不同的遊戲，期望從一個賭客身上可以賺得的金額，請注意這裡使用的是「賺」而不是用「贏」。這個理論上的比率事實上並不特別在意單一賭客的勝負，而這個理論毛利數字的表現與實際賭局的輸贏也會有差異。

實際毛利

　　賭場產業中，尤其是在牌桌遊戲裡，我們通常會使用兩種數據來衡量遊戲與玩家的表現。「理論毛利」不是用來反映到底贏了多少，而是理論上賭局可以賺多少。而牌桌遊戲裡，我們比較有興趣瞭解遊戲實際發生的結果，因此我們會留意**實際毛利**（actual win）。

　　解釋這種容易產生混淆的最佳方式就是舉例說明。假設一個賭客玩賭場優勢5.26%的美式輪盤，他下注100美元在偶數的選項上，不幸輸了。事實是這個賭客實際上輸了100美元，而賭場也確實贏了100美元，但理論毛利上卻顯示僅賺了5.26美元。同樣地，若是這個賭客贏了100美元，理論毛利一樣顯示賭場應該賺了5.26美元，但實際賭場卻輸了100美元。

　　邏輯上的疑問為：「其餘的錢哪裡去了？」，不論是第一種情況的「錢由賭場贏走」或第二種情況的「錢由賭客贏走」，都可以視為暫時被一方保留。賭場或是賭客早晚都會將錢取走，較好的一

個解釋方式是可以想像為一個理論信託的帳戶（theoretical escrow account）。

這樣的觀點轉成回饋給賭客的免費招待將更真切，我們視理論毛利為一個應回饋給賭客的準確參考值，實際毛利也扮演著重要的角色，但是這使得應該回饋給賭客多少數額的決定變得困難，我們會在後續章節深入討論。

籌碼回收百分比

牌桌遊戲中，若不使用總投注額作為計數基礎，則必須採用另一種標準來衡量賭局的表現。不像老虎機，機器上的計數錶會提供精準的硬幣進出數值，牌桌遊戲只得用另一種標準，此即**籌碼回收百分比**（hold percentage）。

「籌碼回收百分比」簡單的描述就是：「賭場贏走的金額（即毛利）與顧客在遊戲中買進的籌碼的百分比」，簡單的公式如下：

> 毛利÷入袋金＝籌碼回收百分比

下一章我們會討論到牌桌會計與我們如何確定輸贏數值及其他的細節。牌桌會計的輸贏表達方式如下：

> 實際毛利率＝賭場收益÷總投注額

賭局的勝數比例可以簡單表達成賭場收益（revenue）除以總投注額（amount wagered），這對一些賭場而言，以總投注額來衡量時，這樣的方式很好用。如：

1.吃角子老虎機：投幣累計錶記錄總投注額。

2.基諾：總出票數表示總投注額。

當總投注額被放在不同的遊戲裡做計量標準時，在長時間適時地不斷的操作下，實際毛利率會接近賭場優勢或理論上的比率，這種長期的關係讓我們得以去分析遊戲的績效。

總投注額VS.入袋金

理解下列名詞的差異性很重要，並要留意它們並不相同：

1. 總投注額（handle）：指下注額的總數。這是一種簡潔的賭注計算方式，通常用於吃角子老虎機、基諾與運動競賽。
2. 入袋金（drop）：賭客在牌桌上用現金或信用方式換取的籌碼數量，與「買入」（buy-in）同意義。

總投注額與入袋金通常伴隨交互使用，若是使用不當，可能會造成誤解，理解下列的術語及使用方式是非常重要的：

1. 賭場優勢：指莊家的優勢（house edge），這是賭場可以從玩家任何賭注中獲利的一個理論優勢（theoretical advantage）。這個賭場優勢會受到賭局規則、玩家技巧與所定價格的影響。
2. 賭場毛利（casino win）：遊戲結束後賭場的淨贏數額。
3. 籌碼回收百分比：指賭場毛利對入袋金的百分比。

這些理論將會在牌桌會計章節中詳加敍述。

籌碼回收百分比的使用

在不計算總投注額的情況下，基本上我們可以借助於籌碼回收

百分比的使用。籌碼回收百分比提供了這個賭局到底贏了多少與買入多少籌碼（所購買的籌碼總額）；簡單來說，籌碼回收百分比就相當於顧客買入籌碼後再輸給賭場金額的比值。

「籌碼回收百分比」在牌桌遊戲中是今日博奕界最少人理解的計算方式之一，也是最常被牌桌遊戲誤用的工具之一。對籌碼回收百分比的誤判與缺乏理解讓賭場員工因此丟了差事，也是造成各地賭場不為人知的管理崩解的因素。

牌桌遊戲籌碼回收百分比是一項評量工具，賭場不應該將它當成是一個每日的反應指標（就像每日的晴雨表一樣），而是應當成是一個長期度量的均值。妥善的運用牌桌籌碼回收百分比將會產生兩個效用：

1.鑑別好或差的管理。
2.辨認出詐欺行為（或是竊盜行為）。

若是籌碼回收百分比被當成一個有效的管理工具，管理階層就會理解它的限制。在進一步瞭解籌碼回收百分比之前，我們必須先說明牌桌遊戲的管理階層應對於籌碼回收百分比的審查給予關心的一些因素為何：

1.賭場毛利與入袋金間的關係與計算對管理階層的定義為何？
2.確認理論上遊戲的績效期望值是否能達到。
3.瞭解管理中的籌碼回收百分比期望值能否經常超過實際可達成的數值。
4.理解影響牌桌遊戲籌碼回收百分比的因素並不會因下注方式而有所改變。
5.明白管理階層並非總是能夠清楚瞭解對籌碼回收百分比所可能造成影響的微妙原因。

在不一樣的地區籌碼回收百分比也會不一樣，因為不同的因素
會影響它的數值。

根據2002年拉斯維加斯對籌碼回收百分比的調查如下：

牌桌遊戲	籌碼回收百分比
21點	17%
快骰	19%
百家樂	21%
輪盤	26.2%
大六輪	56%

籌碼回收百分比的影響因子

若是將賭場優勢的百分比與籌碼回收百分比的比率相較，賭場
優勢的數值要小得多。就牌桌中的美式輪盤而言，賭場優勢比例是
5.26%，而籌碼回收百分比的數值則通常超過20%。

為何會如此呢？如同先前的描述，籌碼回收百分比是賭場毛利
除以入袋金，這是再簡單不過的，但是影響籌碼回收百分比的因子
甚多，在這個捉摸不定的統計過程中，這些不同的因子很難分別被
各別追蹤，下列是較貼近事實的公式，因為它將籌碼回收百分比的
影響因子全都納入：

籌碼回收百分比＝（毛利率×平均投注額×投注次數）÷入袋金

上述公式顯示出賭場的理論毛利率並非唯一影響籌碼回收百分
比的因子，玩家待得愈久（投注次數愈多），平均投注金額愈大，
籌碼回收百分比的比值就會變高。

還有哪些因素可以影響籌碼回收百分比呢？

毛利率	平均投注額	投注次數
規則	最低投注額	賭局速度
紙牌副數		賭場氣氛
玩家策略		發牌員
		互動關係
詐欺		區域位置
行銷		

當籌碼回收百分比的基礎是建立在入袋金上時，它就成了一種投注行為的測量，尤其當牌桌遊戲上的投注金額與總投注額的計算不可度量時，其他上述所提到的行為因子就變得重要了。

籌碼回收百分比僅是一種評估牌桌遊戲表現的工具，在檢視其他所有因子的同時，籌碼回收百分比運用在對付詐欺與確認管理技巧也相同有效。

1.影響籌碼回收百分比的因子——服務方面：

(1)賭場氣氛。

(2)舒適的座椅。

(3)友善度。

(4)服務。

(5)潔淨度。

(6)明亮度。

2.影響籌碼回收百分比的因子——遊戲方面：

(1)每小時勝負數。

(2)現金管理。

(3)無意的超賠或低賠。

(4)對賭客有利的紛爭處理。

(5)錯誤的籌碼兌換。

(6)員工詐欺。

(7)玩家詐騙。

(8)遊戲規則（統計上的優勢）。

(9)程序（影響賭局速度）。

(10)發牌員的經驗（賭局速度、犯錯）。

(11)領班的所能給予的信貸率、更正錯誤的能力與防弊力。

(12)信貸政策，賭博金額與信貸金額不符、入袋金與實際金額不符。

(13)使用撲克牌的副數。

(14)提供不同的賠率。

(15)不同的玩家組合，如高額下注玩家、低額下注玩家、謀略型玩家。

(16)設備故障或有瑕疵，如洗牌混亂、轉盤偏斜、紙牌翹起或破損。

(17)現金下注時轉換成籌碼。

(18)輪班所累計的毛利對入袋金無不利之影響。

(19)促銷手法──幸運點數7或5等等。

(20)彩金牌（rim cards）。

(21)牌桌使用率（高利用率＝低籌碼回收百分比）。

(22)其他賭場籌碼。

(23)賭場內百家樂／競賽及運動簽注彩票。

(24)未兌現的賭客支票。

3.高金額博彩：

(1)退場時機（贏了幾手大的金額就走人）。

(2)下注金額與本身賭博預算的比例（高於5%），比例愈高就愈容易有輸光的風險。

(3)下注金額少於預算1%時會減少輸光的風險，同時會增加
　　賭場獲勝的難度。

(4)暴發戶VS.富二代。

(5)氣候因素，玩家傾向於在溫暖天氣進場賭博。

(6)信用簽單買回政策。

籌碼回收百分比的變易性

　　如同分析指出，籌碼回收百分比受到多重因素的影響，尤其是
遇到大手筆下注時，籌碼回收百分比的易變性是可以預見的。大手
筆下注會對下注的大小、賭局的速度、出場策略等產生影響，這些
均是易變性的因子。

　　低籌碼回收百分比的情形中，無論是大手筆下注或其他因子，
均須採取主動管理方式檢視因子。當分析籌碼回收百分比的變動
時，尤其面對低籌碼回收百分比的狀況，牌桌管理階層應採取下列
數個步驟：

1.分析追蹤賭局。

2.直接觀察樓面的賭局。

3.與監控單位一起觀察。

4.檢視會計與內控紀錄。

5.做歷史比較。

6.牌桌投注額政策（下注與買入籌碼的比例）。

7.現金與賭客信用額度的比例。

8.個人經驗與專業素養（生產力、失誤率等）。

9.玩家技巧。

　　低籌碼回收百分比的報告需比較最近的實際籌碼回收百分比與歷史基礎的基準值差異的原因,並確認能否以隨機因子來解釋你所看到的浮動現象。這個分析可以隨時進行,建議當低籌碼回收百分比持續超過一週,或者特定牌桌此一現象超過三個月時會比較有意義。

　　若是你發現隨機因子無法解釋當前低籌碼回收百分比的現象,可找尋相關紀錄或檢視其他因子尋找線索。

行銷計畫

　　今日的賭場會提供許多的行銷計畫以增加個別的競爭優勢,如使用買一送一優惠券(match play coupons)、一次性籌碼(non-negotiable gaming chips,即禁止轉讓籌碼,一種免費贈送的籌碼)等手法,都會對籌碼回收百分比產生負面影響。

牌桌遊戲的信用簽單贖回政策

　　信用簽單贖回政策(marker collection policy)也會影響籌碼回收百分比。當賭場的牌桌遊戲政策是賭客在遊戲中就向他們收取所欠款項,那麼籌碼回收百分比將會大於賭場讓賭客帶走未輸光的籌碼。若是賭場的政策是讓賭客逕自離開而未繳清使用信用簽單借的錢,此時賭場所提供的信貸就有可能會被誤用,並且對籌碼回收百分比與賭場盈虧結算產生不利。

輔助紀錄卡的用法

　　許多大型賭場會對其大賭客使用**輔助紀錄卡**(rim sheets),這種情況通常會發生在大手筆投注與博奕管理條例允許的區域。所謂「輔助紀錄卡」是讓大賭客下場賭而不用簽署任何的信用簽單,當

賭局結束時，大賭客只需簽名確認他輸掉的金額部分。若是信用簽單的使用則僅限於在牌桌輸掉的金額，這說明賭場在輔助紀錄卡的賭局上擁有100%的籌碼回收百分比；顯然地，這對籌碼回收百分比具有重大的影響。

入袋金的誤差

當一個賭客的平均投注額與其買進的籌碼總數的比率低得不成比例時，這通常被認為是入袋金誤差（false drop）。這種情況可被描述成數種方式，都會對籌碼回收百分比造成負面的影響。這個問題在於什麼樣的買入籌碼與投注比例才是對等狀態？一個玩家買入1,000美元籌碼而每手下注20美元，與另一位有著相同的買入籌碼數的賭客每手下注100美元，都會有大約五分之一的數額輸掉。

改善持續性低籌碼回收百分比的執行計畫

長期低籌碼回收百分比的情況被視為是應該檢視低籌碼回收百分比報告的警訊，牌桌遊戲部門應主動地採取下列步驟：

1.對低籌碼回收百分比區的員工施以嚴密監控。

2.強化對賭局的注意。

3.向監控部門提出協助要求。

4.驗證生產力。

5.審查玩家紀錄。

6.審查各階層的員工。

7.檢查賭場設施。

8.舉辦訓練課程（必要的情況下）。

9.調整員工的工作內容（必要的情況下）。

10.禁止賭客進場（合理的情況下）。

籌碼回收百分比的影響總結

　　即使是在無意的情況下，一個賭場降低顧客在賭局停留的時間、放慢賭局步調或降低賭場的優勢，都將會見到局數減少，導致籌碼回收百分比降低的結果。

　　只要牌桌遊戲的管理階層認識到籌碼回收百分比有其限制性，那麼它就應該被視為是賭場管理的一個可行工具。許多變數都會影響籌碼回收百分比，這些變數均應該被確認。

　　有些牌桌遊戲經理相信，牌桌員工對於籌碼回收百分比有些影響，當籌碼回收百分比變低時，牌桌遊戲經理就應發出一連串的警示，明確地表達對他們的關心，有的同時也會施展多種的壓力手法。這些激烈的手法有可能使賭場變成一個痛苦的工作場所，同時為賭客製造不愉悅的環境。當籌碼回收百分比低於水準時，請不要忘記去檢視所有的因素。

4 牌桌遊戲會計

關 鍵 詞

籌碼	入袋金
信用籌碼牌	收益／虧損
信用簽單	預付款

為了充分瞭解牌桌遊戲的運作，對牌桌部門的所有員工而言，就算是基本的賭場數學知識，也有助於員工們熟悉牌桌遊戲會計上的程序與方法。資深的管理者必須對一般會計的原理原則熟練，而且要將這些原理原則運用到博奕的環境中。

本章將解說牌桌的營收追蹤、牌桌遊戲運作（收益／虧損）、籌碼回收百分比分析、賭場信貸功能與其影響的會計循環。

本章節討論的主題對賭局分析至為重要，並將成為牌桌遊戲行銷計畫主要的參考因素之一。

會計循環概述

為說明牌桌會計，本章將舉一個典型的賭場營運例子，介紹適切的名詞與驗證其循環過程。

每一局賭場牌桌遊戲一開始都會有一筆籌碼，這些籌碼是由金庫發出，並放進牌桌的籌碼盤中，在該局遊戲進行中可使用。（如**圖4-1**）。上述的籌碼數量都被記錄在博奕區與賭場金庫，玩家則是自發牌員手中將現金換成籌碼加入賭局。

牌桌籌碼盤（chip tray）用於支付或取回賭資的兌換工作，兌換籌碼的現金被稱之為入袋金，當發牌員將籌碼兌換給玩家後，會將現金投入桌子下方的錢箱中，此錢箱稱之為集錢箱。

賭局中因為賭客購買或是玩家贏的原因而需要更多的籌碼時，籌碼遞送到賭局中的處置稱之為**籌碼移入**，而這個轉移過程的清單必須留存於賭場金庫。

相反的，日常營運時牌桌的籌碼盤中有可能會超收籌碼或是有多餘的籌碼，此時籌碼會被轉移回賭場金庫，這個流程稱之為**籌碼移回**。

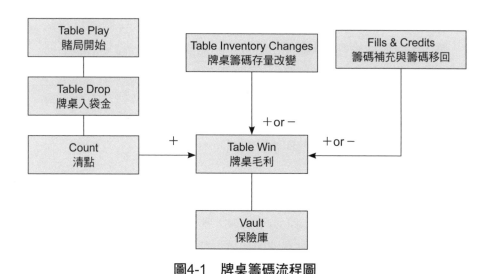

圖4-1　牌桌籌碼流程圖

　　在整個會計流程結束之際，賭場收益（入袋金）與賭區的賭資（牌桌籌碼盤內）均須被清點，開桌的籌碼存量與結束的籌碼存量扣除了期間移入或移出的因素，可以得到一個需求值。從這個值當成起點計算整個賭局是輸是贏，若是這個需求值比玩家買入的金額小，稱之為「勝局」；若是需求值大於玩家買入金額，則稱為「負局」。

牌桌部門的會計程序

　　有些賭場的會計循環是一天一次；也就是說，牌桌部門的會計表單是每隔24小時一次。這個會計表單是一天會計帳務的結束並且是下一個會計帳務日的開始。而很多賭場則因為是24小時三班制營運（8小時一個輪班），所以這些賭場將會計循環置於每個輪班的結束時。

上述兩種結帳方式都有其優劣。許多賭場喜於每個輪班時結算，因較能評估員工與賭局的績效。其他偏好一日一結算的賭場則是因為結算方式較簡單容易。

這些表單會持續將個別的牌桌遊戲與結果自動記入牌桌報表（Master Game Report）中。賭場會將這些會計循環報表保存於金庫出納處、牌桌遊戲部門與會計部門。

賭場金庫

賭場金庫（casino cashier's cage）裡存有營運資金，這筆資金（或預付基金）有現金、籌碼與代幣供整個賭區的財務融通。個別資金裡的籌碼、現金、代幣都被送去供應可以為賭場賺取營利的區域。這些分布在各個營運點的資金，不論最終是否轉回金庫，基本上仍屬於金庫出納的責任。所有關於這些資金的書面報告都必須回到金庫，作為會計檔案留存。

內部控制

賭場的內部控制文件定義了該如何掌控與監督會計功能，賭場的轄區監管單位也會嚴密的審視這些標準與程序。營收內部控制中的一個主要功能是對資產、負債、營收、費用等提供合理管控的適當流程。這些程序必須涵蓋記錄保存與授權。有三個不同部門參與上述的會計與記錄功能：

 1.賭場營運部門：

 (1)發牌員／領班（dealers／supervisors）。

 (2)賭桌文員（pit clerks）。

 (3)集錢箱回收組（drop team）。

2.金庫營運部門：

(1)金庫出納（cage cashiers）。

(2)信貸出納（credit cashiers）。

3.清點室（count rooms）：硬幣統計／紙鈔統計人員（hard count / soft count personnel）。

賭場財務組織圖

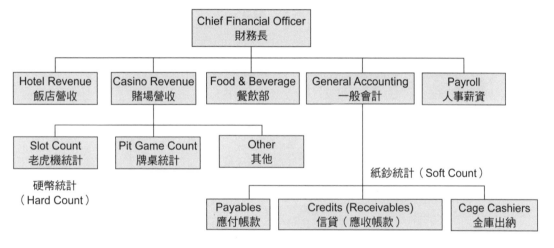

圖4-2 賭場財務部門組織圖

牌桌遊戲的出納功能

除了提升賭場的牌桌收入外，其他的出納功能也包含在牌桌遊戲之中。無論玩家是否加入賭局，所有的籌碼買入的過程都在各個牌桌上完成。這樣的過程是比較不重要的，因為所有的預付金都會產生平衡交易，不會對賭場收益產生影響。若對這點產生誤解，則

會造成賭場對籌碼回收百分比統計過程中的混淆。

　　牌桌的出納功能非常簡單。賭客將現金、信用簽單或其他面額的籌碼直接與發牌員兌換合適的籌碼,發牌員(或骰子組長)將現鈔直接投入集錢箱,稍後集錢箱回收組就會展開整個統計流程。(如**圖**4-3)

譯註:pan即panguingui,紙牌遊戲的一種,玩法跟美國「醉漢」(rummy)紙牌遊戲類似,每一局的賭注總額由玩家之間的賭金構成,贏家可以全數領走。

圖4-3　牌桌遊戲的其他出納流程

■籌碼／通用籌碼

賭場內所有賭局都要求使用籌碼（chips、cheques、jetons）或是代幣。現金或貨幣的使用造成緩慢、危險（詐騙與盜用）等不同程度的計算上的困擾。這些賭局所使用的代幣（tokens）都賦予不同面值的外觀，每個代幣均可在發行的賭場中被贖回。代幣中以數值區分的稱為通用籌碼（cheques），而沒有面值的稱為籌碼（chips）。

■信用簽單

我們會在後續的章節討論牌桌的信貸使用情形。玩家可以向賭場借入資金延續賭局，此類的信貸等同於現金，同時將會在兌換處製表且併入收入統計裡計算，將籌碼從賭場轉讓到賭客身上的讓與憑單工具稱做信用簽單（marker）。

一般說來，當賭場同意提供信貸給玩家時，代表賭場同意接受玩家的個人支票，同時會將賭客的支票保留一段時間後才存入兌現。賭客可以在牌桌上領取賭場提供的信貸金額，當玩家領取請求的信用額度時，牌桌領班會要求玩家簽收該筆金額。（見**表4-1**）

玩家簽收時所使用的文件工具稱為信用簽單，信用簽單簡而言之就是銀行憑證，同時也類似於一般的銀行支票，一旦同時被牌桌遊戲經理與玩家簽名之後，一部分的信用簽單會被投入牌桌的集錢箱，除非該金額可以在當日會計清算程序前支付完畢，否則該筆金額將會被視為賭場收益。

■開桌／關桌清單

任何一個賭局籌碼盤中均有開桌的籌碼存量盤存報表，開桌的籌碼存量稱之為「開桌存量單」（opening forms），接下來在結束賭局時的籌碼存量稱之為「關桌存量單」（closing forms）。開桌

表4-1 玩家領取的信貸額度簽收單

支付對象 _____

大寫金額 _____

簽名 _____
我已經收到上述金額,當本支票提交到任何金融機構兌現時,我已經將
該金額存入。本人使用本信貸時,(1)知悉本負債在內華達州實現與支
付;(2)同意受到聯邦和內華達州司法權的管轄來履行他們的義務;(3)
同意支付任何因收款引發的支出與法庭費用;(4)同意支付法律條款下
產生年年利率18%的費用;(5)放棄任何申訴的權利。

存量與關桌存量的紀錄單必須保留於賭局中,即使賭局並未營運。
開桌與關桌的訊息必須製表並存在賭場管理報表中,而這些訊息將
會被運用於統計賭場最終的收益／虧損的報表裡。(如**表4-2**)

在此重申,**開桌存量單**是指牌桌一開始時籌碼盤內的籌碼總
數;**關桌存量單**是指會計循環清算時,或是牌桌關閉時,籌碼盤內
的籌碼總數。

■補充籌碼

前面章節提過,**補充籌碼**(fill)一詞是指增加牌桌籌碼盤內
存量的一種方式。賭局管理者,通常是指賭區經理透過正式文件或
是以電子檔案的形式上傳補充籌碼的要求。

送達金庫出納處的請求稱做補充籌碼單。一旦收到了補充籌碼
單,保安部門的人員會負責遞送相同金額的籌碼給賭區經理,再轉
到指定牌桌。當所有與此遞送相關流程的人員均在文件上簽完字,
並將文件投入集錢箱後,整個作業流程才算結束。牌桌營收統計數
量會依照補充的數額作對應調整。

表4-2　開桌／關桌存量表

開桌／關桌存量表（正面）

```
日期 _____

班別 _____

賭局 _____     桌號 _____

    借出 _____
      100 _____
       25 _____
        5 _____                        清點卡
        1 _____
     總數                    籌碼
    關桌者                        100 _____
                                  50 _____
  _____              20 _____
     簽名者（1）                  10 _____
                                   5 _____
  _____                1 _____
     簽名者（2）                  總數
```

開桌／關桌存量表（背面）

	遊戲入袋金總額					班別			日期				
	BJ-1	BJ-2	BJ-3	BJ-4	BJ-5	BJ-6	BJ-7	BJ-8	BJ-9	BJ-10	輪盤	骰子	總數
幣別													
100													
50													
20													
10													
5													
1													
籌碼													
總數													

■籌碼移回

籌碼移回（credit）一詞是指描述移動牌桌籌碼盤內存量的一種方式。籌碼移回的要求通常是由牌桌管理者開出，一般是賭區經理以正式文件或電子檔案形式傳送。這種送達金庫出納處的要求稱之為籌碼移回。

不論是以人工或電子形式開出移回要求，在確認移回的數量及面額後，保全部門會派員到該牌桌區，賭區經理會通知該牌桌的發牌員依照移回的要求將籌碼從籌碼盤移出，發牌員將上述的籌碼放置於籌碼箱內，由保全人員將籌碼送回金庫。當所有相關人員在傳送文件上簽完字，文件便會投入集錢箱，整個流程便算完成。

■信用籌碼牌

牌桌上一種固定數額的小型圓片，被使用來記錄籌碼或現金額度。這些小圓片被稱之為**信用籌碼牌**（lammers／lammer buttons），常被用於信用簽單交易或是使用在信貸押注的情形下。這些信用籌碼牌（如**圖4-4**）記錄著正在進行中的籌碼交易數量，而這些數量的籌碼是可以由監控部門所觀察與記錄的。

在使用信貸押注的賭局中，直到保全人員將籌碼從牌桌區送回金庫前，信用籌碼牌反映了賭局中轉移的籌碼數量。在信用簽單

圖4-4　信用籌碼牌

交易時，信用籌碼牌則是表示由籌碼盤中暫時轉移給賭客的籌碼數量。

■清點

　　在賭局會計循環結束時，賭局上的籌碼數量必須清點並記錄於賭場統計報告中。賭區的開桌經理與關桌經理一同將清算的結果記錄於表中，稱之為**清點**（the count）（如**表4-3**），由二位牌桌遊

表4-3　清點報告書

牌桌遊戲清點報告											
		(1)	(2)		(3)	(4)	(5)	(6)	(7)		
					賭場信貸				籌碼買入 (4+7)		
賭局 名稱		籌碼 補充	補充&移 回單號	籌碼				(1+2-3-4-5) 淨數	紙鈔	總數	-(6)+紙 鈔=
"21"											
"尺"											
Gr. Total											
					清算確認						
日期											
班別					清點小組		清點小組		清點小組		

戲經理記錄表格，或是將每桌籌碼數量記於存量卡上，並將底單投入集錢箱裡。他們同時將籌碼的紀錄反映到整個統計報告中。這份籌碼統計報告就成了下一個班次的開桌基數或是成為交班的關桌基數。

■入袋金

由發牌員放入集錢箱的現金買入加上賭場借貸的籌碼總數（有許可者可包含其他賭場的籌碼兌換）稱做**入袋金**（the drop）。這部分金額直接放入安置於牌桌邊上一個稱為**集錢箱**（drop box）的方形小箱子中。每一個賭局與每個班別都會使用個別的集錢箱作區分。

集錢箱必須以金屬製作，其中的一個面設計開啟裝置讓箱子能被完全的打開，靠近桌面的部分會留有一個小孔讓紙鈔投入，但不會讓紙鈔掉出箱外。（如**圖**4-5）

集錢箱有兩個鎖的設計，其中一個保證錢箱與牌桌連結，另一個則是清空箱內紙鈔的安全裝置。

在換班之時，即將交班的集錢箱會被移開，新的集錢箱會立即遞補上去。移走的集錢箱會送到清點室作為營收計算，之後再根據

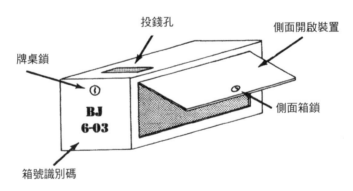

圖4-5　集錢箱

各桌的相關數據製作毛利／虧損表格。

集錢箱保存除了賭局中使用信用簽單的紀錄外，還有籌碼與現金，信用簽單的金額應該視為是賭場營收的一部分；除此之外，集錢箱中保留的文件應包含開桌與關桌的籌碼存量、賭局中補充或是轉出的籌碼數，或任何與賭場毛利／虧損有關的紀錄表格。

毛利／虧損表

牌桌遊戲的毛利或虧損可自牌桌遊戲盤存報表進行判斷，即賭局中的收入減去輸掉的籌碼數額。顯而易見的，賭場管理人員希望見到入袋金總數大於短缺籌碼的總數。要確定賭局的毛利或虧損如何，就需先對下面兩個名詞予以定義：

1.短缺籌碼：牌桌遊戲盤存量表中籌碼短少的總數。
2.入袋金：集錢箱裡現金、籌碼與未贖回信用簽單的總數。

為了確認賭局中所謂的短缺籌碼數量，我們必須先確認開桌的存量、賭局中補充籌碼的數量、賭局中送回金庫的籌碼數量與關桌存量。

確認毛利或虧損的過程是將短缺籌碼的數值減去入袋金的數值，若是短缺籌碼的數值大於入袋金的數值，則呈現「虧損」的結果。

計算公式如下方所示：

開桌存量＋中途補充的籌碼數量－送回金庫的籌碼數量
－關桌存量＝短缺籌碼（賭局中短少的籌碼數量）

入袋金－短缺籌碼＝賭局毛利

籌碼回收百分比

　　牌桌部門對籌碼回收百分比的使用是必須的，因為投注總額是無法計算的。不像吃角子老虎機，我們無法估算到底玩了多少局的遊戲，因此必須使用另一種方式評估賭局表現的方法。

　　簡而言之，籌碼回收百分比說明了籌碼由玩家買入後，賭場贏回的比例，下面是簡單的公式表現：

> 毛利÷入袋金＝籌碼回收百分比

 參考文獻

❶Vicki Abt, James Smith, Eugene Christiansen, *The Business of Risk*, University of Kansas Press, 1985.

❷Olaf Vancura, Ph. D., *Smart Casino Gambling*, Indez Publishing Group, 1996.

❸Jim Kilby, Jim Fox, *Casino Operations Management*, John Wiley & Sons Ltd., 1998.

❹E. Malcolm Greenlees, *Casino Accounting & Financial Management*, University of Nevada-Reno Press, 1988.

❺Casino accounting seminar material, *Advanced Casino Industry*, presented by Ernst & Young, LLP, at Caesars Palace, Las Vegas, 1996.

❻Casino table games seminar materials presented at World Gaming Congress Conference 1997-1998.

5 現金交易報告

　　監控與管制賭客的現金交易在博奕產業已經成為一個嚴肅的課題。聯邦與州政府並沒有人力或資源持續管控全國各地的每一個賭場；相反的，政府們要求賭場自我監督，而賭場明瞭不遵守規定將會導致嚴重的罰金和／或罰責。

　　本章主要敘述現金交易報告的沿革，並著重在內華達州法的6a管理條例的討論。本書的最後尚附有6a管理條例的原文作為參考。

銀行保密法第31條

　　1970年10月，頒布施行「銀行保密法」（the Bank Secrecy Act），它也被稱作「第31條」（Title 31）。此法是財政部門為防止洗錢而做的措施，並且為美國聯邦政府稅務局提供訊息。

　　第31條有兩個主要的基礎：第一，它禁止某些類型的交易，如經由特定帳戶進行「現金與現金」的交換；第二，它要求銀行業與財務機構對美國聯邦政府稅務局回報數種有關於現金的交易。銀行法第31條是亟望能使犯罪分子難以為他們的大筆金額的來源進行辯護。

　　為了確保法律的遵守與執行，美國財政部（the United States Treasury）的官員被賦予監控財務機構的責任，其中包含：

1.支票兌現流程。
2.股票仲介員及債券交易員。
3.電訊公司。
4.現金交易公司。

　　1985年第31條法案的影響層面伸入了賭場產業，在瞭解賭場會有大量的現金交易後，美國財政部長決定將賭場列入財務機構的清

單之中，這意味著內華達、大西洋城及波多黎各等地的賭場必須直接向美國聯邦政府稅務局提供他們客戶的資訊。除了報告的要求之外，聯邦官員在第一時間有權力進入賭場區及賭場金庫等地方。

內華達州的賭場經營者及州議員們對此項決定並不歡迎，除了不贊成聯邦政府干涉管轄的博奕產業之外，他們同時害怕此舉對於匿名賭客來說也是一種威脅，有可能使賭客停止賭博。

6a管理條例

賭場擁有者及州議員發展出一套內華達州博奕管理條例來滿足銀法行第31條的規範，同時也讓內華達州對於普遍、有獲利的博奕產業有絕對的控制權。

這麼做並不容易。財政部必須給予內華達州一個操作與監控自己的現金交易法規。為達成這個目標，內華達州政府必須提出一個類似第31條的管理條例來說服聯邦政府，並且證明博奕管理委員會有比財政部官員更好的監控手段。

1985年，6a管理條例（Regulation 6a）完成並獲財政部的核可，將權力核准書發給內華達州，從此所有的州內有執照的賭場均被要求遵守新的管理條例。

遵守

內華達州博奕管理部（the Nevada Gaming Control Board）很清楚知道財政部賦予的權利讓渡裁決在任何時間都有可能被剝奪，為防止上述情形發生，州政府努力監控賭場。博奕管理部警政處的官員遍布全州，他們的任務是確保6a管理條例被遵守。不遵守的後果會罰款、沒收執照，甚至對賭場經營者處以牢獄刑罰。

博奕管理部使用的檢查方式會因賭場部門而異。譬如，6a管理條例中有規定禁止現金交易超出3,000美元，臥底幹員會先以小額鈔票（有做記號）存入賭場金庫，然後再要求提領使用。若是賭場出納人員改以大面額的票據給臥底幹員，這就違反規定，最低的罰責是25,000美元的罰鍰。

■違規舉例

下列兩個例子（見**表5-1**）是引用6a管理條例中違規的範例，在**表5-1**裡，賭場的真實名字已經被更改過了。

■牌桌遊戲的驗證

牌桌遊戲部門並未參與現金或現金交換，因此博奕管理部對該部門的法令遵守程度的檢驗不同於賭場金庫。例如，6a管理條例的

表5-1　違規案例裁決範例（一）

範例事件（一）

08/12/96

檔案編號：00362	事件編號：96-05
撤銷：N	立案日期：04/17/96
罰金：$ 25,000	結案日期：07/25/96
罰金繳交：Y	

事件敘述：1995年12月15日，博奕管理部幹員在ABC賭場的主要金庫預存了6,500美元，該數額的現金包含325張20元面值的鈔票。稍後當天傍晚，其中的一位幹員返回賭場，要求支付預存入的3,000美元，金庫出納員列印出了提領條並歸還30張100美元面值的現鈔，如此便違反了NGC規範中的6a.020與6a.090管理條例。

處置：根據1996年7月25日NGC裁決，罰金25,000美元作為本事件的處罰決定。

（續）表5-1 違規案例裁決範例（二）

範例事件（二）

08/12/96

檔案編號：00325	事件編號：95-12
撤銷：N	立案日期：05/11/95
罰金：$ 25,000	結案日期：04/25/96
罰金繳交：Y	

事件敘述：1995年2月16日，博奕管理部幹員在XYZ賭場的金庫預存了3,500美元，包含8張100元面值與135張20元面值的鈔票。

　　　　1995年2月17日，博奕管理部幹員要求歸還上述存款，XYZ賭場歸還這位幹員35張百元大鈔，如此便違反了NGC規範中的6a.020管理條例。

　　　　在1993年11月與1994年12月之間，XYZ賭場共計發生三十四起賭客預存超出2,500美元，而賭場並未記錄其交易狀況的案例，因而違反了NGC規範中的6a.090管理條例。

處置：根據1994年4月24日NGC裁決，以45,000美元的罰鍰作為本事件的處罰決定。

規定之一是賭場對於在24小時之內買進（或現金下注）超過10,000美元的賭客要求必須出示合法的身分證明。

　　博奕管理部的幹員並不會花費數千美元納稅人的錢去玩21點，以便驗證賭場是否遵守規定，相反的，他們的方法更為直接。通常他們會直接到賭場區去詢問該區的監督員一些關於管理條例的問題。所有賭場的領班人員在工作前都會有適當的6a管理條例職前訓練，若是被詢問的領班無法回答問題，幹員就會要求賭場提出關於這位領班的相關職前訓練，若是賭場無法提交證明（如訓練名冊、教材或測驗卷），就會被判定違規。

■責任區域

現金交易被分為兩種：(1)現金流入（cash in）；(2)現金流出（cash out）。**表5-2**列出兩種類型的交易，以及賭場會涉及的交易部門。

表5-2　現金交易的種類

現金流入（Cash in Events）

	牌桌遊戲 (Table Games)	撲克房 (Card Room)	出納金庫 (Cashier's Cage)	老虎機部門 (Slot Dept)	競賽及運動簽注 (Race and Sports Book)	基諾 (Keno)
籌碼買入（Chip Purchase）	X	X	X		X	X
輸掉現金（現金下注）（Losing Cash Wagers）	X	X				
支付信用簽單欠款（Cash Payment of Markers）	X	X				
保險箱預存（Safekeeping Deposits）			X			
支付信貸額度（Cash Payment on Credit Line）			X			
購買代幣（Token Purchases）				X		
現金下注（Cash Wagers）						
競賽入場費（Promotional Tournament Fees）					X	X
電話費存款（Telephone Account Deposits）					X	X

現金流出（Cash out Events）

	牌桌遊戲 (Table Games)	撲克房 (Card Room)	出納金庫 (Cashier's Cage)	老虎機部門 (Slot Dept)	競賽及運動簽注 (Race and Sports Book)	基諾 (Keno)
籌碼贖回（Redemption of Game Chips）						
支付贏家現金（Payment of Winning Wagers）						
競賽獎金支出（Tournament Payouts）						
支票兌換（Check Cashing）						

■交易的紀錄

　　6a管理條例要求內華達州內的賭場若遇有單筆交易超過10,000美元，或是24小時內累積交易超出10,000美元的案例必須回報美國聯邦政府稅務局。賭場對此類的交易必須記錄在IRS #8852的現金交易報告表格中，本書最後的**附錄II**便是現金交易報告表。

　　當填完本表格時，賭場必須向賭客要求出示合法的身分證明（最新且有效的），一旦賭場記錄了其身分證明，賭場並無義務告知該報告將會寄到聯邦政府稅務局。

　　賭場不得在未獲得賭客身分的情況下讓現金交易超出門檻，若是客戶拒絕提供合法的身分證明，賭場必須立刻禁止該賭客繼續賭博，並聯繫其他賭場此賭客已經違規禁賭了。這位賭客將無法賭博，直到其出示合法的身分證明為止，若可能，這位賭客的照片將會被存檔並發出通告。

　　當單一顧客兌換超過10,000美元的籌碼時，賭場必須提交現金交易報告，若是顧客拒絕提供身分證明時，該交易就必須被終止，同時必須通知博奕管理部。

■填寫現金交易報告

　　賭場必須在15天內將所記錄的現金交易報告上呈，這份報告必須以證明文件的方式寄給聯邦政府稅務局。

■多重交易紀錄表

　　為了有效協助監控現金交易的累積金額，賭場被要求對超過3,000美元以上的交易予以記錄。賭場會將上述的交易記錄於多重交易紀錄表（Multiple Transaction Log, MT L）中，每一個紀錄表分配於一個特定區域，通常會以一個監視器監測區域為單位，紀錄表裡應記錄的訊息如下：

1.對客戶的敘述：年紀、性別、種族、體重、身高、眼睛顏色、頭髮顏色、衣著等。

2.客戶的姓名（如果有的話）。

3.交易發生的日期與時間。

4.交易的類型：輸掉的現金押注、籌碼買入或是以現金支付所欠的信用簽單。

5.交易的金額。

6.監控區域（賭區編號或桌號）。

7.現金交易負責人的簽名。

■ **現金交易的總和**

不同的交易如現金押注輸掉與以現金買入籌碼等，當單次進場發生交易總數超過10,000美元時必須予以記錄。

類似（相同）的交易發生於24小時規定報告時限之內，所在地為同一賭區或是監控區域亦必須給予記錄。現金流入與現金流出的狀況不同，不可混同累加。

■ **熟客**

6a管理條例要求對所有的客戶必須給予確認身分，若是負責交易的員工認識客人，賭場事先也有對該客戶給予確認，此時重複確認就不需要。6a管理條例要求所有客戶的身分必須每三年得重新確認一次，或是當該客人的身分證明已經失效的狀況下也須重新確認。

■ **可疑活動報告書**

1997年10月1日，所有的賭場被要求開始記錄可疑的活動。賭場記錄可疑活動的表格稱「TD F 90-22.49可疑活動報告書」（TD F 90-22.49 Suspicious Activity Report），又稱 "SAR"，賭場須將上

述報告書直接寄到位於密西根州底特律市的美國財政部金融犯罪防治網（Financial Crimes Enforcement Network, FinCEN）。

可疑活動可包含下列一項或多項的敘述：

1.非法活動的資金。

2.蓄意逃避6a管理條例規範（包含進行中或意圖進行的交易）。

3.非明顯的商業和法律交易行為。

賭場員工若對被鎖定的賭客通風報信是違法的，6a管理條例可免除賭場員工因通報可疑活動所引發的任何法律責任。盜竊或詐欺活動則不列入可疑活動中。

可疑活動報告與6a管理條例在本書最末的**附錄I**中有完整的內容。

⑥ 資產保護

賭場牌桌上擺放的就像現金一樣誘人，好的經營者要能機警地對待顧客與騙子（圖由澳門威尼斯人酒店提供）

　　只要賭場存在一天，不受歡迎的人士就會企圖利用經營者的弱點，這就像現金的誘惑是很難抵擋一樣。經營者必須機警地對待顧客與騙子，因為這將導致獲利與損失的不同結果。

　　由於賭場近年來在美國地區的蓬勃發展，訓練良好與有經驗的人力資源變得相對稀少（發牌員與監督員）。經營者必須放棄過往將內部偷竊與外部詐欺事件隱匿不談的想法，將最新的訓練與資訊宣導當成管理階層每日必備的科目，用以改善警覺的程度。本章包含當今已知的數種賭場的詐騙方式，許多的詐騙方法與過往使用的花招一樣，也有如電腦輔助算牌的新型手法。

　　沒有賭場是防盜的，很多賭場經理不時會遇到問題。盜竊者不定時的會查看賭場（像上街購物般），為的是弄清楚所有工作人員的權限與能力水準。賭場經理的目的是給予工作人員適當的訓練，

以避免成為竊賊口中好操縱的標的。

累積知識與經驗

所有的詐騙與偷竊事件都會有共通性，那就是事情看起來不尋常，並且超出正常的博奕活動範圍。簡而言之，當觀察賭場區時，管理者應該要問「到底哪裡不對勁了？」

不正常的狀況在無法知悉何謂正常時，一般是無法辨別其異常的。知道哪裡出了狀況是一種第六感，而這需要長時間工作累積的經驗與訓練。第六感可以透下列方式培養：閱讀指導手冊、學習新的遊戲、讀書、查看網上資訊、學習觀看監控錄影帶、與資深的管理者溝通、參與訓練講習等，都可以增進管理者的技能。愈熟悉賭場的環境，管理者就愈有能力發現潛在的麻煩死角。

詐騙歷史

詐騙顧客的情形在1950年代的拉斯維加斯極為普遍，其原因是那時大部分的管理者都來自於東部的非法賭場，他們花費了大部分的精力去規避法律，無暇顧及賭場的工作人員，詐騙成了家常便飯，因為賭場經營者並不知道這家賭場還能開多久。

這些賭場變得生意蕭條，而賭場的員工帶著這些詐騙的經驗來到了拉斯維加斯。幾乎每家賭場都將此類的發牌員放在公司薪資名單上，當大賭客進來時隨叫隨到。這些發牌員不需知道21點在統計學上的優勢，也不需知道如何維持一天24小時的遊戲優勢，或賭場一年到頭經營的競爭優勢。這種1950年代詐欺的景象一直到管理階層有了較好的教育訓練，以及發展出一套21點的數理基礎後才停止。

發牌程序

所有的發牌程序（dealing procedures）的演變均因為詐欺事件。例如，為了減低牌桌上的骯髒手法（賭客偷換牌），玩家不得用兩隻手去握牌。即使最佳的賭場規範仍然無法抑止賭場詐欺，唯有透過訓練、嚴格措施與持續跟進的既定政策，才有可能降低賭場詐欺。發牌員有時會抱怨監督員對政策與程序太過嚴苛，但是當程序不被遵守，不良的後果就會發生。遵守嚴苛的程序是賭場自我防衛的第一道防線。

設備

歷史告訴賭場管理者，21點牌桌上的詐欺事件多來自於讓賭客觸摸紙牌。牌盒的使用通常是根據賭場行銷的需要。競爭來自何方及牌桌遊戲經理應該提供何種遊戲去增加競爭優勢為其一般考慮事項。如紙牌遊戲與快骰遊戲在這些年曾經風光也曾經沒落。

牌盒

牌盒（the dealing shoe）的使用源自於避免賭場操弄紙牌來欺騙客戶，在某些例子中，賭場經營者同樣認為牌盒的使用可以避免客戶在遊戲中動手腳，所以鼓勵使用牌盒。

一些賭場的經營者認為，對好客戶提供所有玩家面牌（點數朝上）是較好的選項，然而另一些經營者（某些偏僻地區）認為，在牌局上提供多重的有利規則是不需要的。

撲克牌

　　賭場的撲克牌可以由多個供應商提供，價格由0.75美元到12美元一副，撲克牌通常是由塑膠或是紙質所製成。

■塑膠製撲克牌

　　塑膠製撲克牌通常僅用於賭場的撲克室，撲克玩家喜歡捏著手中的牌或是瞇牌，塑膠牌對撲克玩家提供了撲克牌不會被打彎或刻痕的防護。牌局中通常是兩副牌併用，發牌員會定時的數一下牌數，以確認所有的牌均在牌局中，塑膠撲克牌可以用濕毛巾清洗、保存，並可重複使用。

■紙製撲克牌

　　布漿紙混合物的紙牌通常使用於賭場遊戲中的21點、百家樂、迷你百家樂、任逍遙（Let It Ride）、加勒比撲克與牌九撲克（Pai Gow Poker）等。紙的成分會依照賭場所在地的天氣改變，賭場所在地的溼氣會是紙製撲克牌碎布漿含量的百分比能否在牌桌毛毯上得以順利滑動的一大考量。如果沒有形成永久性的彎曲，紙牌對於皮膚油脂及灰塵的吸取性較好。

■撲克牌的保存

　　對賭場的管理而言至關重要的一個功能就是保證撲克牌的運送、點收、儲藏與配發。撲克牌的包裝是一箱12條，一條12副（共計144副）。撲克牌通常為紅色與藍色，賭場在換牌時會使用不同的顏色，以避免混淆與增加安全性。

　　撲克牌製造商用卡車運送貨物，卡車通常是封緘上了鎖的。當貨物抵達時，賭場經理與保全人員一同檢視查封的狀態，然後拆封卸貨。他們會仔細檢查每一個箱子，尤其是箱體外部的邊緣，之

表6-1 撲克牌存貨控制卡

製造商：						
收到箱數						
送到				署名者		
存貨數量	日期	總數	收貨賭區	（保全）	（賭區經理）	存貨數量
...............
...............
...............

後將這些箱子送到安全貯藏區，再完整地逐一檢查其內容物。一旦貨品清點正確後，它們會被送入儲藏室並在存貨單上記錄數量與收貨日期（**表6-1**）。之後會將新入庫數量累加至先前的撲克牌存量裡。

■賭區撲克牌管制

　　每一個賭區都需建立一個正常的撲克牌存量，通常這個存量足夠使用三日。每一個賭區都會有一張「賭區撲克牌存量控制表」（Pit Card Inventory Control Sheet）與撲克牌鎖在一起，更新這張表格是賭區經理的職責（**表6-2**）。

　　每一個輪班終了時，接班經理（incoming pit manager）與交班經理（outgoing pit manager）會於賭區清點撲克牌的數量。新的牌會以玻璃紙封好待用；使用中的牌指的是正在賭局中使用的撲克牌，舊的牌指的是已經被使用過的撲克牌，須蓋銷作廢後返還給賭區工作檯並上鎖保存的撲克牌。補充牌（make-up decks）指的是保存於賭區工作檯的鎖櫃中使用過撲克牌，偶爾被用來替換損壞的撲克牌。賭區中每種顏色的補充牌不應該超過二副（總數是四副），損壞的牌也不應該被隨意丟棄。

表6-2　賭區撲克牌存量控制表

	晚班	早班	中班
賭區編號：＿＿＿＿＿　標準存量：＿＿＿＿＿　日期：＿＿＿＿＿			
新牌數量			
使用中數量			
舊牌數量			
補充數量			
異常區域			
總數			
差異			
說明：＿＿＿＿＿＿＿＿＿＿＿＿＿＿＿＿＿＿＿＿＿＿＿＿＿			
	晚班	早班	中班
接班經理			
員工數			
交班經理			
員工數			
賭區編號：＿＿＿＿＿　標準存量：＿＿＿＿＿　日期：＿＿＿＿＿			

　　當一張牌被替換時，損壞的牌角應該被撕下並將該撲克牌返還置於補充牌的位置上。當兩張數值與花色相同的撲克一同遺失時，所有的撲克牌應當立即檢查。遺失牌的兩副撲克必須立即作廢，並以新的兩副牌代替。賭場騙徒最喜歡的一種模式就是去接近疏於控管的補充牌。

　　偶爾，博奕管理部的探員會前來做撲克牌的隨機檢驗，有時則會到監控中心。被標示為異常區域的撲克牌會在說明上做註解，整個類別的撲克牌總數加起來應該等於賭區一般存量的起始數值。若

是產生差異時，註解上應說明，值班經理或是賭場經理應該被知會該情況。若是總數是平衡的，接班經理與交班經理應該簽名並填上員工數目。

■賭區替換使用過的撲克牌

必要時，賭區中被作廢的撲克牌會換成新牌，這個程序會在清晨時刻或是賭場關閉時，以全套新牌替換全套舊牌。作廢的撲克牌返還給儲藏區並加以檢驗，確保所有的牌都被作廢。作廢的撲克牌會在截角、做刻痕、鑽孔後，放到禮品部販售。

■換牌的頻率

對一個使用六副牌、面牌朝上的迷你百家樂賭局而言，賭場通常會每隔24小時換一次牌。單副或兩副紙牌遊戲的賭局，撲克牌應在每30分鐘到2小時之間替換一次。在牌盒中的百家樂牌通常用過一次就會更換，而且絕對不能重複使用。

賭場省用撲克牌絕對不是個好主意，如果一副有被做了記號的撲克牌連續使用了一年，賭場就會瞭解到，延長一副牌使用的時間省下來的金錢將遠不及於一次詐騙事件的損失。

骰子

市面上使用骰子有兩種：一般型與賭場專用型。一般型的骰子是使用於普通場合，並不需要有像賭場要求的精準度。賭場專用型的骰子是纖維所製，亮面平滑由機械生產出來，精密度達到1/10,000英吋。骰子通常有四種邊緣：剃刀邊緣、薄面邊緣、微弧邊緣與弧狀邊緣。賭場常用的是剃刀邊緣型的設計。

骰子表面點數分布共有三種情況：凹狀點數（concave spot）、環型點數（birds-eye spot）與實心圓點（flush spot）三種方

賭場專用的骰子為纖維所製，精密度可達1/10,000英吋

式，其中賭場最偏好實心圓點排列法的骰子。點數的部位通常由鑽孔打出，然後用塗料加以填滿，而塗料的重量恰等於鑽孔位置所移出的材料重量。骰子點數與其反面點數相加剛好為7，這使得不對稱的不良骰子容易被辨別出來。

　　賭場的商標通常會印在骰子上，序列號通常會跟隨其後。序列號對確認整副骰子的完整性是重要的，有些骰子甚至將序列號置於骰子內部，然後再給骰子拋光處理。霧面與光面通常是兩種主要的選擇，霧面通常呈現不透明狀，拋光處理則呈現透明狀態。拋光處理的骰子較為賭場所喜愛，五個骰子為一組，一起被用於骰子的遊戲中。

■骰子控制
　　與撲克牌相同，骰子必須要由管理階層嚴格控管，賭場必須將

骰子上鎖。骰子的體積要比撲克牌小得多，最好的情形是當賭場收到骰子後，沒有發生散落或是遺失的情況。最好的方案是骰子經由製造商的業務人員親自送達，收到骰子後立即入庫，並用骰子存貨紀錄表（the Dice Control Inventory Log）做登記（如**表6-3**）。

■骰子替換

　　骰子至少每8小時必須更新一次，換骰子最佳時機就是每個輪班之初，如此看起來既正常又不會使賭客不悅。換骰子的時機必須等到該局「通殺」（seven out）結束。舊的骰子用裝骰子的容器由快骰遊戲監督員歸還給賭區領班（floor supervisor），新的骰子由快骰遊戲監督員檢驗後再放回骰子容器裡。在賭局中換骰子通常是因為懷疑有人詐騙。

■骰子存貨調整

　　骰子通常保存在骰子賭區內，每日於清晨時補充一回。新的骰子會將舊的骰子換回，存貨的數量會保持一定，舊的骰子會轉到禮品店中。每一個骰子須使用量具檢驗，每個骰子置於千分尺（micrometer，一種螺旋測微器）內，其誤差度不可以超 5/10,000 英吋。確認每個骰子是正方形極為重要，也就是說，每個骰子的三軸尺吋都必須檢驗，並確認其誤差值是在5/10,000英吋內。

表6-3　骰子存貨紀錄表

製造商：_____

送到				署名者		
入庫數量	日期	總數	收貨賭區	（保全）	（賭區經理）	存量
.........
.........
.........

骰子會被放回包裝紙中並置於骰子賭區裡有上鎖的抽屜裡，並記錄於骰子存貨調整表（the Dice Adjustment Inventory Sheet）上。當每組骰子被取出用於賭局後，骰子的序列號就會被記錄於表中，舊的骰子可運用輔助的機械裝置將骰子壓上刻痕，作廢的骰子須在表上做註記，然後放到抽屜之中等待隔天清晨的替換。

■更換灌鉛骰子

為了偷換骰子，詐騙成員必須取得賭場的骰子，或是自行複製賭場的骰子。基於上述理由，好的骰子管理就是防止詐欺的第一道防線。某些實例中，騙徒可以複製幾可亂真的骰子瞞騙過資深的賭區領班與骰子監督員。

若遇到可以複製賭場骰子的騙徒，他就會利用靈巧的手法將一到二個假骰子混入賭局中。偷換骰子的手法有許多種，每一種都涉及了成熟的練習與膽識，一旦假骰子混在賭局中，就會有大量金錢的損失產生。

大部分的情況是騙子都是集體行動的。他們有兩種操作方式：一次性有目地的換骰子與慢慢偷換。第一種情況下，騙子會將大注下於骰子牌桌中位區，偷換骰子後會擲出12點（3倍注），當賠注支付完成後，騙子會將原始的骰子換回來，此舉稱之為「清理」（cleaning up）；接著將籌碼換成現金後離開。另一個有時會發生的情況是騙子無法複製賭場骰子，他們會直接將賭場的骰子換成一副外型與顏色相類似的骰子下注，然後在骰子未被發現異常前離桌。

■灌鉛骰子的防弊

骰子詐騙集團希望在賭場中找到懶惰、注意力不集中的發牌員或是骰子監督員。最佳的防弊方式就是嚴格遵守發牌的標準作業程

序與落實程序,以使詐騙集團轉移陣地。賭場員工必須時時警惕在賭局間徘徊的人,騙子集團會嘗試去辨認上層管理人員,因為當有詐騙嫌疑出現時,高層管理人員通常會出面處理。事實是,要能捉到換骰子的人是非常困難的。

　　骰子賭局中的執桿員應該隨時保持眼睛盯著骰子。當骰子被送出時,執桿員必須確認骰子被拿起並擲出,而不是握於手中。骰子被擲出的過程中,執桿員的眼睛必須盯著擲骰者的手部,確認骰子沒有被偷換。若是懷疑骰子已經變形,這骰子應該立即被替換並檢查有無可疑骰子。

賭場盜竊

　　賭場的盜竊事件分布甚廣,不幸的是,在內華達州類似的事件每天都會發生。為了協助賭場經營者防止盜竊,內華達州特別通過數個法案定義並說明幾種詐騙的形式,法律同時也說明賭場經營者對詐騙者的拘留方法。

　　下列是內華達州修正法(Nevada Revised Statutes)對於協助賭場經營者控制盜竊的部分條例與解釋。

內華達州修正法

465.015　定義

1.欺騙的意思是改變機率、組合方法或標準的要素,它影響了:

 (a)遊戲的結果;

 (b)一個遊戲賠付頻率的總數;或是

 (c)被州立博奕管理委員會認可的賭注金額,廣泛被使用在非現金下注系統。

【附註】上述(c)所指的是在牌桌上與老虎機所使用的籌碼與代幣。

465.070　詐欺法案（對任何人而言都是非法的）

1.在下注後並已經確認遊戲結果時，改變或是誤導一個賭局的結果，但未被其他人揭發。

　【附註】在其他人未發現的狀況下改變賭局的結果稱作「換牌」（card switching）。

2.下注、增加或減少投注，影響遊戲的進行。

　其他賭客無法得知關於遊戲的結果，或任何足以影響遊戲結果的事件、個人或是協助他人得知類似關於下注、增加或減少投注及左右賭局的偶發事件。

3.企圖用瞞騙方式，不做任何下注：聲稱、收取或企圖聲稱、收取賭局中的任何財物；或聲稱、收取比賠注更多的金額。

　【附註】這現象意指偷竊賭場籌碼，或是偷換下注金額。

4.慫恿他人進入賭區從事本章節描述的任何違法行為，並企圖使他人加入賭局。

　【附註】除了列出的詐騙行為外，說服他人對賭場進行詐騙也屬於犯罪行為。

5.在得知遊戲結果後才下注或增加賭注，這種賭注包括後注及加倍下注。

　【附註】本節指不合法的「偷補籌碼」（bet capping）行為。

6.在得知遊戲結果後才取消或減少賭注，這種賭注包括非法移動籌碼。

　【附註】本節指「偷回籌碼」（bet pinching）的行為。

7.偽造或企圖藉由任何方式使博奕機具組件與原先的設計或操作呈相反結果的詐騙行為，包括更動老虎機的拉桿，用以達到改變遊

戲機的最終結果。

【附註】本節指機械賭具裝置上的詐騙，如輪盤或老虎機等；也指使用「動過手腳的牌」（cooler）。

465.075　計算機率的工具

在任何有合法執照的賭場使用或企圖使用任何工具去達成下列事項屬違法行為：

1.推斷遊戲結果；

2.記錄使用過的撲克牌；

3.分析與遊戲相關事件的機率；

4.分析遊戲下注的策略；

除非是博奕管理委員會所批准的。

【附註】電子式玩法與所謂的算牌類似，因為發出的牌值都被記錄。其中的不同在於電腦提供玩家精確的已發與未發牌記紀錄。因為電腦可以提供玩家一個對賭場完全不公平的競爭優勢，所以內華達州是禁止的。

465.081　偽造的、未批准的、不合法的下注工具；持有不合法的裝置、設備、產品或材料

1.對任何賭場經營者、員工、賭客而言，使用偽造的籌碼或是投注工具均屬違法行為。

2.任何個人在參與或使用博彩遊戲過程中，該遊戲須使用、接收或操作已經州立博奕管理局所認可的下注工具，或是美國合法的代幣。不得有：

(a)明知並使用各州博奕管理局批准的籌碼、代幣，或其他下注工具，或美國核定之合法錢幣，或持與該博彩遊戲指定的硬幣不同的硬幣；或者

(b)使用任何違反本條款規定的工具或手段。

3.任何合法的賭場不得允許其未經授權的員工使用個人或公司資產
　從事違反本條款所敘述賭場相關的活動。

4.任何合法的賭場不得允許其未經授權的員工使用個人或公司資產
　中的鑰匙或裝置，其設計是用來打開、進入、影響賭場經營的遊
　戲、投注系統、集錢箱、電子系統或任何可以移動金錢的相關內
　容。

5.個人擁有製造賭場下注工具的任何裝備是不合法的。本處所指的
　是「器具、產品、原料等可以被用來製造、生產、加工、準備、
　測試、分析、包裝假冒的籌碼、代幣或任何被各州博奕管理局所
　批准的錢幣，或美國的合法錢幣；何謂非法請參見第2條，並包
　含但不限以下條件：

　(a)鉛或鉛合金；

　(b)模具或類似產品可以用來生產代幣或美國硬幣；

　(c)融爐或類似品；

　(d)火燄加熱；

　(e)鉗子或類似工具；

　(f)其他可以用來生產博奕管理局所批准的投注工具。

6.其他本條款所敘述的設計、設備、產品、原料的持有者可以提出
　反駁，以證明其持有物的合理性。

465.083　詐騙

對任何賭場經營者、員工與玩家而言，企圖詐騙賭局均視為不合法
的事件。

465.085　任何非法製造、銷售、發送、做記號、改造或修
　　　　　　改與博奕有關的設備或裝置；不合法的指示

1.製造、銷售、發送撲克牌、籌碼、骰子、遊戲或裝置等故意違反

本節條款均視為違法。

2. 做記號、改造或修改賭場的設備或產品均視為違法，其行為定義於NRS第463節如下：

(a) 影響勝負的結果；

(b) 改變隨機的標準，進而影響其營運或是遊戲結果。

3. 指導任何人進行賭場詐騙或提供相關的知識與訊息均視為違反本條款的規定。

465.101　扣留與盤問違反本規定的嫌疑人；責任的限定；說明公告

1. 任何擁有賭場執照的持有者、賭場管理者、員工、代理人均可以對賭場內違反本條款的行為嫌疑者提出盤問，其下述的行為是免責的：

(a) 對嫌疑行為盤問；

(b) 向各州博奕管理局或執法機關通報違法的嫌疑人。

2. 任何擁有賭場執照的持有者、賭場管理者、員工、代理人可以對有可能已違反賭場相關規定之人員在合理的期間內進行合理的監管或扣押。對於賭場的監管或扣押的行為，賭場執照的持有者、賭場管理者、員工、代理人可以免除刑罰，除非該監管或扣押是在不合理的條件下進行。

3. 任何擁有賭場執照的持有者、賭場管理者、員工、代理人必須在其賭場區依照第2條的內容以明顯易讀的方式陳述：

「任何擁有賭場執照的持有者、賭場管理者、員工、代理人可以依照NRS第465節防止詐賭的規定，對違反賭場相關規定之人員在合理的期間內進行合理的監管或扣押。」

偷補籌碼

偷補籌碼（bet capping）的現象會出現在許多賭局上，最常見的是發生在21點遊戲。偷補籌碼的情況通常發生在玩家相信本身已經取得一手穩贏的好牌，趁著發牌員忙於招呼其他玩家或是分心之時，偷偷將籌碼放置於原始投注籌碼上。通常玩家偷補籌碼成功後，他們會認為如此的行徑可以重複發生數次。

偷補籌碼的行為會發生在下列賭局中：

1.21點（blackjack）

2.百家樂（baccarat）

3.快骰（craps）

4.加勒比撲克（Caribbean stud poker）

5.牌九（Pai Gow）

6.牌九撲克（Pai Gow poker）

7.西部撲克（Let It Ride poker，即任逍遙撲克，此遊戲已不多見）

8.輪盤（roulette）

偷補籌碼的行為特性如下：

1.玩家的手通常會靠近籌碼下注區。

2.玩家會留意賭區監督員的去處。

3.玩家會有一個同夥。

4.發牌員的注意力不集中。

5.玩家會朝向投注區出現快速或突然的動作。

賭區監督員與發牌員注意下列行徑可以減少偷補籌碼的情形發生：

1.留意玩家手部的動作。

2.留意玩家下注的金額數量。

偷回籌碼

偷回籌碼（bet pinching）恰好與偷補籌碼相反，偷回籌碼發生在玩家相信這一手會輸掉，趁發牌員不注意時將籌碼從投注區偷回一部分。玩家成功偷回籌碼後，他們會認為如此的行徑可以重複發生數次。

偷回籌碼的行為會發生在下列賭局中：

1.21點

2.百家樂

3.快骰

4.加勒比撲克

5.牌九

6.牌九撲克

7.西部撲克（即任逍遙遊戲，唯此遊戲已不多見）

8.輪盤

偷回籌碼的行為特性如下：

1.玩家的手通常會靠近籌碼下注區。

2.玩家會留意賭區監督員的去處。

3.玩家會有一個同夥。

4.發牌員多半注意力不集中。

5.玩家會朝向投注區出現快速或突然的動作。

賭區監督員與發牌員注意下列行逕可以減少偷回籌碼的情形發生：

1.留意玩家手部的動作。

2.留意玩家下注的金額數量。

做記號的撲克牌

　　在撲克牌上做記號的最普遍方式，是在牌上塗上暗記或是製造摺痕。做記號的玩家會知道賭場何時會換一副新牌，塗上暗記或是製造摺痕的行為會發生在新牌進場不久之後，玩家會盡可能於短時間內將牌儘量做上記號，最難捉到的記號玩家為「高低組合」（high-low team）。這類玩家會下最低賭注以避開嫌疑，當記號完成後，下小注的玩家會離場，接著會有下大注的玩家進場，利用已經做完記號的牌贏錢而不被起疑。

記號玩家通常會在牌上塗上暗記或製造摺痕作為記號

　　使用記號牌最常見的遊戲是21點,尤其是以手握牌的遊戲。其行為特性如下:

　　1.玩家會使用不尋常的策略。

　　2.玩家會同時下幾手賭注。

　　3.玩家會有一個同夥或是旁觀者。

　　4.玩家會取牌或看牌兩次。

　　下列管理措施可以避免撲克牌被做記號:

　　1.對玩家的策略留意。

　　2.對玩家手部的動作留意。

　　3.對撲克牌的使用情況留意。

事後下注

　　因為高額的賠率,**事後下注**(past posting)的情況通常發生在輪盤遊戲。事後下注者通常是一個團隊。一個玩家會站立在輪盤旁邊企圖分散發牌員的注意力,另一個同夥會在滾球掉落輪盤中時將籌碼迅速放在贏錢的號碼位置。事後下注者也會將目標放在快骰遊戲中,當4或10號為建立點數時,玩家會將籌碼事後下注於「不過關線」(Don't Pass Line)區。

　　事後下注會發生於下列的賭局中:

　　1.百家樂

　　2.快骰

　　3.輪盤

　　典型的事後下注的行為特性如下:

　　1.玩家的手通常會靠近籌碼下注區。

<p style="text-align:center">輪盤遊戲最常見的詐騙事件是「事後下注」</p>

2.玩家會留意賭區監督員的動向。

3.玩家會有一個同夥。

4.發牌員多半注意力不集中。

5.玩家會朝向投注區出現快速或突然的動作。

對於事後下注的管理措施包含：

1.留意玩家手部的動作。

2.留意玩家下注的金額數量。

動過手腳的牌

　　對賭場而言，在21點或百家樂賭局中最為危險的騙局是動過手腳的牌。其手法是將一副已經事先安排好的牌，透過與賭場員工串謀的方式帶到牌局中，使得玩家得以致勝，單單一副牌便有可能造

成賭場數以萬計的損失。為了將動過手腳的牌送到賭局中，騙徒要分散賭區領班的注意力，由賭場內部人員將預備上桌的牌對調。騙徒一開始會使用賭場的籌碼，而不會使用現金來吸引注意力，這些騙徒會占據每個位置以防止牌的序列被搞亂，其中一位玩家會在洗牌的時候帶著購物袋或是大包包離桌，將被調包的撲克牌帶走。

動過手腳的牌會發生在下列遊戲裡：

1.21點
2.百家樂

以下是會將牌調包的賭客的行為特性：

1.兩到三個玩家占據一個牌桌。
2.玩家帶著籌碼直接上桌（不需兌換即不會引來注意）。
3.快速的下注在限額上（即下注在最高限額與最低限額）。
4.不斷的拆牌（splits）或是雙倍下注（double-downs）。
5.其中一個玩家會在洗牌空檔離桌。

以下是防止牌被調包過的方式：

1.留意玩家手部的動作。
2.留意洗牌與切牌的程序。
3.嚴格的撲克牌管控措施。

偷換賭金

偷換賭金（bet switching）的定義是玩家在原始投注獲得賠付後，再將原始的投注金額予以調換。偷換賭金者會在賠付了之後將小額下注換成大額下注，他們會讓發牌員深信他們犯了錯，而賠付更多。雖然這些手法容易被發現且並非高明的手段，但這些情況在

現今的賭場仍十分常見。

常會發生偷換賭金的遊戲有：

1.21點

2.百家樂

3.快骰

4.加勒比撲克

5.牌九

6.牌九撲克

7.西部撲克（即任逍遙，此遊戲已不多見）

8.輪盤

典型的偷換賭金的行為特性有：

1.玩家的手通常會靠近籌碼下注區。

2.玩家會留意賭區監督員的去處。

3.玩家會有一個同夥。

4.發牌員多半注意力不集中。

5.玩家會朝向籌碼下注處出現快速或突然的動作。

6.玩家通常會下注在最先賠付的位置。

偷換賭金的防治方法如下：

1.留意玩家手部的動作。

2.留意玩家下注的金額。

偷換牌

偷換牌（card switching）意指二個玩家將手中的牌做調換，同時又稱作「掌中牌」（hand mucking，即手中藏牌，然後換掉自己

手上的牌）。為了達成換牌的目的，玩家必須做出一些違反賭場的程序，會重複確認手中的牌。換牌者通常在看過手中的牌之後，假裝把牌放回籌碼底下，利用靈巧的手部動作，將手中的另一張牌轉移到牌桌下，與同夥做對調，將牌送回桌面。換牌者通常會找不熟練的發牌員下手。

偷換牌常發生在下列的遊戲裡：

1.21點

2.百家樂

3.加勒比撲克

4.牌九撲克

5.西部撲克（即任逍遙，此遊戲已不多見）

典型的偷換牌特性如下：

1.一個下大注的玩家會緊鄰在下小注的玩家附近，而下大注的總是贏家。

2.二個同夥通常會坐得很近。

3.玩家會重複確認手中的牌。

4.發牌員多半注意力不集中。

5.玩家會用兩手持牌。

6.小面額籌碼下會放置數量不少的大面額籌碼。

7.玩家通常會下注在最先賠付的位置。

偷換牌的的防治方法如下：

1.留意玩家手部的動作。

2.留意玩家下注的金額。

3.遵守公司建立的發牌作業程序。

總結

　　前述的例子僅是數種不同的賭場詐騙手法，即便是讀者在閱讀此書的同時，仍有許多人發明新的方法去騙取賭場錢財。賭場工作人員必須留意詐騙的手法與賭場的弱點。

　　下列程序可以協助賭場監督員對周邊人士有所警覺，以減少因詐騙所蒙受的損失：

1.對所有玩家的下注與輸贏做觀察。

2.當眼睛監視著這一桌的賭局，耳朵要聆聽另一桌賭局的交易過程。

3.對小額的賭局勿抱持輕鬆的心態。

4.對站立在牌桌旁的人員警覺。

5.當某一桌令人分心時，必須留意其他的賭局。

6.對於下大注玩家旁坐的下小注玩家特別留意。

7.換班前後要特別警覺。

8.注意眼睛盯著每張牌的玩家。

9.留意將籌碼放入口袋中的玩家。

10.留意只與特定發牌員賭博的玩家。

11.留意手中握有大額籌碼卻只下小注玩家。

12.留意因為某種事件出現而終止遊戲的狀況，如爭議、補充籌碼、換牌或是幫玩家出具信用簽單。

13.要特別留意發牌員不依規定發出口頭通知如洗牌、擲出骰子等。

14.對特別友善的玩家或醉酒者（是不是裝出來的？）提高警覺。

15. 對於企圖與發牌員進行深入交談的玩家與非玩家提高警覺。

16. 對監視賭局的玩家實施監控。

17. 對於其他非賭局的玩家表現熟識的賭客特別小心。

18. 提防牌桌上常常大贏的賭客，是否他們有不為人知的細節？

19. 觀察賭客的模式，提防坐立不安的玩家，騙徒通常會自曝短處。

20. 提防常變動下注金額的玩家，留意籌碼的分布。

21. 留意手部動作，尤其是坐於三壘位置的人；當玩家拆牌、買保險注與加注時。

22. 注意是否有偽裝的玩家。

23. 當玩家或是發牌員交代你辨別的事情時要多加留心。

24. 留意常慢半拍的玩家。

25. 留意帶著大量籌碼上桌的玩家。

26. 留意當前一個玩家剛離桌，下一個上桌即下大注的玩家。

27. 留意玩家的手或是桌上籌碼太靠近投注區。

28. 留意二個賭客坐得太靠近對方的情況。

29. 當賭局以手持牌時，注意玩家持牌的手勢，尤其是剛發下新牌時。

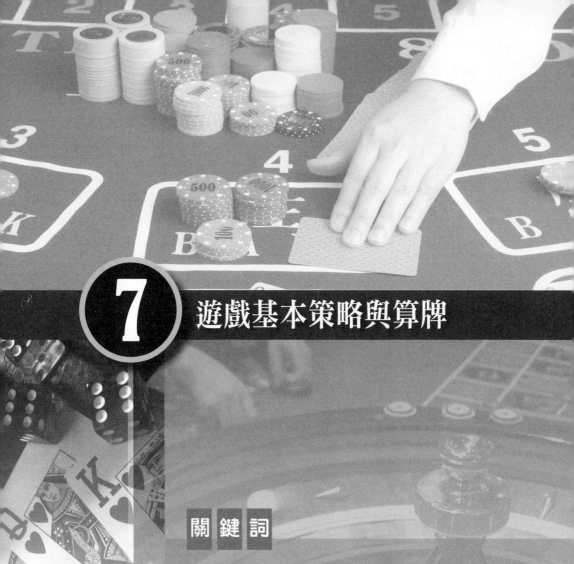

7 遊戲基本策略與算牌

快骰與輪盤可視為與老虎機相同的遊戲，因為賭場優勢已經被事先設定了，或是大部分情況下不會變動。若是賭場優勢已經被設定了，相對而言，玩家的優勢也已事先設定。例如，雙零輪盤的賭場優勢為5.26%，意味著玩家每次下注100美元，其中有5.26美元會被賭場贏走，賭客無法改變任何事情，無論是新手與老手均會是相同下場。

21點不會是這樣的結果。21點是賭場中唯一會因為賭客的技巧水準而影響賭場優勢的遊戲。

基本策略

為了透徹說明21點遊戲，玩家必須理解基本策略的概念（如**表7-1**）。雖然學習基本策略有助於降低賭場的優勢，玩家仍必須運用算牌系統將優勢轉向玩家一方。然而，基本策略仍然是致勝基礎，深度玩家與職業算牌者必須理解基本策略並將其運用在賭局中。

基本策略仍然是21點玩家的最適方法，玩家拿到牌後，可以有五種選擇方式：**補牌**（hit）、**不補**（stand）、**拆牌**（split）、**雙倍下注**（double down），或是**投降**（surrender），基本策略是根據遊戲規則選擇正確的決定。

規則是指玩家在遊戲中所被允許的選擇，規則中諸如投降、A點再拆牌與拆牌後可以雙倍下注等均有利於玩家。在內華達州，賭場被允許提供各種不同組合的規則。當賭場增加一個選擇到21點遊戲中，賭場優勢會因而降低。操作21點成功的方式就是提供一些既可以吸引玩家又可以讓賭場獲利的規則。

表7-1是基本策略的範例，當採用下列規則時，這張表才正確：

表7-1　21點6副牌的基本策略（莊家所有17點均不補牌）

		玩家的牌	莊家面牌									
			2	3	4	5	6	7	8	9	10	A
對子	P	A,A	SP	SP	SP	SP	SP	SP	SP	SP	SP	SP
	A	2,2 & 3,3	SP	SP	SP	SP	SP	SP	H	H	H	H
	R	4,4	H	H	H	SP	SP	H	H	H	H	H
	I	5,5	D	D	D	D	D	D	D	D	H	H
	S	6,6	SP	SP	SP	SP	SP	H	H	H	H	H
		7,7	SP	SP	SP	SP	SP	SP	H	H	H	H
		8,8	SP	SP	SP	SP	SP	SP	SP	SP	SP	SP
		9,9	SP	SP	SP	SP	SP	S	SP	SP	S	S
		10,10	S	S	S	S	S	S	S	S	S	S
soft牌（含A）	S	A,2 & A,3	H	H	H	D	D	H	H	H	H	H
	O	A,4 & A, 5	H	H	D	D	D	H	H	H	H	H
	F	A,6	H	D	D	D	D	H	H	H	H	H
	T	A,7	S	D	D	D	D	S	S	H	H	H
		A,8 & A,9	S	S	S	S	S	S	S	S	S	S
hard牌（不含A）	H	5,6,7,8	H	H	H	H	H	H	H	H	H	H
	A	9	H	D	D	D	D	H	H	H	H	H
	R	10	D	D	D	D	D	D	D	D	H	H
	D	11	D	D	D	D	D	D	D	D	D	H
		12	H	H	S	S	S	H	H	H	H	H
		13,14	S	S	S	S	S	H	H	H	H	H
		15	S	S	S	S	S	H	H	H	X	H
		16	S	S	S	S	S	H	H	X	X	X
		17	S	S	S	S	S	S	S	S	S	S

註：H＝Hit（補牌）；S＝Stand（不補）；D＝Double（雙倍下注）；SP＝Split（拆牌）；X＝Surrender（投降）。

1. 21點天牌賠1.5倍。

2. 雙倍下注可以用於任何2張首發牌。

3. 發牌員拿到"soft 17"時不補牌（1張A與6點）。

4.玩家拆牌後可以雙倍下注。

5.玩家可以重複三次將A點做拆牌（共計四手牌）。

6.可以選擇投降。

基本策略與完美策略

基本策略是根據21點基本策略表中的提示來做出正確的決定；完美策略則是玩家依照手中牌的組合，做出更高層次的正確決定，而不僅是依靠點數來做決策。

比方說，在基本策略的表中，當玩家手中組合為15點而莊家面牌為10點時，玩家應該決定投降；然而在完美策略中，當莊家面牌為10點時，玩家15點組合為10點加5點或是6點加9點時，玩家可選擇投降；然而當玩家手中組合為7點加8點時，正確的決定應該是補牌，而非投降。

在6副牌的賭局中，基本策略與完美策略因牌數過多而無明顯差異。當使用牌的副數遞減時，每張牌的重要性會增加，因此基本策略與完美策略的差異就逐漸顯示出來。

統計學上的優勢

賭場的利潤率來自於每場遊戲統計上的優勢，統計學上的優勢又稱作賭場優勢或玩家劣勢。21點遊戲中，賭場優勢很難計算出來，因為每個玩家的技巧優劣不均，並且時常做出不一致的決策。然而賭場可以依照完美決策的基礎算出統計學上的優勢，「遊戲規則變化表」可根據使用牌的副數來推算規則變化影響賭場優勢的結果（**表**7-2）。

表7-2　遊戲規則變化對統計優勢的影響

下列變數是以玩家的觀點而來，對玩家負面因數即是對賭場正面因數；對玩家正面因數即是對賭場負面因數。

基本規則：賭場"soft 17"（A與6組合）不補牌
玩家可以於任何首發2張牌雙倍下注
拆牌後不得雙倍下注
拆牌後可以再拆牌

上述的規則之下，玩家以基本策略對應的優勢為：

1副牌	0.02%
2副牌	-0.31%
4副牌	-0.48%
6副牌	-0.54%

額外的規則影響21點賭局如下（以%表示）：

變化	牌數					
	1	2	3	4	5	6
11點不可以加注	-.820	-.775	-.760	-.753	-.748	-.745
10點不可以加注	-.510	-.480	-.470	-.465	-.462	-.460
9點不可以加注	-.130	-.103	-.094	-.090	-.087	-.085
8,7,6點不可以加注	.000	.000	.000	.000	.000	.000
soft 牌組合不可加注	-.130	-.107	-.099	-.095	-.092	-.091
莊家"soft 17"補牌	-.190	-.205	-.210	-.213	-.214	-.215
非A不可再次拆牌	-.014	-.027	-.031	-.033	-.034	-.035
A不可以拆牌	-.160	-.170	-.173	-.175	-.176	-.174
非A不可以拆牌	-.210	-.230	-.237	-.240	-.242	-.243
沒有底牌	-.100	-.180	-.110	-.111	-.112	-.113
拆牌後可以加注	.140	.140	.140	.140	.140	.140
任何時候均可以加注	.240	.232	.230	.229	.228	.227
拆牌後11點可以加注	.070	.070	.070	.070	.070	.070
拆牌後10點可以加注	.050	.050	.050	.050	.050	.050
A可再次拆牌	.030	.055	.063	.067	.070	.072
A拆牌後可以補牌	.140	.140	.140	.140	.140	.140
投降	.024	.054	.065	.070	.073	.075
投降（soft 17補牌）	.030	.065	.077	.082	.186	.088
提前投降	.630	.630	.630	.630	.630	.630
提前投降（soft 17補牌）	.730	.730	.730	.730	.730	.730
21點天牌賠率2：1	2.230	2.285	2.273	2.267	2.264	2.262

下列公式表示出在6副牌與2副牌中，如何計算出賭場優勢：

賭場優勢的計算		
規則	6副牌	2副牌
21點天牌賠1.5倍	+.54%	+.31%
任何兩張牌均可加注		
soft 17不補牌		
拆牌後可以加注	-.14%	-.14%
投降	-.07%	N/A
A可再拆牌	-.07%	N/A
統計優勢	+.26%	+.17%

理論毛利

　　賭場預期可以從單一賭客身上賺多少金額的賭資稱做**理論毛利**（theoretical win）。該數值的計算是將總投注額乘上統計的優勢。上述的公式顯示出採用既定的規則玩6副牌21點的統計優勢為0.26%，這意味著每100美元的投注金額，賭場期望賺走其中的26分錢。這數值僅適用於完美玩家，對於一般玩家，前述的數值會落在1.25%到1.50%之間。

　　賭場員工必須具備辨認基本策略玩家的本事，如果所有的玩家都遵從基本策略，賭場將無法以現有的形式提供21點賭局，尤其當理論毛利所賺來的錢並無法支付開辦賭局的費用時。倘若如此，賭場就必須被迫改變現行規則或是終止賭局。

免費招待

免費招待（comps）是賭場的行銷手法之一，主要是感謝顧客光顧賭場生意，招待內容包含免費房間、餐飲、飲料、娛樂等。招待的金額是依照玩家平均下注額、遊戲時間與遊戲種類計算。賭場最高會提供40%至50%理論毛利的金額回饋給賭客當成招待金額。

賭場期望賭客最少一天待4小時在牌桌上，每一手最低下注金額為25美元，才可以享有免費招待的服務。**表7-3**以一般玩家與完美玩家做對照，說明二者在理論毛利與免費招待上的差異。

表7-3　一般玩家與完美玩家理論毛利與免費招待的差異

一般玩家				
平均下注	$50	$100	$200	$500
×每小時下注次數	X　60	X　60	X　60	X　60
	3,000	6,000	12,000	30,000
×遊戲時數	X　4	X　4	X　4	X　4
總投注額	$12,000	$24,000	$48,000	$120,000
×賭場優勢	X　1.5	X　1.5	X　1.5	X　1.5
理論毛利	$180.00	$360.00	$720.00	$1,800.00
免費招待額度（50%）	$90	$180	$360	$900
完美玩家				
平均下注	$50	$100	$200	$500
×每小時下注次數	X　60	X　60	X　60	X　60
	3,000	6,000	12,000	30,000
×遊戲時數	X　4	X　4	X　4	X　4
總投注額	$12,000	$24,000	$48,000	$120,000
×賭場優勢	X .0026	X .0026	X .0026	X .0026
理論毛利	$31.20	$62.40	$124.80	$312.00
免費招待額度（50%）	$90	$180	$360	$900

若是賭場無法區分一般玩家與完美玩家,則賭場將處於過度招待賭客的風險之中,其值甚至是賭客輸給賭場的3倍數額。

基本策略卡

任一位賭客走進內華達州賭場的禮品店都可以買到所謂的**基本策略卡**,這些卡片通常是用彩色塑膠做成,可以塞入香煙盒外的玻璃紙包裝裡。雖然會有一些微小幫助,但通常並未能考慮不同賭場中使用不一樣的規則,因此通常不會正確。除了上述的不完美之外,賭場並不會在意玩家使用這種策略小卡的原因如下:

1. 成熟的玩家不需要依靠卡片就可以運用基本策略。
2. 初學者使用卡片提供的策略輸了幾副牌後便會將卡片放置一旁,失去信心。
3. 其他同桌的賭客會因為卡片使用者花太久時間去找尋對的決定而產生爭執。

算牌

本章第一部分的重點在於基本策略及其對賭場理論毛利的影響,玩家使用基本策略甚至於完美策略都不會將賭場優勢倒轉回賭客身上。然而,結合基本策略與算牌,玩家可以從中獲得超出賭場優勢的一些結果。

基本功夫

「對於玩家而言,若是一副牌中含有較大比例的10點與A點牌將是一種優勢」──這句話是算牌的主要精髓。如果一副牌局中大

點數的牌比小點數的牌多出許多，莊家爆牌的機會就會增加。當一局牌中，10點與A點仍有許多未出現，意謂玩家得到21點天牌的機率上升，縱使莊家也會有機會獲得21點天牌，但是玩家的賠率是1.5倍，莊家勝利的狀況僅為取走押注金額，對玩家仍然有利。

定義

算牌是指運用系統方式判定整個牌局是對玩家有利或是莊家有利，當算牌者確定了這副牌局的利多朝向玩家或賭場時，他會根據判斷來調整下注金額。

算牌方式簡介

算牌方式有許多種，每種方式都會給已發出的每張牌一個點數，表7-4是各種算牌方法中所使用的點數計算方法。

表7-4　各式算牌方式

	2	3	4	5	6	7	8	9	10	A
Unbalanced	1	1	1	1	1	1	1	1	-2	1
Opt.1	0	1	1	1	1	0	0	0	-1	0
High Low	1	1	1	1	1	0	0	0	-1	-1
Zeh	1	1	2	2	2	1	0	0	-2	-1
Horseshoe	1	2	2	3	2	2	1	-1	-3	0
Anderson	1	1	1	2	1	1	0	-1	-1	-2
Uston	1	2	2	3	2	2	1	-1	-3	0
I T A	1	1	1	1	1	1	0	-1	-1	-1
Griffin	0	0	1	1	1	1	0	0	-1	0
Revere	1	2	2	2	2	1	0	0	0	-2

最普遍的算牌方式稱做平衡點數計算法（balanced point count system），或稱高低法（high low system）。以下是平衡點數計算

法的示範：

A、K、Q、J、10 （-1）	共計20張牌（-1）	= -20
2、3、4、5、6 （+1）	共計20張牌（+1）	=+20
7、8、9 （0）	共計12張牌（0）	= 0
總計	52張牌點數為	0
	（表示0為平衡基礎點）	

　　運用這套系統，撲克牌點數為10與A得－1的值，撲克牌點數為2、3、4、5、6得＋1的值，撲克牌點數7、8、9忽略不計，當算得精確時，整副牌發完時正好為0。

　　遊戲過程中，若是點數為正時，即意味著尚未發出的牌中有較多比例是10與A，玩家會因此增加投注額；若是點數為負數時，即意味著尚未發出的牌中有較少比例的10與A，此時玩家就會減少投注額。

連續性算牌

　　在動態的條件下進行算牌的行為稱做連續性算牌，為了能得出正確的計算點數，算牌者必須將連續性算牌的結果轉換成所謂的實際算牌。

實際算牌

　　實際算牌其實是將連續算牌的結果轉換成每一副牌大點數與小點數牌的比例。實際算牌又可以被定義為每一副牌的計算推論，為計算出實際算牌的結果，連續性算牌必須將其值除以剩餘牌副數。例如：

$$+12 \div 3 = +4$$

上述的例子中＋4表示在剩餘的3副牌中，大點數牌比小點數牌多出4張。

統計優勢

算牌中所出現的正點數與負點數的值與賭場統計學上產生的優勢，圖7-1中垂直軸為玩家優勢（正數值部分），而賭場優勢則出現於反向（負數值部分）；水平軸表示實際算牌值。如圖7-1所示，當實際算牌值上升時，賭場優勢即呈現下降趨勢。

重要指標法

另一個算牌的類別稱為**重要指標法**（critical index），這個方法運用於算牌玩家因為實際算牌值的因素而背離了基本策略的情況。一個使用「重要指標法」的好例子就是玩家買保險注的情況：

狀況1：當玩家買保險注時，是因為他（她）賭莊家的面牌是10點。

狀況2：買保險注的賠率為1賠2。

因此：當玩家買保險注時，他（她）是在賭所剩下的牌中10點與非10點的牌的比例至少為1：2。

狀況3：在標準的1副牌中，10點牌與非10點牌的比例為16比36。

因此：玩家買保險注時，其勝利狀況為16種，而輸掉的情況為36種，實際勝率低於1/2。

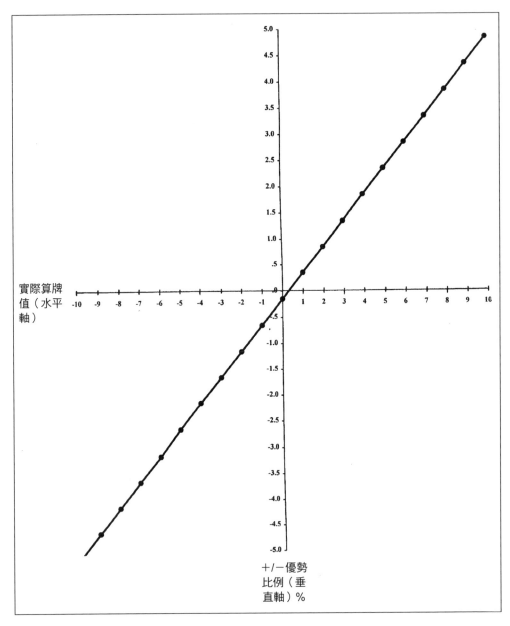

圖7-1　玩家優勢／劣勢統計圖與實際算牌

> 然而：當實際算牌值為＋3時，意味著1副牌中的10點牌有19
> 張，而非10點牌有33張（或更少），因此玩家下注買保
> 險注的勝率便大於1/2。
> 結論：當實際算牌值大於或等於＋3時，算牌玩家會下注買保險
> 注。

4副牌（以上）重要指標法的運用

■補牌與不補牌

1.當手中的牌不含A時：

玩家手中點數	莊家面牌點數									
	2	3	4	5	6	7	8	9	10	A
18-20										
17										-7
16	-9	-11	-12	-13	-13	9	7	5	0	8
15	-6	-7	-8	-10	-10	10	10	8	4	9
14	-4	-5	-7	-8	-8	16	H	H	H	13
13	-1	-2	-4	-5	-5	H	H	H	H	H
12	3	2	0	-2	-1	H	H	H	H	H
4-11	H	H	H	H	H	H	H	H	H	H

2.當手中的牌含A時：

玩家手中點數	莊家面牌點數									
	2	3	4	5	6	7	8	9	10	A
19-20										
18								H	H	1
13-17	H	H	H	H	H	H	H	H	H	H

如上所示，其中H：表示必須補牌，情況如下：

1.補牌情況：當實際算牌值等於或低於標示值時。

2.不補牌情況1：當實際算牌值大於標示值時。

3.不補牌情況2：當賭場不允許此玩法時。

■雙倍下注

1.不含A牌的情況下的雙倍下注：

玩家手中點數	莊家面牌點數									
	2	3	4	5	6	7	8	9	10	A
11	-12	-13	-14	-14	-16	-10	-7	-5	-5	1
10	-9	-10	-11	-12	-14	-7	-5	-2	4	4
9	1	-1	-3	-5	-5	3	8			
8	14	9	6	4	2	14				
7			12	9	10					
4,2			16	13	16					
3,2				13						

2.含A牌的情況下的雙倍下注：

玩家手中點數	莊家面牌點數									
	2	3	4	5	6	7	8	9	10	A
21	14	12	10	8	8					
20	10	9	7	5	5	14				
19	9	5	3	1	1	16				
18	1	-3	-7	-9	-11					
17	1	-5	-8	-11	-14					
16		4	-4	-8	-14					
15		6	-1	-5	-10					
14	14	7	1	-3	-6					
13	13-	7	3	0	-3					

雙倍下注時，若實際算牌值大於標示值時：

1.建議：當賭場不允許此玩法時，採用一般補牌原則。

2.說明：當A拆牌後得到21點天牌，不具有1.5倍賠率法則。

■拆牌

拆牌後可以雙倍下注的拆牌策略：

玩家手中點數	莊家面牌點數									
	2	3	4	5	6	7	8	9	10	A
A,A	-13	-13	-14	-15	-16	-11	-10	-9	-10	-5
10,10	10	8	6	5	4	13				
9,9	-3	-5	-6	-7	-8	3	-10	-11		4
8,8	SP	SP	SP	SP	SP	SP	SP	SP	SP	-13
7.7	-12	-13	-16	SP	SP	SP	2			
6,6	-2	-4	-6	-8	-11					
5,5										
4,4		8	4	0	-1					
3,3	-1	-6	-9	-10	-16	SP				
2,2	-4	-6	-8	-10	-14	6				

■投降

在這裡指發牌後投降，狀況如下：

玩家手中點數	莊家面牌點數									
	2	3	4	5	6	7	8	9	10	A
17								10	10	
16							5	0	-3	-2
8,8								10	2	
15							7	2	0	1
14							9	5	3	5
7,7							8	4	2	4
13							13	9	6	9

🎲 防堵算牌者

對於21點算牌玩家有好幾種判斷方式,其中最正確與有效的方式是採用軟體分析玩家的技巧水準,最著名的軟體稱之為「21點觀察者」(Blackjack Survey Voice),由拉斯維加斯的賭場軟體服務公司(Casino Software and Service)所提供。使用這套軟體,觀察員可以藉由觀看玩家玩牌的錄影過程,以語音方式將資料輸入電腦,當分析完成後,電腦會列印報告並指出玩家的正確技巧水準。

判定玩家是否算牌最簡單的方式就是靠觀察,賭場可以藉由觀察一種或是數種下列行為來確認算牌者:

1. 座位位置:算牌者通常坐在第一個或是最末一個位置,其重點原因為可以看見所有的牌而不會暴露頭部轉來轉去的特徵。
2. 下注調整:算牌者會依據實際算牌值來調整賭注,若是玩家每一手都下同樣金額,這必定不是算牌者。
3. 專注性:算牌者必須看見每一張牌,然後立即決定下注與策略。
4. 少喝飲料:作為一個專業算牌者,玩家必須保持頭腦清醒。
5. 團隊作戰:算牌者通常會利用同夥進行擾亂策略。
6. 偽裝:為了不被認出,算牌者通常會戴上帽子、太陽眼鏡或其他裝飾物來掩飾面容。

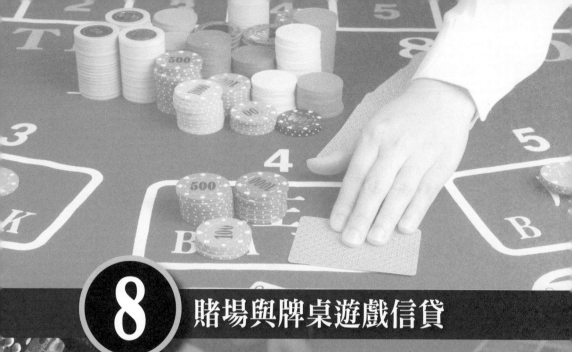

8 賭場與牌桌遊戲信貸

本章敘述賭場信貸與牌桌部門的關聯性，同時並說明為何賭場利用信用額度作為其行銷的工具之一、各種付款及收款的方式，以及牌桌部門在這些工作中扮演的角色。

賭場信貸

當賭場對賭客提供信用額度時，實際就是同意賭客使用預付資金而不需要用現金買進籌碼。任何時間賭場都用盡方式慫恿賭客停留更久，以創造更多的潛在利潤。

賭場信貸通常能創造更多的收益，尤其是對大賭客而言。出手闊綽的賭客通常會因為賭場提供信貸額度而增加興趣，這是不爭的事實。甚至有一大群的中級玩家也會因為可以用信用額度下注而進賭場賭博。賭場統計指出，超過70%申請賭場信貸額度的玩家，在其他賭場也具有信用額度。

現代的社會已漸漸不使用現金，而且把先消費後付款視為常態，伴隨著聯邦貨幣法規的出現，信貸玩家逐漸形成新勢力。

理想情況下，賭場信貸與策略的設計是將有能力消費的賭客的信用額度擴充到最大，藉由簡單手續提供賭客可用資金，賭客們會盡可能用這些信用額度來賭博。

任何信貸的規劃都有一些風險存在。賭客會對償還提出爭議，甚至拒付。成功的賭場會將信貸額度擴充到最大，同時會將風險降到最小，這在當今的競爭市場中，愈來愈難達成。

賭場信貸在本章的描述中可以視為行銷的工具之一，如同其他用來增加營收的工具一樣，錯誤運用信貸策略將沒有任何幫助反而傷害賭場營收。賭場信貸的提供必須是一個深思熟慮的過程，它與財務、行銷及營運各部門息息相關，這些部門若無法分工合作將造

成重大的損失。

在賭場核發信貸時有幾個重要的指標必須予以確認。當提供信貸時，有兩個重點：(1)賭客償付的意願與能力；(2)賭客對賭博的投入程度。

償付的意願與能力

賭場必須先確認賭客對於賭博產生的負債償付的意願及能力。賭場提供信貸之前，必須透過調查瞭解賭客的個性與其過往紀錄，其中不僅牽涉到賭客是否能償付，也關係到賭客是否對金額會有意見。賭客的償債能力有數種因素，其中年齡是主要因素，其次是賭客的工作持續性。

賭博的投入程度

賭場信貸的目的是提供資金給其賭客，但並非設計用來改變賭客一般賭博的金額或程度。信貸額度僅於賭客一般賭博的上限，賭客使用的額度不得超出賭場設定的信貸標準，若無此項原則，賭場信貸類似消費信貸，將會造成財務的負面衝擊。

多年來判斷賭客賭博投入程度的流程有重大改變，1975年以前，僅由賭場主管界定一個人的賭性（賭場經理、招待旅遊團代表等），今天的管理階層則會要求更具體的資料以驗證個人可靠度。

賭客過去的賭博歷史可以有多種紀錄來源，大部分賭場使用玩家追蹤系統與程式來記錄賭客的過往表現，下一個章節討論的玩家評等即是利用上述的相關資訊來審視賭客在賭場的賭博投入程度。

賭場同時利用外部的公司提供關於賭客在其他賭場的訊息，服務公司則彙整賭客個人資料與信用紀錄賣給賭場。

賭場信貸與消費信貸

賭場信貸與消費信貸有許多相似點,尤其是在申請流程方面,但它們仍屬於不同形式的信貸,以下將解釋其差異處。

消費信貸(consumer credit)基本上是申請者提供與借款等值的擔保,縱使擔保並非必須的手續,在借款前,確認申請者的所得與資產仍為必要程序。償付的期間規劃及貸款利息的評估是消費信貸的特性。通常會委託消費信貸機構做調查。

賭場信貸並非借款,因為賭場並非借錢給賭客,也不會如消費信貸般向賭客收取利息或訂出還款計畫,工作證明的確認並非必要,收入也非必要證明。

賭場信貸(casino credit)運用於牌桌遊戲上類似於賭場與賭客之間的合約,合約中約定賭客在特定的賭場裡賭博,可以用個人支票換取籌碼。這些支付給賭場的支票,將會被兌換成遊戲中使用的籌碼,賭場與賭客間會建立某種額度上限,稱之為信用額度。

賭場與賭客間對於處理債務會有時間上的規定,若是顧客無法在時間內解決,賭場會將支票存入銀行兌現。

因此,賭場信貸主要重點並非顧客的工作狀況或收入,而是要有一個具有與開出支票等量存款的銀行戶頭做後盾。

賭場信貸形式

對牌桌遊戲而言,賭場提供數種不同形式的信貸增加其效益,只要是賭場有可能損失其部分或全部預先提撥資金的情況,皆可視為賭場信貸。

支票兌現

北美地區大部分的賭場允許某些形式的支票兌現，賭場允許顧客在兌換處將個人或是薪資支票兌現，並在隔天的上班日將這些支票存入其往來銀行的帳戶中。申請人必須提交身分證明，並將其資料輸入賭場系統之中，賭場會在支票的種類及金額上設定範圍。

儘管在這樣的條件下仍有些許的風險，某些賭場並不願意承擔此項交易的所有風險，然而若不執行此交易，生意就有可能下滑。賭場為了降低此類風險，會將此業務委託給往來的財務服務公司，而不是由自家的賭場金庫中直接提供這筆資金。

賭場信貸

賭場信貸類似於將支票提交給賭場進行兌現，除了有一點明顯不同，就是賭場並非立即將支票存進銀行，而是持有一段時間後才存入。這是根據雙方的信貸協議，讓顧客有一段時間去處理此筆負債，如果一段時間後支票未被贖回，賭場就會把支票存入銀行。賭場會根據賭場政策，有時也會根據顧客個別的情況，持有支票30至45天後才存入銀行。

信用額度

賭場會與客戶達成協議，決定賭場將實際持有多少金額的未承兌支票，這個金額就稱為**信用額度**（casino line）。一個擁有50,000美元信用額度的客戶，表示賭場在協議的期間內，最高會持有該客戶50,000美元的支票。

預儲金

　　預儲金（front money）並非真正的信貸形式，賭場本身不具風險，只是資金轉移的整個過程就類似信貸流程。顧客有時會先將現金存入賭場金庫以便在賭局中使用，顧客本身並不用帶現金，而是在牌桌上依需要支用代金，借出的籌碼金額就從預儲金上扣除。與賭場信貸相似的是，顧客必須簽具本票，這本票金額就會直接從預儲金中扣除。

賭場信貸核發

　　每一個想要申請賭場信貸的玩家必須透過郵件或親自申請，符合基本資格者，必須擁有一個銀行戶頭，及至少一個可供查核的銀行徵信資料，而且不得與他人共用帳戶。每個賭場的申請書皆有差異（**表8-1**），但一般會包含下列資料：

　　1.客戶全名
　　2.地址
　　3.出生日期
　　4.社會安全號碼（如果是美國公民的話）
　　5.工作單位名稱、行業別、職務與公司地址
　　6.公司與住家電話
　　7.申請的信用額度
　　8.開戶行與帳戶訊息
　　9.信用簽單的存入行

表8-1　賭場信貸申請書

賭場信貸申請書

送達日：

姓名（印刷體）：＿＿＿＿＿＿＿＿　出生日期：＿＿＿月＿＿＿日＿＿＿年

住家地址：＿＿＿＿＿＿＿＿＿＿＿＿＿＿＿＿＿＿＿＿＿＿＿＿＿

住家電話：＿＿＿＿＿＿＿＿＿＿＿＿＿＿＿＿＿＿＿＿＿＿＿＿＿

城市：＿＿＿＿＿＿＿＿＿＿＿　州名：＿＿＿＿郵遞區號：＿＿＿＿

公司名稱：＿＿＿＿＿＿＿＿＿＿＿＿＿＿＿＿＿＿＿＿＿＿＿＿＿

郵寄地址：＿＿＿＿＿＿＿＿＿＿＿＿＿＿＿＿＿＿＿＿＿＿＿＿＿

公司類型：＿＿＿＿＿＿＿＿＿＿　家庭式：＿＿＿＿一般公司：＿＿

公司職務：＿＿＿＿＿年資：＿＿＿＿＿公司電話：＿＿＿＿＿＿＿

公司地址：＿＿＿＿＿＿＿＿＿＿＿＿＿＿＿＿＿＿＿＿＿＿＿＿＿

城市：＿＿＿＿＿＿＿州名：＿＿＿＿＿＿郵遞區號：＿＿＿＿＿＿

每次進場要求的最大信用額度（親筆填寫）：＿＿＿＿＿＿＿＿＿＿＿

銀行（1）：＿＿＿＿＿＿＿＿＿＿＿＿＿＿＿＿＿＿＿＿＿＿＿＿＿

分行別與地址：＿＿＿＿＿＿＿＿＿＿＿＿＿＿＿＿＿＿＿＿＿＿＿

城市與州名：＿＿＿＿＿＿＿＿＿＿＿＿＿＿＿＿＿＿＿＿＿＿＿＿

個人帳戶號碼：＿＿＿＿＿＿＿＿＿＿＿＿＿＿＿＿＿＿＿＿＿＿＿

公司帳戶號碼：＿＿＿＿＿＿＿＿＿＿＿＿＿＿＿＿＿＿＿＿＿＿＿

銀行（2）：＿＿＿＿＿＿＿＿＿＿＿＿＿＿＿＿＿＿＿＿＿＿＿＿＿

分行別與地址：＿＿＿＿＿＿＿＿＿＿＿＿＿＿＿＿＿＿＿＿＿＿＿

城市與州名：＿＿＿＿＿＿＿＿＿＿＿＿＿＿＿＿＿＿＿＿＿＿＿＿

個人帳戶號碼：＿＿＿＿＿＿＿＿＿＿＿＿＿＿＿＿＿＿＿＿＿＿＿

公司帳戶號碼：＿＿＿＿＿＿＿＿＿＿＿＿＿＿＿＿＿＿＿＿＿＿＿

與支票上相同的簽名：＿＿＿＿＿＿＿＿＿＿＿＿＿＿＿＿＿＿＿＿

我授權＿＿＿＿＿＿賭場查詢上述銀行帳戶資料，提供訊息的銀行不附連帶責任。

申請

　　申請賭場信貸的賭客必須提出有效的身分證明，賭場將其身分證影印與申請檔案一起保存。賭場會與銀行聯繫以確認賭客所提交的資料可信度，此時通常會要求申請者的銀行授權提供資料。

　　銀行信貸查詢授權書不一定會被所有的銀行所接受，因銀行可能不願意透露其用戶的任何資料。因此，賭場有時會僱用外面的徵信公司蒐集信用核實資料，徵信的過程每家賭場均不同，但通常會包含下列重點：開戶時間、帳戶餘額、簽名與優良的信貸評價。

■開戶時間

　　帳戶使用多久是一個基本的指標，它可以反映客戶在開戶銀行的紀錄，賭場評斷的標準通常至少要超過一年。

■戶頭餘額

　　賭場會要求銀行透露賭客的平均帳戶餘額與目前餘額，賭場必須知道該賭客通常用該戶頭做多少金額的進出帳，進而評估信用額度。銀行通常會用最近三個月到六個月的平均數予以分類，分類標準如**表8-2**所示：

表8-2　銀行餘額對照表（六個月平均餘額）

位數	低（LOW）	中（MED）	高（HIGH）
1	1	4	7
2	10	40	70
3	100	400	700
4	1,000	4,000	7,000
5	10,000	40,000	70,000
6	100,000	400,000	700,000
7	1,000,000	4,000,000	7,000,000

註：傳達給賭場的訊息會反映於報表上，例如一個人的平均餘額為7,000元，他將會被信用簽單註記為H4的等級，個人或是商業用途也會備註。

■簽名

確認戶頭的授權簽名不可避免；同樣地，銀行不會將信貸發給戶頭可以與他人共用的賭客。

■優良的信貸評價

賭場需要信貸申請者的銀行予以確認該帳戶的現況，若是有訊息顯示任何不足額的交易，或是有其他負面的訊息，銀行報告會顯示不良。（表8-3）

表8-3　帳戶資料─銀行評比

只限公務用							
執照號		生日	身高	體重	簽名		
其他身分證明與社會保險號碼					限額	授權人	日期
					2		
					3		
	兌換處經辦		日期		償債處置 日期 時間期限		
姓名							
住所地址			住所電話				
城市	州名		郵遞區號		查詢銀行（1）		銀行代碼
公司名稱					分公司城市與州名		帳戶
							帳號
經營項目	公司職務						帳戶
					報告		帳號
公司地址			公司電話				
城市	州名		郵遞區號		查詢銀行（2）		銀行代碼
要求信貸上限			郵寄資料		分公司城市與州名		帳戶
							帳號
							帳戶
					報告		帳號
檔案號碼			姓名		城市	州名	

核准程序

在審查了申請書與銀行的附屬文件後，賭場通常會與徵信公司聯絡以獲得更多申請人在其他賭場的信貸紀錄。顧客信用徵信中心（Central Credit）總部設在內華達州，是一家專門提供徵信服務的公司。如同前述，大多數申請賭場信貸的賭客通常在其他賭場也申請過，大多數的賭場均與顧客信用徵信中心連線，傳送這些賭客的信貸資料。

徵信公司就好比是賭客信用資料的情報交換所，加入其系統的賭場將賭客信用資料上傳到資料庫，而徵信公司就會將這些資料傳送給其他連線者分享。

賭場通常對信貸申請者的兩種主要資料特別感興趣：(1)現有未清償餘額；(2)負面信用訊息。

■現有未清償餘額

現有未清償餘額的主要目的是瞭解該申請人對其他賭場的現存負債，所有與該申請人現有未清償餘額相關的賭場都要上傳資料供其他賭場參考。

■負面信用訊息

任何關於申請人可能濫用賭場信貸、拒付或任何負面的訊息，都必須上傳到顧客徵信信用中心的資料庫作為資源分享，對這些可疑賭客的報告以兩種形式傳送：

1. 賭場報告：這種報告通常可以隨時取得，其內容包含申請人的信用紀錄、償付紀錄、已存在的信用額度，以及任何已經被揭露的銀行訊息，而這份報告的資料有可能不是最新的。
2. 即時報告：這種報告是即時的最新資料，可以看見申請人的

信用活動，其中包含所有的賭場報告中的訊息，但僅有最新的訊息。

■4 in 14

顧客信用徵信中心會傳送系統中出現的可能濫用信貸的指示。任何一位賭客在兩週內申請四個或以上的賭場信貸，將會被標註4 in 14。調查顯示，這類族群大多有濫用賭場信貸的傾向。

最後一件關於使用賭場信貸系統的事情是：任何由顧客信用徵信中心或其他這類機構所提供或傳送的訊息都僅限於賭場所想要揭露的訊息。

核發信貸

賭場批准了申請人的信用額度之後，賭客便具備向賭場支用籌碼的資格，除了一些非常例外的情況外，大部分的賭客僅能在牌桌使用此類信貸。賭場通常不會讓賭客在金庫提取籌碼。

在不使用現金的情況下，有信用額度的賭客可以向牌桌領班要求部分的籌碼，通常這些籌碼並不會等於信用額度的總額，僅足夠賭客在該場次所使用。

■信用簽單

信用簽單（maker）是用來計算說明信貸內容的工具。信用簽單類似籌碼支票，簽名後可以在牌桌上提領籌碼，信用簽單對賭場而言是一個應收帳款。賭客若是在賭場給予的贖回期間內不付款，賭場便會將此信用簽單當作支票存入銀行，由該賭客的個人銀行帳戶兌現。

信用簽單必須有賭客、領班與發牌員的簽名，通常被保留在牌桌遊戲區，在結算時才拿出來總結。

牌桌遊戲管理
Table Games Management

144

■牌桌卡

　　填寫完畢的信用簽單金額統計通常會保存在遊戲的紀錄簿中，這個紀錄簿稱為**牌桌卡**（table card），其內容記錄了某一個特定時點的信貸資料。（**表8-4**）有時賭客會要求多次使用信貸預付款，這些將被記錄於牌桌卡中，等到賭局完畢，賭客將所有的信用簽單總額簽名確認。

表8-4　牌桌卡

牌桌卡		遊戲：_____	日期：_____	
名字	總額	付款額	核准	

■信用籌碼牌

　　為保證所有的賭局監督者（領班、監導與執法部門）均可以清楚地瞭解信貸交易狀況，牌桌上會使用**信用籌碼牌**（lammers）；信用籌碼牌置於牌桌上，以保證所有人都可以見到，等到賭客簽完信用簽單，交易完成後收回。

🎲 信用與信用簽單

　　經過總金庫仔細查核過後，某些賭客可以在管理者監督下獲得賭場信貸：

1. 賭客有信貸需求時，賭場管理者必須註記賭客姓名、信用需求額度、牌桌編號，同時必須通知賭場記帳員或是牌桌經理授權印出信用簽單。即使與賭客非常熟識，也絕對不要做出對個人信用狀態的假設。

2. 若是對賭客不瞭解，並且其要求的信貸超出500美元，或是有任何可疑的詐騙行為，賭場管理階層應該要求賭客出示身分證明，以確認該賭客的身分。在此情況下，若是執勤的管理者認識賭客的話，應該先嘗試確認身分。要求賭客出示身分證明時，須盡量圓滑地說明這項措施是為了保護消費者本身的權益。

3. 一旦信用簽單被確認，領班會準備與信用簽單等值的信用籌碼牌於牌桌上，靠近牌桌錢箱膠插附近。

4. 發牌員會將等額的籌碼從籌碼盤中取出，放在桌面上清點確認，然後再交給賭客。

5. 在列印好的信用簽單送達牌桌後，領班會蓋上時間戳印，並交給賭客簽名。

6. 此時牌桌卡必須準備好以記錄下賭客的姓名、牌桌編號及日期。每位賭客的流動金額都會在卡片上被持續記錄，記下的是牌桌上每筆信用簽單金額，同時使用紅筆標出所有的款項。

7. 管理者把信用簽單後面黏貼的卡片（如**表8-5**）收回分成兩類。放在左邊的是評等卡，所有信貸玩家都必須加以評估，信貸金額與牌桌編號必須註明於信貸欄位上。其餘部分會依照賭場的程序記錄玩家的行為，每一筆的信用簽單發出後，都會被詳細記錄桌號，但不會累加，所有款項會標示成紅色。下一張信用簽單的評等會黏在第一張評等卡後面，所有

表8-5　信用簽單註記卡

```
DESK ISSUE RECORD                          P      I

TABLE BALANCE $_____
□SIGNATURE CHECK              PIT / GAME / TABLE# _____
DESK PAYMENT
RECORD
                                    FLOORPERSON / I.D.#          FLOORPERSON / I.D.#
$_____  $_____        _____        _____
TABLE BALANCE   TOTAL PAID          DEALER / BOX / I.D.#
POSTED BY: _____         $_____            DEALER / BOX / I.D.#
              METHOD              TOTAL PAID      METHOD
_____             NEW MARKER # _____       OLD MARKER # _____
    PIT CLERK / I.D.#
```

的後續紀錄將會與原始紀錄卡一起保存。

8. 放在右邊的是丟入集錢箱的附件，這部分資料與牌桌卡必須一同保存。

9. 管理者在牌桌卡上簽名後，發牌員會確認金額、桌號與日期是否相符，然後發牌員會簽名，並在信用簽單的存單聯上簽上姓名與個人身分證號，之後再將存單聯丟到集錢箱中備查。

10. 信用籌碼牌會被置於籌碼盤的左方，牌桌卡則會放置於牌桌的一個固定處。

11. 必須謹記的是當每班清算時間近了，牌桌卡與信用籌碼牌都必須放置於錢箱膠插附近，直到清點結束。清點完成後，所有物品都必須歸回原位，牌桌卡上所紀錄的流通信用簽單的總數必須與紀錄卡相符。

12. 信用簽單會回歸到賭場記帳員手上，並且用專屬的信用簽單檔案存檔。

信用簽單付款

客氣地請贏錢的賭客結清之前的信用簽單欠款是很合情合理的，但是必須確認賭客已經完成了賭局並且要前往金庫換鈔。若是持有可觀信用簽單的贏錢賭客有逃避或是拒付的傾向，管理者必須立即回報高層，此時高層人員可能會考慮在賭場金庫與該賭客談談。

在不違反相關法規的前提下，使用賭場信貸的客戶可以直接在賭區贖回信用簽單，在此狀況下，只要將信用簽單的核發程序倒過來即可。任一方提出此要求時，可依照下述的程序執行：

1. 當賭客決定償付全額或是部分信用簽單欠款時，賭場管理人員必須通知賭場記帳員將賭客的信用簽單原件從檔案中取出送回賭區。

2. 若是賭客想先贖回先前另一張牌桌簽出的信用簽單時，賭區人員必須通知賭場管理階層做現金或是籌碼的轉移，好讓贖回的交易可以在適當的牌桌執行。

3. 發牌員將賭客想要償付的款項移到牌桌的中央位置，清點總額並與賭客確認，信用籌碼牌會從籌碼上移開並再次確認償付的總數。部分清償是被允許的，但不鼓勵如此做。完成清點的現金或籌碼會移到錢箱膠插附近，信貸籌碼牌則會置於上方或是前端。

4. 當原始的信用簽單送回牌桌時，賭客取回上方的白色文件。當雙方談妥償付款項後，賭客即可離桌。

5. 領班把牌桌卡取回，並在上方以紅筆直接寫下應付金額，若出現新的餘額，將繼續在該交易紀錄上記載，領班會用紅筆再次於新餘額處簽名。

6.接著在信用簽單簽收單的粉紅色與黃色的副本背後蓋上時間戳印，註明時間與付款金額，說明該信用簽單是以現金或是支票付清的，然後領班在簽收單上簽上姓名。

7.上述兩種文件都會交回牌桌，由發牌員再次確認。發牌員會在牌桌籌碼存量卡上簽名，並在信用簽單簽收卡上領班的簽名旁邊也簽名。

8.籌碼隨後會放回籌碼盤中，黃色副本與現金會投入集錢箱中。信用籌碼牌也會從牌桌移開放回原儲存區，粉紅色的副本會立即被賭場記帳員取回，註記為已付款。

部分清償

有時部分清償是被允許的。譬如一位賭客向賭場取得了10,000美元的信貸額度，離開賭局時尚餘5,000美元，並表示願做部分清償，在此情況下，原先已發出的信用簽單可以被贖回，並以新的一張信用簽單取代剩餘金額，作業程序如下：

1.賭客從原先已簽名完成的信用簽單中取回白聯，同時發出一張剩餘金額的新信用簽單。

2.賭場在原先粉紅色與黃色的副本上標示已清償的部分金額，並註記隨後發出新的信用簽單金額。

3.所有的程序與正常清償一樣，只是牌桌卡會顯示新的餘額，賭客此時會有一個較原先為低的新餘額產生。

桌邊信貸／輔助卡

在不違反法令的前提下，某些賭場允許賭客使用信貸而不需立即簽用信用簽單。這通常發生在大賭客的身上，牌桌遊戲經理會用**輔助卡**（auxiliary cards）記錄該賭客動用的每一筆信貸，當賭局結

束時，賭客只要簽一份總金額的信用簽單即可。這種在牌桌邊認可的核貸方式被稱為**桌邊信貸**（rim credit）。

負債處理權

每一個賭場都會對賭客提供一套負債處理辦法，這辦法列出付款的綱要，其中包含付款方式與時間表，賭場一開始會解釋這些處理原則給賭客知道。一般而言，賭場給賭客付款的週期大約是30至45天，至於大賭客則會多給一點的時間。

信貸上限

信貸上限是賭場接受賭客個人支票的最高額度，這個額度通常在信貸申請之時即已確定，除非是賭客要求做調整，否則此金額不會變動。金額更改的程序必須經過管理階層多方的考量。

賭場嚴格執行信貸上限是為了保護賭客以及自身的利益。賭客瞭解本身可以負擔的輸贏金額是一個基本常識，若是賭客輸的超出負擔範圍，賭場可能會損失比負債更多的金額，那便是賭客可能就此消失不見。

更改信貸上限

賭場偶爾會提高賭客的信貸額度，這情況有時是被允許的，但濫用此項權利會導致客戶流失與惡名昭彰。信貸政策必須給予明確規定多少範圍內的信用提升是被允許的，但賭場必須考慮每位賭客都是個別情況，暫時性提高超出25%就是一個警訊。

賭場有時會給予臨時性的信貸額度提升，但並非永久性的將

額度提高，以免造成賭客誤解。這種臨時性的信用提升會被註記僅適用此趟行程（T.T.O.），信貸額度會在本次使用結束後便恢復原狀。

翻疊信用

賭客必須在同意的負債處理日期前清償信貸；一般而言，信貸未清償前不得有新的借貸。不像消費信貸或信用卡，賭客不可以持續累積賭場債務，將一筆新的信貸與舊信貸結合稱為**翻疊信用**（cuff on cuff credit），這種方式基本上是不被允許的。

口頭下注

口頭下注（call bets）又稱為**禮遇下注**（courtesy bets）；有時也會被稱為標記下注。這類的下注是違反賭場法規的，這類下注通常必須在賭場部門設定的嚴格條件下，交由賭區領班謹慎執行。

口頭下注是賭場短暫提供賭客一筆籌碼，於賭區領班認可之後，發牌員會用信用籌碼牌標示借出金額，賭客不論輸或贏，都要在賭局結束後，直接結清帳務。

標記下注

在領班謹慎的考慮後，可以授權單一賭注使用信貸，但是領班與發牌員都不應該主動提出或提供此一服務。管理階層必須相當小心與謹慎判斷**標記下注**（marked bets），若是對賭客不熟悉，賭場人員應巧妙的調查該賭客要如何償付標記下注。除非該賭客是熟

客，否則借支的金額不應超出100美元，原始投注不得使用，也不鼓勵用於保險注上。

在領班同意該標記下注後，發牌員必須出聲告知多少金額是被標記的，發牌員會將確切金額的信用籌碼牌取出，由領班將之置於錢箱膠插附近，讓所有人都能看見。

接著發牌員會將等額的籌碼取出放置於該賭客的下注處，賭客僅可以完成該局，發牌員此時應把該局程序走完。

若是賭客該標記下注輸掉了，在開始新賭局前，賭客必須立即支付信用簽單，發牌員將收取賭客的現金或支票，並依照一般程序，兌換成籌碼。剩下的金額移到桌面中央，以信用籌碼牌標示金額，等待領班的確認完成，然後將該金額移入籌碼剩下盤內，並出聲通知信貸回收，而領班會將信用籌碼牌從桌上移走。

若是借支的賭客贏了，發牌員必須先照規矩做賠付，之後再將臨時借支的金額從賠付中取回，將籌碼置於桌子中央，等待管理人員確認完成，之後會出聲告知「信用簽單已付！」，而管理人員會將信用籌碼牌取回。

若是標記下注的賭局平手，發牌員必須以適當的手勢告知，拿出信用簽單標示金額的籌碼，將籌碼與信用籌碼牌置於牌桌中央，並出聲通知「信用簽單已付！」，等到領班確認清償後，這些籌碼才又放回到籌碼盤中，此時領班會將信用籌碼牌移走。

9 玩家評等

　　本章所要討論的是玩家等級評定的過程及其重要性，並強調如何將其運用於牌桌上。其中談到賭客在牌桌遊戲中為何需要評等與如何評等，並在建立賭場玩家資料庫時，同時檢驗牌桌遊戲部門扮演了何種角色。

　　今日的賭場業在對重複消費者行銷手法上與服務業及其他娛樂業相同，若是想吸引回頭客或甚至是新客人，賭場都必須提供產品折扣，誘使這些消費者走入賭場。

　　賭場業與零售業的不同在於提供折扣的方式。例如，零售業通常會提供更低的價格以吸引消費者；在賭場業，業者從不降低商品的價格來吸引客戶上門，也不會降低賭場的優勢來鼓勵消費。

　　賭場業中，最常提供折扣的方式稱之為「免費招待」。免費招待可以是免費住宿、免費機票、餐飲或是娛樂，甚至是現金。

賭場最常提供的折扣是「免費招待」，如免費的住宿或機票，或餐飲、娛樂的招待（圖由澳門威尼斯人酒店提供）

　　賭場會依照顧客在賭場的賭博習性贈與客戶免費的事物，招待金額是根據賭客過去的賭博習性來計算賭場應該從這名賭客身上贏得的理論數字。

　　免費招待被當成是一種市場的行銷工具，用來留住老客戶與吸引新客戶，免費招待更是用來誘使頂級客戶更常光顧賭場的一種手段。賭場行銷人員也會利用免費招待的手法吸引其他賭場的賭客，例如賭場會提供更高比例的免費招待金額來搶奪客戶。若是一個賭場擁有高水準的飯店與餐飲，賭客便會有興趣到可以享受這些高品質免費招待的新賭場嘗試一下。

　　賭場業因為同質性大而競爭性高，這現象在牌桌遊戲上更顯而易見。若是所有的賭場採用相同的賠率規則，看起來似乎就沒有什麼不同了。要如何使得一家賭場的牌桌遊戲更具吸引力呢？若沒有特別突出的設計、氣氛與顧客服務，免費招待便會是另一個賣點。

　　免費招待的顧客名單來自於賭場所建立的客戶資料庫，賭客必須在賭場資料庫中建立一些賭博的歷史資料，賭客的行為必須被記錄觀察，並於資料庫中建檔。對於賭客的觀察與紀錄即稱之為**玩家評等系統**（player rating system）。

　　牌桌遊戲與老虎機也利用延伸的玩家評等系統作為評估，以決定賭客該獲得多少免費招待額度。賭客通常需要在賭場先建立起其評估資料後，才有機會享受免費招待，但也並非一定如此。

招待旅遊團

　　招待旅遊團（the junket system）是指從某一特定人口統計區域被帶至賭場的一群玩家。招待旅遊團可能是來自於紐約的玩家組合，也可能是來自於南美的玩家組合，這些賭客同時抵達也同時離開，領團的人稱之為招待旅遊團代表（junket representative）。

　　多年前，在大西洋城賭場開幕之前，賭場使用類似現今免費招待的手法招攬顧客，但標準差與現在差異很大。採用招待旅遊團形式的賭場常常會先提供免費住宿、食物與飲料，再仔細觀察團員的賭博狀況。

　　招待旅遊團代表會依照某種標準原則來組織團員，其中一種標準是要求每位團員都預先存入一筆資金，在停留賭場期間使用。另一個方式是要求所有玩家在停留賭場的期間，每天必須上牌桌一段基本時間，而這些牌桌都設有基本投注底限。

　　招待旅遊團代表會向賭場承諾玩家將達到的預期賭博行為，而且從抵達賭場開始，玩家就享有免費招待。一旦這些賭客團員無法達到預期表現，賭場就是輸家。這種依靠某種承諾來運作的系統，常常導致許多的騙局。

　　這種招待旅遊團的形式仍存在於某些地方，但拉斯維加斯已經不再使用這種行銷方式了。今日的賭場業提供的招待政策仍然類似，不同點在於賭場會先確認玩家的賭博潛在利益後才給予招待。儘管如此，對於一些舊型態的巴士小團，賭場還是會希望能見到領隊所承諾的賭博狂熱。

玩家評等系統

　　今日賭場間的競爭是異常激烈的，欲創造賭場個別的優勢可以透過建立全面性的賭客資料庫來達成。賭場可以經由觀察與記錄賭客的行為，玩家評等系統可以整理與追蹤賭客的行為並估算出相對的消費價值，這個估算的價值，稱作「理論毛利」，可以用來當成賭場免費招待數額的一個基礎。

　　除了建立理論毛利的價值基礎外，賭場同時使用玩家評等系統

作為其他行銷的目的。玩家評等系統或追蹤系統會挑選出合格的玩家,寄出郵件或邀請函請這些人來參加特殊活動。在這個高度競爭的時代裡,若賭場無法有效利用其資料庫來增加優勢,那會使賭場本身陷於極度不利的狀態下。

老虎機評定系統

有好幾個理由可以說明為何老虎機是現今賭場的最愛。如同老虎機的現代科技能力遠超出牌桌遊戲的道理一樣,老虎機的營收能力也遙遙領先。

在玩家追蹤系統上,老虎機可以運用功能強大的電子系統累積玩家的賭場行為,要到牌桌遊戲也更科技化的那天,這種現象才會有所改變。

現代的老虎機可以運用一張塑膠磁卡,當玩家將磁卡插入老虎機時,追蹤系統便開始運作。這個追蹤系統會辨別玩家為何人、正在玩什麼遊戲、玩了多久、下注金額以及玩的是哪部機台等等。

賭場的追蹤系統會將所有的資料記錄下來,並完整的儲存在其資料庫中。現在,賭場就可以依照顧客貢獻的程度來給予免費招待額度。

在理想的情況下,牌桌部門可以複製這樣的系統。一個無法實現的主要理由就是牌桌遊戲無法測量賭客的下注總金額。無法將電子系統運用在籌碼或牌桌下注區域的話,那麼統計投注總金額僅是一個未來的想法罷了。

然而牌桌遊戲的玩家追蹤系統與方法已經有了明顯的進步,只是它仍然無法像老虎機的系統如此精確。

玩家評等卡系統

在牌桌遊戲裡，賭客等級評比方式是要求領班觀察與記錄賭客行為，領班會填寫一張空白的賭場評等卡，真實地記錄賭客在賭局的表現，玩家評等卡如**表9-1**所示。

由於玩家評等卡可以事先印製或以電腦列印，各地的賭場要求的玩家資料基本上都大同小異。常見的訊息包含：

1. 顧客姓名
2. 遊戲開始與結束時間
3. 交易方式（現金、籌碼或信用）
4. 買進金額
5. 贏／輸累計
6. 平均下注金額
7. 遊戲類型（21點、骰子等）

所有的評等系統都要求須有上述資料以便估算賭場理論毛利，之後才能決定免費招待金額。用於計算賭場理論毛利的資料包含下列必要的數據：

1. 遊戲種類
2. 賭客平均下注金額
3. 賭客技術等級
4. 賭局速度

■領班對玩家的評等方式

每一個賭場都會有一套自有的評等標準，但他們通常都會使用相同的方法學。領班通常會將該區賭客的賭博狀況記錄於評等卡上，當賭客在該區賭博完之後，領班會將完成的評等卡交給賭場文

表9-1　玩家評等卡

姓名：＿＿＿＿＿＿＿＿　生日：＿＿＿＿＿　身分證字號：＿＿＿＿＿　桌號：＿＿＿

＿＿＿＿＿＿＿＋＿＿＿＿＿＿－（＿＿＿＿＿＿）＝＿＿＿＿＿＿＿

信用額度　　　　　現金　　　　　信用欠款餘額　　　　　可投注總額

信用申請額度：$ ＿＿＿＿＿＿＿＿＿＿＿＿＿＿＿＿＿

買入籌碼：＿＿＿＿＿＿＿＿＿＿＿＿＿＿＿＿＿

帶走籌碼：＿＿＿＿＿＿＿＿＿＿＿＿＿＿＿＿＿

未清償信用簽單餘額：＿＿＿＿＿＿＿＿＿＿＿

		贏	輸	離桌帶走的籌碼數
進場時間：＿＿＿＿＿	退場時間：＿＿＿＿＿			

時間	金額	買入籌碼	帶走籌碼	未清償信用簽單餘額

超過2,500美元的交易

簽名與員工編號：

21點與其他遊戲：＿＿＿＿＿　　　速度

基本策略玩家：＿＿＿＿＿＿　　　3/4

一般玩家：＿＿＿＿＿＿＿＿　　　1/2

拙劣玩家：＿＿＿＿＿＿＿＿　　　1/4

評語：＿＿＿＿＿＿＿＿＿＿＿＿＿＿＿＿＿＿＿＿＿＿＿＿＿

書員輸入到賭場資料庫中。

領班必須誠實機警地完成目視觀察以及後續的玩家評等報告，這並不是像Big Brother節目般監視玩家行動，而是屬於賭場行銷部門的工作。由於大眾對追蹤系統誤解很多，許多賭客會誤以為賭場的做法是在確認賭客不要贏得太多。若是領班做了過多有關於追蹤的工作而且覺得理由正當，賭客就會感受到威脅。

以下是Peter G. Demos, Jr.在他的著作中提供給牌桌領班的建議（*Casino Supervision*, Panzer Press, San Diego, 1991）：

1.觀察玩家的行為。

2.若是賭客下注夠大（大小依各賭場的標準），試著去問出該賭客名字。

3.盡可能準確的記錄該賭客輸／贏金額、賭博的時間長短、平均下注金額、下注的慣性。

4.當賭客轉移到其他賭區時，要與新賭區聯絡，告訴新賭區的主管（若你本身是樓層管理人員）下列訊息：

(1)姓名與外型描述。

(2)玩家在你管轄賭區使用信用簽單的狀況。

(3)帶到其他賭區的籌碼數量。

(4)免費招待狀況。

5.盡可能如實進行評估，若是無法正確判斷玩家是誰，切莫任意套用其他玩家姓名，寧可用無法確認身分來說明，也不要登錄錯誤的資料。

6.盡可能考慮周到，讓玩家有自由的賭博空間，不要過分打擾，甚至記錄每個小細節，應該盡可能讓玩家覺得舒服自在。

7.盡量獲得更多有效的資料，例如：

(1)玩家的策略有效嗎？

(2)玩家的技術等級如何。

(3)這個賭客是否會誤用信用簽單的金額？

8.領班之間應發展出相互協助的工作態度，以便他們在賭場四處走動時，可以精確評估玩家。

何種人應該列入評估

每個賭場都會設定自己的標準來追蹤客戶，鎖定大客戶的賭場有可能只選擇評等或追踪那些在牌桌遊戲中每手下注金額超過100美元的玩家，而對於在地的賭場而言，每手下注超過10美元的玩家就是值得追蹤的目標，這種指標是經由賭場營運部門與行銷部門之間同意後制定的。

下述的例子是賭場評估玩家的政策，同樣地這種評估的政策是賭場的個別行為：

1.過度依賴信用額度的玩家。

2.買進金額超過200美元的玩家。

3.贏得超過200美元的玩家。

4.要求免費招待的玩家。

5.要求被評等的玩家。

6.每手平均下注金額超過25美元的玩家。

理論毛利統計

理論毛利（theoretical win）是指賭場根據玩家在賭場玩的遊戲類型、時間長短與平均下注等因素所計算出賭場應從玩家身上贏得的金額，理論毛利的公式如下：

平均下注×遊戲時間×每小時投注次數×賭場優勢

以一個例子說明，輪盤玩家玩了3小時，平均每手下注100美元，賭場優勢為5.26%，1個小時可以投注60次，統計結果如下：

100美元×3小時×每小時60次×5.26%賭場優勢＝946美元

某一些賭場稱此一數字為單一賭客對賭場的潛在營收，理論毛利提供給賭場一個潛在數額的判斷標準，同時也讓賭場有一個給予免費招待金額的參考標準。

賭場會依照理論毛利來設定一個給賭客回饋的比例，比例因賭場而異，各個賭場會運用該筆金額作為行銷的工具。

實際毛利與理論毛利

賭場（尤其是牌桌遊戲）會重視兩組毛利統計：(1)理論毛利是應該發生的數值；(2)實際毛利（actual win）是真實發生的數值。就行銷功能而言，理論毛利被運用的範圍相當廣泛，但實際毛利也會列入考量之中。

讓我們以輪盤遊戲為例，一個玩家押100美元在奇數上，結果開出偶數，那麼這位賭客實際上輸了100美元；然而無論賭場優勢為何，這個例子理論上賭場只不過賺了5.26美元。賭場是以一種預先收取的方式將差額暫時存放起來，等到最終結算時，賭場會把差額給予某一個玩家。在數學計算的章節中有針對理論毛利做深入的探討。

平均下注

為了獲得對某一賭客理論毛利的正確估算，領班必須誠實有效

地回報平均下注金額,在博奕業界裡統計該平均值的方法並無一致性,許多牌桌部門也沒有明文規定要領班如何估算這個數字。

有一個方式是嚴密記錄玩家前幾次的下注金額,而將玩家前10次下注的金額統計取其平均值則是另一個方式。有一些賭場大費周章地要領班只記錄玩家下注自己的錢,而不計入他們剛贏得的錢。坦白說,任何時候賭客下注的賭金都屬於他們自己的金錢。

一些賭場對平均下注判斷有其書面方針,領班應參考並於賭客評等卡上表列記錄。下列是由加拿大拉碼賭場(Casino Rama)提供的《領班牌桌遊戲手冊》(*Casino Table Game Floor Supervisor's Manual*)。

加權平均數的計算

計算加權平均數的方法是找出在短的期間區段內,一個賭客持續押注某一特定金額的賭注,將總共的遊戲時間除以該時間區段,並找出每一個時段的平均下注金額。將總額除以時間區段的總數,就可以獲得一個平均值。以下面兩個例子來說明:

1. 一個玩家下注50美元,玩了1.5個小時,而後又花了0.5個小時下注250美元,那麼總共有三個時間區段下注50美元,小計150美元;又有一個時間區段下注250美元,總共為400美元的總額,除以四個時間區段,得出2小時內平均下注100美元。

2. 一個玩家下注100美元玩了0.5個小時,而後又花了0.5個小時下注400美元,最後又以1,000美元玩了0.5個小時,那麼總共有三個「0.5小時」的時間區段下注100美元、400美元與1,000美元,總共為1,500美元的總額,除以三個時間區段,得出1小時半內平均下注500美元。

你會注意到為了回報累次的下注，這樣可以看出玩家的下注方式，以及說明如何計算平均下注估計值的加權平均數。

評估系統

下面七個例子說明如何以數學公式計算平均下注，大部分的玩家都不可能剛好符合其中某個模式，但規律地使用這些因子將可增加平均下注計算的一致性，保險注、加注以及拆牌不列入算式中。

200美元1注（有2注）＝平均下注400美元
50美元1注（有3注）＝平均下注150美元

1.全贏的累計法：
　(1)押100美元贏
　(2)押200美元贏
　(3)押400美元贏
　(4)押800美元贏
　(5)平均下注是原始下注的2.5倍
　(6)平均下注為250美元
2.半贏的累計法：
　(1)押100美元贏
　(2)押100美元贏
　(3)押200美元贏
　(4)押200美元贏
　(5)押400美元輸
　(6)押100美元
　(7)平均下注是原始下注的1.5倍
　(8)平均下注為150美元

3.一單位贏的累計法：

 (1)押100美元贏

 (2)押200美元贏

 (3)押300美元贏

 (4)押400美元贏

 (5)平均下注是原始下注的2倍

 (6)平均下注為200美元

4.全輸的累計法：

 (1)押100美元輸

 (2)押200美元輸

 (3)押400美元輸

 (4)押800美元輸

 (5)押100美元輸

 (6)平均下注是原始下注的3.5倍

 (7)平均下注為350美元

5.一單位輸的累計法：

 (1)押100美元輸

 (2)押200美元輸

 (3)押400美元輸

 (4)押500美元輸

 (5)押100美元贏

 (6)平均下注是原始下注的2.5倍

 (7)平均下注為250美元

最後一個方式是最重要也最常用的一個指標，賭場經理人必須理解如何計算出加權平均數。

若是一名賭客的平均下注額度已經被建立，然而該賭客手氣正

旺，下注的平均數遠超過原先建立的金額時，這段期間使用加權平均法最大值平均下注的計算將會是原始額度的2.5倍。

當手氣不再旺時，該賭客仍然採取比開始更高額的下注策略，這時就必須要把當初記錄的平均下注金額給予提升（該賭客轉移到其他賭區時會給予重新調整的平均額度）。重點不是錢屬於賭客或是賭場的，而是該賭客是否有意願持續相同的下注模式。

賭局速度

不像老虎機，牌桌遊戲無法精準的使用機械方式計算總額。因此，賭場經營者欲計算理論毛利的值時，必須估算出每小時可以進行多少次賭局，每一家賭場的牌桌部門必須將合理的局數估計值提供給賭場。這些數據必須依照常態的觀察得知，下述的例子是一般賭場一開始用來計算每小時局數的估計值。

快骰	40
輪盤	60
21點	75-90
百家樂	100

賭場業對於每小時操作局數沒有所謂的產業標準，賭場採用任何評估系統前必須予以多方考慮，賭局速度進行多快與下注規模有直接的關係，也和發牌員的熟練程度以及賭局中有多少玩家有關，賭場經營者彙整評估數據時必須考慮上述多種因素。

舉例來說，在理論毛利中，若一個玩家單獨或帶頭與發牌員玩21點，會比他和整桌玩家一起所得到的價值高出4倍，因為在這樣的情形下，玩家與賭場同時都會有較多的操作局數。因此，大多數

賭場的評估文件中，必須將賭局速度列入紀錄。賭局速度可以分類為快速、中等或慢速，賭場也應該舉行場內調查，弄清楚哪些因子會影響速度。

賭場優勢

在前面關於賭場數學的章節中我們曾討論賭場機率理論與期望值，我們同時解釋了每一種遊戲賭場優勢的法則，簡單來說就是賭場如何訂定博奕產品的價格。

在計算賭場理論毛利的公式運用上，賭場優勢是必備的數據。當玩家技巧成為影響賭場優勢的一個因子時，技巧同時也必須列入作為一個重要參考數據。

記得在第三章中我們曾經提及，若賭客技巧不會影響賭場優勢，則賭場優勢會是一個固定數值。在一些遊戲中，賭客做選擇的技巧會造成很大程度的差異，同樣也會影響賭場決策，在此情況下，賭場優勢將不會是一個定數。尤其是21點遊戲，其他同類遊戲也是，玩家會被歸類在不同的技巧水準區間。一般形容詞有高手玩家、拙劣玩家或一般玩家。**高手玩家**（hard player）會將遊戲規則套用在對自己有利的一方，以降低賭場優勢的機率；**拙劣玩家**（soft player）恰巧相反；**一般玩家**（average player）則落於二者之間。

21點

玩家技巧或稱做玩家的玩法，在21點遊戲中會對賭場優勢造成很大的影響。同時，賭場對遊戲所提供的選項也會影響賭場優勢，如遊戲中使用多少副撲克牌。當然，賭場所設定的各種規則也會影響賭場優勢，如**表9-2**所示。

表9-2　賭場優勢的變動因素

莊家soft 17要補牌（A＋6）（dealer hits soft 17）	+.20%
僅10或11點可以加倍下注（double on 10 and 11 only）	+.25%
A可以重複拆牌（re-split Aces）	-.04%
拆牌後再加倍下注（double down / after split）	-.14%
21點天牌賠1倍（blackjack pays even money）	+2.10%
單副牌（single deck）	無優勢
2副牌（two decks）	+.32%
4副牌（four decks）	+.48%
6副牌（six decks）	+.54%
8副牌（eight decks）	+.58%
不限副數（infinite decks）	+.60%

　　顯然，對玩家而言，21點最佳的玩法就是運用基本策略化。幸運的是，對賭場經營者而言，並非所有玩家都會使用基本策略。在加州州立大學著名的數學家Peter Griffin的論文中指出，大部分21點玩家所處等級都比基本策略優勢低1.5%，儘管這份統計結果來自於低投注額的玩家，而一般的認知是高投注額的玩家會展現較佳的賭博技巧，但這個論點仍值得商榷。

　　只有透過有效的統計學分析才可以得知玩家技巧在21點的效用，每一位玩家都有不一樣的技巧水準，愈來愈多的賭場用1%作為21點遊戲的賭場優勢來評估玩家及追蹤賭局。

快骰

　　快骰是一種非常難追蹤玩家的遊戲，在各種不同的賭注上的賭場優勢從1%到16%不等，賭客通常並不拘泥於一種固定的賭法，因此增加了難度。在快骰遊戲中，除了一次性的押注外（總數投注、中央區），賭場優勢並非每一擲都可贏錢，而是需要等到每一

次勝負出現時。在某一些例子中（如過關線與不過關線），勝負的出現可能會等上一段時間。

　　因此，快骰的賭場優勢中，必須估算出特定的押注方式會需要多少擲才能出現勝負結果，以**表9-3**為例說明如下：

表9-3　骰子賭場優勢的押注方式

下注方式	賭場優勢	出現結果所需投擲次數
過關線	1.41%	3.4
不過關線	1.36%	3.4
總數投注	5.56%	1
放注4或10	6.66%	5.6
放注5或9	4.0%	5.1
放注6或8	1.5%	4.6
下注3或4對子	9.1%	3.3
下注2或5對子	11.1%	4.0

　　圖9-1為快骰配置圖，圖中標示出各下注區域。

　　除此之外，玩家的技術等級必須列入參考變數之中，如拙劣、一般與高超。在快骰遊戲裡，過關線後方的加注是完全沒有賭場優勢的，基本上是屬於自由注，必須要加以考慮。賭場將過關線後方的加注當成一種行銷工具，來誘使玩家進場賭博，後方加注2倍、3倍或10倍的狀況，在追蹤賭客時是一個重要因子。

　　就一般技巧水準的情況來說，下述的下注習慣在快骰遊戲中可能很有用：

1.高手玩家：下滿注於過關線或不過關線、來注或不來注上。

2.一般玩家：同高手玩家，並加上一些放注。

3.拙劣玩家：押放注在所有的數字上、過關線不加注，以及中央區注。

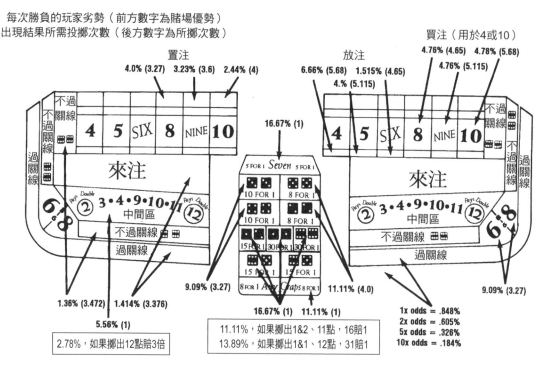

每次勝負的玩家劣勢（前方數字為賭場優勢）
出現結果所需投擲次數（後方數字為所擲次數）

圖9-1　快骰配置示意圖

輪盤

　　美式輪盤有加上0與00，除了一種下注方式外，其餘每個下注的賭場優勢均為5.26%。押注前五個數字（0、00、1、2、3），賭場優勢最大，達7.89%。歐洲輪盤僅有一個0，其賭場優勢為2.76%。因此，所有輪盤的賭場優勢不是5.26%就是2.76%，其差異就看使用何種類型的輪盤。

百家樂

　　百家樂僅有三種下注方式，所以只有三種賭場優勢：(1)押玩

家贏的賭場優勢為1.36%；(2)押莊家贏的賭場優勢為1.17%；(3)和局的賭場優勢超過14%。

為求簡化，賭場通常用1%作為賭場優勢的參考數字，當然賭場會依照賭客下和局的多寡來決定該賭客的技巧高低，技巧低的玩家比較常下注於和局之上。

牌九與牌九撲克

在這兩種遊戲中，玩家的技巧會是一個重要因子。而且，這兩種遊戲，玩家均可以選擇做莊家，這也必須將之列入賭場優勢的計算因子之中。賭場規則或是如何出牌也會影響賭場優勢。因此，判定這兩種遊戲的玩家技巧水準非常重要。

牌九的賭場優勢大約為1.5%至2.5%之間，這與賭客的技巧水準有關。如同其他的遊戲一般，賭場有時也會將這兩種遊戲的賭場優勢簡化為1%。

新的牌桌遊戲

今日的牌桌遊戲，新遊戲與變化翻新的舊遊戲可說是日新月異；一些是新的創新，一些則是兩種遊戲的合併玩法，另一些則是從舊有的桌上型遊戲演變成賭場遊戲。每一種新遊戲都必須由賭場個別檢驗，以判定每小時的局數與賭場優勢，在許多的新遊戲裡，賭場都會將賭場優勢簡化為1%。

 ## 總結

Howard Klein在《賭場月刊》（*Casino Journal*）中所撰寫的〈賭場免費招待即將減少〉（The Coming Comp-less Casino）中指

出,免費招待在未來有可能會消失,這一天終究會來臨,只是時候未到而已。

　　賭場必須建立其首選玩家的資料庫,並且明智的使用這些資料來創造競爭優勢。玩家追蹤系統正是為此而設計,賭場經營者必須處理這方面的事務,尤其是在牌桌遊戲中。

　　賭場牌桌遊戲的管理階層必須強化員工對玩家評等系統品質與重要性的認知,在使用、準則與溝通上的訓練必須持續進行。

　　為有效利用玩家評等系統,牌桌遊戲部門必須確認下列重點:

1.執行遊戲速度的稽查,以確認適當的遊戲速度因子。

2.重複檢視賭場優勢數值,並根據需要予以調整。

3.在評估平均下注金額、技巧水準與遊戲速度方面,須建立並傳達書面的程序。

4.不斷地與領班直接溝通使用的準則。

5.建立一套稽核系統以定期評估正確性。

6.建立一套意見回饋系統,不論是正反面的意見皆採納。

10 牌桌遊戲的顧客服務

關鍵詞

非語言互動　　熟客辨識

語言互動　　　服務標準

測評服務

　　賭場產業中的顧客服務議題永遠說不盡，就餐旅業整體而言，尤其是其中的博奕事業部分，顧客服務更是重點，更深切的說，與客戶的互動為關鍵所在。當我們在談論賭場商品時，我們可以說它完全建立在顧客賭博之後帶回家的服務與娛樂價值。產業專家都說顧客想要的並不是期望賭博，而是產品所提供的服務與娛樂。

　　牌桌遊戲尤其是一種顧客服務的反應商品，它是我們唯一的競爭優勢，同時也是行銷的賣點之一。在牌桌遊戲裡，產品的相似性非常高，快骰遊戲就是一種骰子遊戲，它很少被特別拿來做比較。牌桌遊戲中，賭場經營者之間會使用顧客服務以及客戶關係作為一個比較的方式，譬如「我們提供一個較好的顧客服務產品」是定義牌桌遊戲營運差異性的最佳方式。

　　正因為如此，一本牌桌遊戲管理書籍若不談及處理顧客服務的議題時，它便不是一本完整的書。因此，本章將論述賭場顧客服務的中心議題以及它與牌桌遊戲部門的相關性，這些議題包含發牌員與領班在顧客服務中所扮演的角色。與顧客互動、溝通、服務準則、內部顧客服務、爭議解決、處理抱怨、評估與服務標準等，都將一一討論。

顧客服務的重要性

　　在牌桌遊戲中，我們所有人都是鮮活的博奕經驗的一部分，跟玩老虎機大不相同，牌桌遊戲面對的是人，是一種極端的社會經驗。我們直接面對人群，而這種互動使得這項商品變得獨特。

　　我們所提供的牌桌遊戲是以人為主體，員工是人、玩家也是人，成功的基礎就是在於我們致力於這群人之間成功的互動，經由博奕的活動營造一個愉悅、有趣和刺激的環境，這就是其中要義。

牌桌遊戲部門提供了「玩家與真人對賭」的特殊社會化現象
（圖由澳門威尼斯人酒店提供）

　　我們提供給玩家的顧客服務是當今牌桌遊戲經營裡最基本和必須的，賭場員工必須展現令人滿意的顧客服務特質與風格，是我們商品基本的訴求。除了我們提供給客人的顧客服務氛圍外，牌桌遊戲其實並沒有提供實質的商品。客人享受到的服務，將會變成顧客在各種賭場經驗中所帶走的回憶。

　　若是沒有了牌桌遊戲顧客服務這個基本元素，賭客根本不會上桌賭博。牌桌顧客服務的基本要素是：對顧客微笑與打招呼、眼神接觸，以及發牌員與客戶間的互動，都是該商品中不可或缺的部分。若是沒有前述的服務，商品基本上是不完整的。

　　牌桌遊戲的顧客服務是我們唯一有競爭力的工具，讓我們面對現實吧，牌桌遊戲部門之間有什麼差別呢？遊戲都是一樣的，不是嗎？所以，牌桌部門的顯著差異便是每個牌桌遊戲區域所提供的服

務水準。

　　牌桌遊戲部門的顧客服務是建立於認知期望上。賭客察覺到他們將獲得的顧客服務就是他們所期待得到的；賭場員工心中所認知的顧客服務就是他們將會提供的；希望兩方的認知期望會是相同的。

　　在我們這個時代的賭場，已經從純粹的博奕產品進化或更像娛樂的產品，賭場銷售娛樂同時也是娛樂事業的一部分。賭場產業可以將自己標示為賭場娛樂，並使用娛樂這兩個字放在名稱的後面，大部分的賭場業者並不稱自己為賭場公司，而稱自己為「娛樂公司」。

　　若是如此，在顧客服務中顧客的期望可能會是以娛樂為導向。玩牌桌遊戲的客人想要獲得娛樂，而且察覺到這是他們的顧客服務期望中的一部分。現代的玩家對發牌員，甚至是領班的看法比過去幾年更像娛樂從業人員。或許現在牌桌遊戲正在從基本的顧客服務期望轉向娛樂導向的期望。

　　在本章中，我們將探討顧客服務的基本要素，同時也會談到今日牌桌遊戲員工在基本的顧客服務之外，轉成娛樂導向所扮演的角色。

基本的顧客服務

　　基本的顧客服務包括：

1.迎接與招待客人。
2.提供資訊與服務。
3.處理誤會與紛爭。

迎接與招待客人

1.非語言表示：

(1)不可以斜著靠在賭檯上，不可以雙手交叉或是擺出任何具有負面或不友善的肢體語言。

(2)不要與其他的賭場員工持續不必要的交談。

(3)最強烈的非言語表情是經由眼神傳達，直接的眼神接觸可以顯示你是否正在聆聽他人談話。

(4)眼神接觸應該自然，不應強迫或過當。

(5)當另一人說話時才應該產生眼神接觸。

(6)太多的眼神接觸，尤其是強迫性的，可能導致反作用。若是盯著人看或是以帶有懷疑的感覺斜眼看人，將會使人感到不舒服，甚至對你的意圖起疑。

2.微笑：

(1)一個愉悅的微笑表示是友善和開放的態度，而且具有溝通的意願。

(2)微笑是告訴顧客說：「我很高興見到你」。

(3)微笑是向顧客表示你已注意到他們的最簡單方式。

3.言語溝通：

(1)要對所有走向牌桌區的顧客打招呼。

(2)當顧客買進籌碼時，記得跟所有客人說聲「祝好運」。

(3)當顧客離桌時，記得跟所有客人說聲「祝好運」。

(4)當你要離場時，記得跟所有客人說聲「祝好運」。

(5)員工休息完回到賭區時，記得與所有客人打招呼。

(6)賭局中與客人交談。

準則

1. 當在賭區與員工或顧客交談時，不可有任何貶低之言詞。

2. 辱罵的言詞是不允許的。

3. 除非有絕對必要，否則不要在牌局進行中與發牌員談話。談話同時，發牌員應該兼顧並保護牌局。

4. 當處理客戶抱怨時，不要在牌局中顯示出焦躁不安，或是有脅迫的表現。

5. 不論押大或小、輸或贏、給小費與否，對待賭客一律平等。

6. 與主顧客的溝通須保持在專業的範疇上，別涉及到個人。

7. 不要當眾侮辱員工，對顧客而言他們也會覺得尷尬。

8. 當賭客看起來喝醉了，記得通知賭區經理。

9. 當發牌員與顧客有爭執時必須出面調解。

10. 平息糾紛時，先安撫顧客情緒；記得要從公司的最佳利益點做出發，充分展現誠意與控制約束。若無法解決糾紛，應立即通知賭區經理。

11. 花一些時間去記得你接觸過的顧客的姓名。

12. 不要讓任何一個顧客在口頭或肢體上傷害發牌員。

13. 專注於問題上，不要針對個人。

14. 留意玩家並確認你給的評等是正確的，不正確的評等會在顧客的流失上表現出來，因為評等會影響對顧客招待的額度。

15. 當顧客犯了錯，這情況必須以公平一致的方式處理，不要讓顧客感覺是員工的錯。

16. 記住，賭客是賭場最重要的訪客，賭客所享受到的禮遇與服務必須成為慣例，藉此創造出專業的格調以及滿足顧客的需求。

服務標準

　　為了使賭場提供的顧客服務標準化，每一個賭場都會制定一套客服標準，好讓員工們依循。設定的服務標準給予每位員工一個行為量尺來達成公司建立的服務一致性。

　　這些標準用來當成衡量工具。依照這些標準就可以度量，所提供的顧客服務水準，每位員工的表現就可以依同樣的標準來評估。大部分的牌桌部門會期望他們的員工至少能達到這些標準90%以上的水準。

評估

　　牌桌部門會頻繁定期的對員工進行評估，每位員工會根據賭場設定的服務標準評估其表現，有經驗的經營者會使用內部機制或外面的專業代理人來執行這項工作。

　　若是由賭場內部執行評估工作，不論是經理指定何人負責，都要使用服務標準為基準來評定所有員工的客服水準，經理將會觀察員工的行為並依照績效標準予以評分。

■測評服務

　　有一些賭場喜歡採用外面的專業代理人來協助評估顧客服務的績效。使用內部評估法表示公司經理人必須評鑑自己的員工。假如某個經理人對所有評鑑的員工有意見，評估就會產生偏差。為了避免偏差，一些賭場會選用外部的專業公司進行評估，這就稱為**測評服務**（shoppers service）。

　　「測評服務」的做法是外部專業公司派員實地到賭場去評估賭場員工所表現出的顧客服務，在賭場員工不知情的狀況下，這些偽裝的消費者會到每一位員工的賭局中，與員工互動玩上一小段時

間，然後做出報告，該報告即評量每一位員工所呈現出的服務技
巧。

牌桌遊戲的服務標準

1. 15秒內對於到達牌桌的顧客給予禮貌性的口頭問候。

2. 發牌員對離開牌桌的賭客給予祝福或口頭致謝。

3. 員工必須要有眼神接觸。

4. 員工要有笑容或愉悅的神情。

5. 以愉悅、給予協助的方式提供訊息、建議或糾正。

6. 發牌員要將顧客買入籌碼或兌換籌碼清楚告知領班。

7. 領班要清楚回應發牌員的告知。

8. 當換班時，交班者與接班者都要對玩家親切的給與口頭的問
 候。

9. 輪盤發牌員在球將墜落之前要揮手表示停止下注。

10. 撲克牌、骰子、籌碼與現金交易必須謹慎處理、步調流
 暢。

11. 發牌員必須禮貌性地確認代幣或賭金。

12. 以充滿活力和鼓勵的口吻唸出遊戲與產生的點數。

13. 若發生爭議，發牌員必須立即通知督導員。

14. 領班於遊戲之中必須與賭客做眼神交流。

15. 玩家評等卡不可以任意扔給賭客。

16. 信用簽單借貸要求必須在1分鐘內給予回應。

17. 信用簽單借貸要求必須顧及謹慎及隱私，可適時利用籌碼
 借據。

18. 員工不可發生與人閒聊及嬉鬧的行為。

19.若玩家對於免費招待有任何疑問，必須禮貌且充分告知。

20.飲料服務員必須每15分鐘來轉一圈詢問需求。

21.飲料服務員必須有禮貌的記下賭客的點單，確認詢問過每位賭客。

22.發牌員必須留意賭客對飲料的需求，有需要時立即通知。

23.飲料服務員收取小費時要禮貌致謝。

24.飲料服務員必須記得賭客所要求的飲料，並告知賭客可以提供的飲料類別。

25.至少每15分鐘就要提供賭客一輪飲料服務。

26.飲料必須於點購後10分鐘內送達。

27.員工必須別上姓名牌。

28.員工必須穿戴整齊。

29.員工的制服或裝扮必須清潔與合宜。

30.員工的制服與裝扮不可破舊。

31.員工上班時不可吃、喝、抽菸或嚼口香糖或叼牙籤。

32.員工不可手插口袋、雙手抱胸或擺出懶散姿勢，尤其是在沒人玩的牌桌上。

33.員工不可以做出對任何賭客或賭場不適當的言語。

34.牌桌不可以有破裂或污漬，桌面的標示必須清楚。

35.牌桌上的灰塵、煙灰缸與玻璃每15分鐘要清理一次。

36.椅子必須保持乾淨。

37.椅子不可以有損壞。

38.賭區工作檯不可過於陳舊。

39.賭區工作檯必須保持乾淨與整潔。

40.賭場員工只能用英文與賭客交談。

41.賭場的招待人員必須站在顯眼處，以確認所有顧客的需求

均可以獲得回應。

42.快骰發牌小組不可發生私人閒聊與嬉鬧的行為。

內部的顧客服務基準

員工關係與技術熟練度

1.明確向員工傳達公司的期望與政策，任何政策或程序修改應立即給予通知。

2.對於牌桌的政策與程序保持一貫性，無論是最低下注金額或名人。（註：有些玩家會要求特殊規則）。

3.依循給予員工的訊息與指示，這是唯一可以確認員工行事無誤的方法。

4.表揚並維持部門間良好的關係。

5.給予員工正面鼓勵，讓他們對自我及工作產生良好的感覺。

6.私底下給堅定公正的勸告；張揚正面效果。不要在賭局中當場糾正，除非是金錢方面的錯誤。

7.專注於小細節以增進發牌員的生產力。

8.適當時機給予公開讚揚。

9.若需要，為自身行為提出合理解釋。

10.尊重個別客戶及其個別差異。

11.與員工溝通，但勿採行訓話方式。

12.作為一個角色典範，你必須以身作則。

13.當告誡發牌員或是領班時，儘量要有第三人在旁邊聽到對話（之後他或她有可能會是證人），不要大聲嚷嚷並且對員工的態度要尊重。

14.若需要有懲戒行為：

(1)不要因為懲戒而羞辱員工或打斷牌局。

(2)通知賭區經理關於違規情事。

教導

教導是發掘與激發員工潛力的一種方式，它是指一種持續性的指導、說明、對話、練習、支援與互動，它要求發展出基於相互尊重與信任的夥伴關係，它要求管理者不斷地累積其技巧並熟練其工具。知道何時與如何使用下列六項重要技能才能達到有效的教導。

■傾聽

一個教導者必須實際置身員工的行列中，以降低員工的不安，可利用眼神接觸並活用自己的肢體語言。表示傾聽的其中一個方式便是重述員工所說的話，以及對員工可能的感受表示同理心；另一個方式是提出開放式的問題以表示關心，探知重要資訊。對於員工的肢體語言或非語言的訊息予以關注，對於每次的討論做出結論。

■觀察

教導者必須熟練觀察與傾聽，留意與等待員工需要幫助的訊號，或是可以負更多的責任與自主性的訊號。教導者必須觀察工作表現的變化，他們應該在各種情境下觀察員工，看看員工如何回應，強化有效率的工作表現並將障礙移除。

■分析

當員工的績效有下滑趨勢時，教導者必須知道應如何確認真正的原因。這是個人因素、技術不足或是缺乏動機？這個員工是否工作太久了？這工作是否太千篇一律了？教導者同時必須知曉提升工作表現的原因，如此才能理解員工的學習模式與何種方式可以強化

並激勵員工。

■面談

教導者必須能夠整理出一套有用的問題去探知員工的技術水準、價值觀、興趣與成就；教導者必須知道如何用良好方式獲得重要訊息，不致讓員工感到被質問或是產生防衛心態。

開放式的問題可鼓勵員工反思，例如「你對目前的工作感覺如何？」；封閉式的問題則有利於探求特定的答案，例如「你是說你不確定你想要這個升遷機會？」。

■簽約

教導者必須發展出夥伴關係，並且鼓勵員工對其工作擔負起責任。因此，雙方必須簽訂合約，確立職責的期望與承諾。

有一些問題必須予以回答，包括何人必須做何事？何時？如何做？雙方的權利與義務為何？何種訊息必須回報？何時將召開檢討會議？

■提供回饋意見

回饋意見可以大幅增進員工的績效。當教導者提出糾正的回應時，他們必須著重在可觀察到的行為上，並且描述看到了什麼，而不是馬上給予評價。除此之外，必須明確陳述受肯定的行為，並讓員工理解。光是指出負面行為是不夠的，對未來的行為提供勸告或建議可以降低員工產生敵對行為的可能性，同時讓員工有一些新的嘗試途徑。

教導者必須針對員工的技術與知識程度提供合適的回饋意見，並且確認不可以給予員工過多的負面回饋意見，以免他們難以承受。保留員工自尊是很重要的，即使有許多應該改進的缺失，也只要交付兩或三件改善項目即可。記得要注意正面的行為並時常給予

表10-1　四種表達回饋意見的方式與結果

回饋的類型			
類型	定義	目的	影響
沉默	沒有任何回應	維持現狀不變	降低信心 降低績效 產生偏差 在評價績效時製造驚喜
批評（負面）	指出不受歡迎的行為	制止不受歡迎的行為	產生藉口／抱怨 降低信心 導致退縮或逃避 排除類似的行為 傷害情誼
勸告	指出行為結果或受歡迎的行為，並明確說明如何團隊合作	塑造或改變行為或結果，導致表現提升	增加信心 強化關係 提升績效
增強（正面）	指出行為結果或受歡迎的行為，或超標準的表現成因	增加受歡迎的行為表現或結果	推升信心 提高自尊 提升績效 增強動機

讚揚，表10-1中敘述了四種表達回饋意見的方式與結果。接下來再從提供的案例中，討論如何給予有效的回饋意見。

　　不論你是否能真正體認，你都必須要經常性給予回饋意見，你如何給予回饋意見會在成功與失敗間產生差異：

1.當給予行為指示時必須明確。

2.考慮時間點，在事發前給予建議；在事發後，立即給予正面的回應。

3.考慮接收回饋意見的人以及你自身的需求。問你自己他們會從訊息中得到什麼？他們會嘗試改善本身的表現或關係嗎？

4.把焦點集中在對方做得到的行為上。

5.不要憑描述任意貼標籤或是給予評斷，而要做行為評估。

6.為對你、小組、團隊以及公司的影響下定義。

7.使用以「我」為主語的敘述句，而非針對性的「你」，以降低防禦心。

8.再次確認你的訊息被清楚的傳達出去。

9.以平靜、沒有情緒性的字眼、語氣與肢體語言表達回饋意見。

■回饋意見的指標

1.強化是最有效的回饋意見形式。

2.批評是最無效的回饋意見形式。

3.建議與批評之間的不同在於時機，大部分的批評可以用建議表達。

4.當回饋意見與其他事情混合時，效用就降低了。員工變得混亂，難以適從。

5.批評是最大致命傷。

6.保持沉默並非總是最佳策略，它有時會以各種方式解釋。

解決問題

為何賭客會停止與特定一家賭場繼續往來？下列是根據最新的調查所得到的答案：

1.顧客死亡：1%。

2.搬家：3%。

3.發展出其他的友誼：5%。

4.有更好的優惠措施：9%。

5.不滿意產品：14%。

6.因員工對顧客的冷漠態度而不再光顧：68%。

　　一般企業不曾聽見96%對該企業不滿意的客戶的心聲。就每一個抱怨而言，平均有26個客戶是有關聯的。抱怨者通常比不抱怨者更可能繼續與該公司打交道，即使所抱怨之事未能妥善處理。若是公司妥善處理客戶抱怨，大約有54%至70%的抱怨者會繼續與公司做生意；若是該客戶的抱怨能被及時處理，這樣的數字會陡升到95%。一個對飯店有抱怨的客戶會將其經歷轉述給9或10個人聽。五分之一的人中，會將其對組織的問題重述給超過20個人聽。對組織有抱怨且該抱怨獲得滿意處理的客戶，會將其經驗轉告給5個人知悉。

爭議處理

1.溫和有禮地處理爭議事件是賭場領班的工作（若是爭議超過100美元，此時應該通知賭區經理），同時並維護玩家與員工間的良好互動。

2.千萬不可以讓任何員工與玩家或其他員工發生爭吵，員工應該被教導要通知領班，領班應該介入處理爭端，讓發牌員繼續牌局的運作。

3.若是顧客對領班的決定有所抱怨，賭區經理應該在第一時間被通知。

4.盡快消弭爭議，賭場詐騙者通常會利用領班處理冗長爭議時找機會下手。

5.若牌桌領班無法迅速處理爭議時，必須立即知會更高層的主管。

6.不可以放過任何可疑的情況，不論是多麼小的事件，都必須立即通知賭區經理。

7.試著去確認玩家真正的需求，並嘗試著快速、有禮地滿足他們的需求。

8.保持冷靜與禮貌，縱使顧客已經表現出無理與焦躁。

9.以肯定句回應顧客。

10.用誠心誠意的態度處理顧客抱怨，並隨時與顧客溝通。

11.確認其他參與處理顧客抱怨的人員姓名與職稱。

12.永遠記住你對顧客的承諾，並實現它。

13.不要干涉任何顧客抱怨的權利。

14.將每一個抱怨視為一個留住顧客、改善服務品質、更正問題與誤解，或者與客戶交朋友的契機。

15.試著把自己擺在顧客的位子上，用顧客的眼光看事物，對待顧客就好像自己希望如何被對待。

處理抱怨

1.仔細傾聽抱怨。

2.重複抱怨的內容。

3.對任何不便之處道歉。

4.正視顧客的感覺。

5.向顧客說明你將如何處置。

6.為所提的問題向顧客致謝。

記得，以正面的態度回應顧客時應避免產生怒氣，控制情況，用顧客的角度處理狀況，盡最大的努力解決問題，那麼你就是處理客戶抱怨事件上的功臣。

排除爭議的主要錯誤

1.擺出無聊的姿勢或表情。

2.缺乏眼神接觸。

3.沒禮貌或漠不關心。

4.發怒。

5.缺乏耐心。

6.明顯的輕視。

7.缺乏禮貌與圓融。

8.任何粗魯行為。

9.做出令客人尷尬的舉動。

顧客服務的期望

　　我們所置身的行業名稱已經改變，所以對牌桌員工的顧客服務期望也會有所改變。所有的牌桌員工已經不再是身處賭博行業中，至少不像過去被貼上的標籤一樣。我們的標籤已經改為博奕娛樂業，顧客對服務的期望也因此改變。大部分的玩家對博奕業的稱呼已經改為娛樂行業。在描述我們的產品時，也以「娛樂」取代「賭場」與「賭博」一辭。

　　行業名稱由純粹的賭博內涵改變為愉悅的娛樂涵義後，賭場娛樂業得以行銷其商品到更廣大的人口族群中。事實上，相較於用賭博業來吸引客戶，我們用娛樂行業名義可以吸引更多的消費者，玩家不僅僅是進到賭場來參與賭局而已，顧客們或多或少可以從賭局中得到一些娛樂價值，特別是牌桌遊戲的娛樂價值。賭局與賭場員工兩方都提供了娛樂的功效，愈多人加入賭局將會創造愈多的娛樂效果。

現在消費者來到賭場已不僅僅是單純參與賭局而已，顧客們都或多或少想要得到一些娛樂休閒的效能（陳堯帝提供）

　　假若今日賭場業採用的是娛樂劇本，那麼對於牌桌遊戲的員工在娛樂範疇中所扮演的角色就必須加以詮釋。若是我們從事的是賭場業中的娛樂事業，那麼牌桌遊戲的員工不是應視為是整體娛樂套裝中的一部分嗎？

　　這個答案是肯定的。牌桌遊戲的員工是今日賭場娛樂套裝的一部分，尤其是談到牌桌遊戲的顧客服務期望時，我們的顧客會期望員工提供某種程度的娛樂，作為牌桌遊戲產品的一部分。賭客期望員工提供的娛樂是基於發牌員或領班與賭客產生的社交互動，這種互動就是顧客期望從牌桌遊戲中獲得的賭場娛樂部分。

　　今日我們身處在賭場娛樂事業，發牌員與主管必須領悟到這一點，才能在現今的博奕世界中求生存。在過去，發牌員與主管的職務幾乎完全被視為是技術導向，人群關係與顧客互動的重要性被認

為次於工作表現與訓練，但是這些在現今的顧客服務期望中被完全改觀了。

發牌員與主管二者皆須表現得像娛樂人員而非技術專業人員，不要弄得像工廠的生產線一般，而且在營運與訓練上要更像表演事業，這樣才是生存之道。

在過去的幾年中，我們觀察到在大部分的賭場中，牌桌遊戲部門已經逐漸從主要營收角色敗陣下來，老虎機已經成為市場的主流。在美國大多數的賭場中，老虎機收入已經超過賭博總營收的60%至70%，有一些賭場老虎機跟牌桌遊戲的營收更是不成比例。賭場的老手跟你說這並非一直如此。在近數十年間，牌桌遊戲仍占大部分的營收，但隨著牌桌遊戲與老虎機的角色互換後，情況才有大幅的改變。

因為老虎機產業成長迅速，相對於牌桌遊戲營收的迅速萎縮，我們可以見到賭場階層的改變，在大部分的賭場中，牌桌遊戲的重要性已經不是首位，在某些賭場中，牌桌遊戲甚至已經是次級營運項目。牌桌遊戲部門的規模與重要性也隨著老虎機成長逐漸式微。

問題在於許多的牌桌遊戲員工仍然相信自己是賭場的上層份子，尤其說到呈現給玩家的顧客服務時，這些牌桌遊戲員工仍自視為是賭場食物鏈的前端，有時會輕忽顧客服務互動的傳遞，而達不到玩家期望獲得的賭場娛樂。

現今的發牌員與主管必須保持與顧客互動，員工與顧客間的社交互動是唯一有別於老虎機的真正優勢，牌桌遊戲所呈現的是賭博經驗中的社交部分。

人們在牌桌上發展出社交互動，賭客與發牌員、主管與賭客、甚至賭客與其他賭客間的社交互動都是今日以顧客服務為主的娛樂業的基礎。

發牌員的娛樂角色

發牌員在賭場工作中扮演娛樂人員所需的技巧包含：

1. 與顧客溝通。
2. 與顧客發展情誼。
3. 採用以娛樂為導向的技巧來留住顧客。
4. 熟記顧客姓名。
5. 利用娛樂的技巧來贏得群眾。

我們對於發牌員與主管的訓練方法全都是技術導向，但是當今的顧客期望卻都是娛樂導向，現在我們應該改變訓練方式，將牌桌遊戲員工的角色更加突顯出來。如果我們真的身處於娛樂業，或許現在正是向其他娛樂事業學習訓練員工方法的好時機。

賭場娛樂業對顧客服務的訓練包含：

1. 態度。
2. 顧客服務的認知。
3. 溝通。
4. 互動技巧訓練。

所有的顧客服務訓練皆應讓牌桌遊戲的員工學會溝通技巧並贏得群眾的喜愛，基本上與娛樂表演者相同。更甚者，這些訓練要將發牌員與主管變得像業務推銷員一般，大家合力用娛樂的方式持續推銷商品，尤其當員工得到顧客的小費時，遊戲與員工二者都成為商品的一部分了。

附錄部分

附錄I　內華達州6a管理條例——現金交易報告與可疑活動報告

– EXCERPTS OF NEVADA REGULATION 6a –
CASH TRANSACTION REPORT,
AND SUSPICIOUS ACTIVITY REPORT

Regulation 6a
Cash Transactions prohibitions, reporting and recordkeeping

PURPOSE OF REPEAL AND ADOPTION: To repeal existing Regulation 6a in its entirety, and adopt a completely revised version that substantially meets the reporting and recordkeeping requirements of current federal regulations.

6a.010 Definitions as used in Regulation 6a:

1. "Affiliate" has the same meaning as defined in Regulation 15.482-3.
2. "Branch office" means any person that has been delegated the authority by a nonrestricted licensee to conduct cash transactions on behalf of the nonrestricted licensee. The term does not include any person who is not an affiliate of the nonrestricted licensee and who only has the authority to accept credit repayments. The term also does not include persons who are financial institutions pursuant to 31 C.F.R. Part 103.
3. "Cash" means coin and currency that circulates, and is customarily used and accepted as money, in the issuing nation.
4. "Chairman" means the chairman or other member of the State Gaming Control Board.
5. "Designated 24-hour period" means the 24-hour period designated by a 6a licensee in its system of internal control submitted pursuant to Regulation 6.090.
6. "Gaming instrumentality" means a wagering instrument or other instrumentality approved by the chairman.
7. "Nonrestricted licensee" means any person holding a nonrestricted gaming license, an operator of a slot machine route, or an operator of an inter-casino linked system, and the principal headquarters of any branch office or other place of business of the nonrestricted licensee.
8. "Patron" means any person, whether or not engaged in gaming, who enters into a transaction governed by Regulation 6a with a 6a licensee and includes, but is not limited to, officers, employees, and agents of a 6a licensee, but does not include:
 (a) Banks as defined in 31 C.F.R. pt. 103;
 (b) Foreign banks as defined in 31 C.F.R. pt. 103;
 (c) Currency dealers or exchangers as defined in 31 C.F.R. pt. 103;
 (d) Officers, employees, and agents of a 6a licensee conducting internal transactions or transactions with a

 nonrestricted licensee in the ordinary course of the 6a licensee's operations other than those transactions which directly facilitate or intended to facilitate gaming activity;

 (e) A nonrestricted licensee conducting a transaction with a 6a licensee arising in the ordinary course of both licensees' operations and where the transaction is not for the benefit of another person; or

 (f) A person or agent of a person that operates a casino chip and token exchange business when performing chip and token exchanges.

 (g) A person conducting a non-gaming related transaction at a hotel front desk, gift shop, restaurant, box office or other non-gaming area of a 6a licensee's establishment.

9. "6a licensee" means any person holding a non-restricted gaming license, its principal headquarters and any branch office or other place of business of the 6a licensee:

 (a) Having annual gross gaming revenue of $10 million or more for the 12 months ending June 30 of each year and having table games statistical win of $2 million or more for the 12 months ending June 30 of each year; or

 (b) Having actual or projected annual gross gaming revenue of $1 million or more for the 12 months ending June 30 that the chairman designates as a 6a licensee for a specific length of time. The chairman's decision shall be considered an administrative decision, and therefore reviewable pursuant to the procedures set forth in Regulations 4.185, 4.190 and 4.195. The chairman shall notify the affected nonrestricted licensee of its designation, in writing, at least 60 days before the nonrestricted licensee would be subject to compliance with Regulation 6a. The chairman may cancel such designations or renew such designations. Once a nonrestricted licensee qualifies as a "6a licensee" pursuant to Subsection (a), they shall always be designated as a "6a licensee" in subsequent years unless the chairman cancels such designations in writing pursuant to this Subsection (b).

6a.020 Prohibited transactions; Exceptions.

1. A 6a licensee shall not exchange cash for cash with or on behalf of a patron in any transaction in which the amount of the exchange is more than $3,000.

2. A 6a licensee shall not issue a check, other negotiable instrument, or combination thereof, to a patron in exchange for cash in any transaction in which the amount of the exchange is more than $3,000.

3. A 6a licensee shall not affect any transfer of funds by electronic, wire, or other method, or combination of methods, to a patron, or otherwise effect any transfer of funds by any means on behalf of a patron, in exchange for cash in any transaction in which the amount of the exchange is more than $3,000.

4. This section does not restrict a 6a licensee from transferring a patron's funds to the 6a licensee's affiliate if the affiliate complies with

Subsections 1, 2, or 3 for that transaction.

5. This section does not restrict a 6a licensee from transferring a patron's winnings by check, other negotiable instrument, electronic wire, or other transfer of funds if the check, negotiable instrument, electronic, wire or other transfer of funds issued by a 6a licensee in payment of a patron's winnings is made payable to the order of the patron and, if the winnings have been paid:

 (a) in cash but the patron has not taken physical possession of the cash or has not removed the cash from the sight of the 6a licensee's employee who paid the winnings; or

 (b) with chips, tokens, or other gaming instrumentalities.

6. This section does not prohibit a 6a licensee from selling coin to, or purchasing coin from, a patron if the 6a licensee completes the identification, recordkeeping, and reporting requirements described in Regulation 6a.030 for all exchanges or series of exchanges in excess of $10,000 conducted by an employee of the 6a licensee in any one designated 24-hour period.

7. This section does not prohibit a 6a licensee from accepting cash from and returning it to a patron in accordance with this subsection. If a patron delivers more than $3,000 in cash to a 6a licensee in any transaction and the 6a licensee has knowledge of the amount delivered, the licensee shall, for each delivery, segregate the cash delivered and return only that cash to the patron, or record the denominations and the number of bills of each denomination of the cash delivered and, for all full and partial returns of each delivery, return to the patron only cash of the same denominates and no more than the same number of bills of each denomination as was delivered, and record the denominations and the number of bills of each denomination of the cash returned. For each delivery, regardless of the method used, the amount delivered may be returned by check, or other negotiable instrument, or wire, electronic,or other method of transfer, only if the employee handling the transaction is reasonably assured that the deposited funds were the proceeds of gaming winnings and that the return will not violate Subsections 1, 2, or 3.

6A.030 Reportable Transactions.

1. Except as otherwise provided in Regulation 6a, a 6a licensee shall report each of the following:

 (a) cash-in transactions where an employee of the 6a licensee accepts or receives more than $10,000 in cash from a patron in any transaction;

 (1) as any table game wager where the patron loses the wager;

 (2) as any wager which is not a table game wager;

 (3) in any exchange for its chips, tokens, or other gaming instrumentalities;

 (4) as repayment of credit previously extended;

 (5) as a deposit for gaming or safekeeping purposes,

including a deposit to a race/sports book account, if the 6a licensee has actual knowledge of the amount of cash deposited; or

(6) not specifically covered by this paragraph (a).

(b) cash-out transactions where an employee of the 6a licensee disburses more than $10,000 in cash to a patron in any transaction:

(1) as a redemption of chips, tokens, or other gaming instrumentalities;

(2) as a payment of winning wager(s);

(3) as a payment of tournament or contest winnings or a promotional payout;

(4) as a withdrawal of a deposit for gaming or safekeeping purposes, including a withdrawal from a race/sports book account, if the 6a licensee has actual knowledge of the amount of cash withdrawn;

(5) in exchange for a check or other negotiable instrument;

(6) in exchange for an electronic, wire or other transfer of funds;

(7) as a credit advance (including markers);

(8) for travel expenses or other complimentary expenses or for any distribution of a gaming incentive such as settlement of a gaming debt, front money discount, or other similar distribution based upon gaming activity;

(9) not specifically covered by this paragraph (b).

2. Before completing a transaction for which a report is required under Subsection 1, unless the patron is a known patron, a 6a licensee shall:

(a) obtain the patron's name;

(b) obtain or reasonably attempt to obtain the patron's permanent address and social security or employer identification number.

(c) obtain one of the following identification credentials from the patron:

(1) driver's license;

(2) passport;

(3) non-resident alien identification card;

(4) other reliable government issue identification credential; or

(5) other picture identification credential normally acceptable as a means of identification when cashing checks; and

(d) examine the identification credential obtained, to verify the patron's name, and to the extent possible, to verify the accuracy of the information obtained pursuant to paragraph (b). If a person performs a reportable transaction on behalf of a patron, obtain the information and perform the procedures required under paragraphs (a) through (d) with respect to the person performing the transaction.

3. For each transaction that is reportable pursuant to this section, the 6a licensee shall complete a report that includes:

(a) the date and time of the transaction;

(b) the dollar amount or, for foreign currency, the United States dollar equivalent of the transaction;

(c) the type of transaction, including a designation that:

 (1) the report is of multiple transactions pursuant to paragraph (a) of Subsection (2) of Regulation 6a.040, if applicable;

 (2) The report is of more than one transaction type because the transaction is a multiple dissimilar transaction under paragraphs (b) or (c) of Subsection (2) or Regulation 6a.040, if applicable;

 (3) A designation that the report is for an additional transaction described in Subsection (4) of Regulation 6a.040, if applicable;

(d) the patron's name;

(e) the patron's permanent address (or post office box number but only if the patron refuses to provide a permanent address);

(f) the type, number and issuing entity of the identification credential presented by the patron;

(g) the patron's social security or employer identification number;

(h) the patron's date of birth, if so indicated on the patron's identification credential or if contained in the 6a licensee's records;

(i) the patron's account number with the 6a licensee, if applicable, as related to the transaction being reported;

(j) the method used to identify the patron's identity and permanent address;

(k) the signature of the person handling the transaction and recording the information on behalf of the 6a licensee;

(l) the signature of a person other than the person who handled the transaction reviewing the report on behalf of the 6a licensee;

(m) the reason any item in paragraphs (a) through (l) is not documented on the report; and

(n) The 6a licensee's name and the business address where the transaction took place.

4. If a person performs the transaction on behalf of a patron, the licensee shall obtain and report the information required by paragraphs (a) through (j) of Subsection 3 with respect to the person performing the transaction, and the 6a licensee shall reasonably attempt to obtain and, to the extent obtained, shall report the information required by paragraphs (a) through (j) of Subsection 3 with respect to the patron;

5. If a patron tenders more than $10,000 in chips, tokens, or gaming instrumentalities to a 6a licensee for cash redemption, or is to be paid more than $10,000 in cash for a slot, bingo, keno, race, sports, or any other gaming win, but is unable to obtain the patron's name and identification credential, the 6a licensee shall not complete the transaction. If the 6a licensee and the patron are not able to resolve the dispute regarding payment of alleged winnings

to the patron's satisfaction, the 6a licensee shall immediately notify the board, and the matter shall thereafter proceed pursuant to NRS 463.362, 463.363, 463.364, and 463.366.

6. If a patron attempts to place a cash wager of more than $10,000 at any table game, the 6a licensee shall complete the identification and recordkeeping requirements of Subsection 2 before accepting the wager.

7. If a 6a licensee discovers it has completed a transaction without complying with Subsection 2, the 6a licensee shall attempt to obtain the necessary information and identification credential from the patron. If the patron refuses to provide or is unavailable to provide the necessary information and identification credentials, the 6a licensee shall bar the patron from gaming at the 6a licensee's establishment and at the establishments of the 6a licensee's affiliates until the patron supplies the necessary information and identification credential. The 6a licensee shall inform the patron that the patron is barred from gaming at the 6a licensee's establishment and at the establishments of the 6a licensee's affiliates if the patron is at the 6a licensee's establishment or at one of its affiliates. If the patron refuses to provide identification credentials or is unavailable for identification purposes, the 6a licensee shall complete a report pursuant to this section to the extent possible.

8. As used in this section, a "known patron" means a patron known to the 6a licensee's employee handling the transaction with the patron, for whom the 6a licensee has previously obtained the patron's name and identification credential, and with respect to whom the 6a licensee has on file and periodically, as required in Regulation 6.090 minimum standards for internal control, updates all the information needed to complete a report. Reports of transactions with known patrons shall indicate on the report "known patron, information on file" as the method of verification and shall include the original method of identification, including type and number of the identification credential originally examined.

9. [Effective until 11/1/97] Each licensee shall report the information required to be reported under this section on a Currency Transaction Report by Casinos, Nevada (CTRC-N), a form published by the United States Department of the Treasury, and otherwise in such a manner as the chairman may approve or require. Each 6a licensee shall file each report with the United States Internal Revenue Service and a copy thereof with the board no later than 15 days after the occurrence of the recorded transaction. The 6a licensee shall file an amended report if the 6a licensee obtains information to correct or complete a previously submitted report. The amended report shall reference the previously submitted report. Each 6a licensee shall retain a copy of each filed report for at least 5 years unless the Chairman requires retention for a longer period of time.

10. [Effective 11/1/97] Each licensee shall report the information required to be reported under this section on a Currency Transaction Report by Casinos, Nevada (CTRC-N), a form published by the United States

Department of the Treasury, and otherwise in such a manner as the chairman may approve or require. Each 6a licensee shall file each report with the United States Internal Revenue Service no later than 15 days after the occurrence of the recorded transaction. The 6a licensee shall file an amended report if the 6a licensee obtains information to correct or complete a previously submitted report. The amended report shall reference the previously submitted report. Each 6a licensee shall retain a copy of each filed report for at least 5 years unless the chairman requires retention for a longer period of time.

6A.040 Multiple transactions.

1. A 6a licensee and its employees and agents shall not knowingly allow, and each 6a licensee shall take reasonable steps to prevent, the circumvention of Regulation 6a.020 and 6a.030 by multiple transactions within its designated 24-hour period with a patron or patron's agent or by the use of a series of transactions that are designed to accomplish indirectly that which could not be accomplished directly. As part of a 6a licensee's efforts to prevent such circumventions relative to Regulation 6a.030, a 6a licensee shall establish and implement multiple transaction logs pursuant to Regulation 6.090 minimum standards for internal control.

2. Each 6a licensee shall aggregate transactions in excess of $3,000, or in smaller amounts when any single officer, employee, or agent of the 6a licensee has actual knowledge of the transactions or would in the ordinary course of business have reason to know of the transactions, between the 6a licensee and a patron or a person the 6a licensee knows or has reason to know is the patron's confederate or agent. The 6a licensee shall aggregate:

 (a) during a designated 24-hour period, the same type transactions occurring within each of the following areas:
 (1) at a single specific cage;
 (2) at a single specific gaming pit (which is a series or group of gaming tables under the supervision of a single floor supervisor); or
 (3) at another specific gaming or other monitoring area as described in the 6a licensee's system of internal controls submitted pursuant to Regulation 6.090; or

 (b) during a designated 24-hour period, transactions in which the 6a licensee receives cash from the patron during a single visit to one gaming table, one single slot machine, or one single cage window, race book window, sports book window, keno window, bingo window, slot booth window or branch office; or

 (c) during a designated 24 hour period, transactions in which the 6a licensee disburses cash to the patron during a single visit to one single gaming table, one single slot machine, or one single cage window, race book window, sports book window, keno window, bingo window, slot booth window or branch office.

3. Before completing a transaction that, when aggregated with others

pursuant to Subsection 2 will aggregate to an amount that will exceed $10,000, the 6a licensee shall complete the identification and recordkeeping requirements described in Subsection (2) of Regulation 6a.030. When aggregated transactions exceed $10,000, the licensee shall complete the reporting requirements or Regulation 6a.030.

4. If a patron performs a transaction that pursuant to paragraph (a) of Subsection 2 is to be aggregated with the previous transactions for which a report has been completed pursuant to this section of Regulation 6a.030, the 6a licensee shall complete the identification and reporting procedures described in Regulation 6a.030 for the additional transaction, provided that only one report need be completed for all such additional transactions by the patron during a designated 24-hour period, and provided further that all such additional transactions shall be reported regardless of amount.

5. As used in this section:

 (a) "single visit" means one single, continuous appearance at a given location uninterrupted by a patron's physical absence from that given location during a designated 24-hour period.

 (b) "same type transactions" means transactions in any one and only one of the transaction categories delineated in Regulation 6a.030(1).

6a.050 Recordkeeping requirements. Each 6a licensee in such a manner as the chairman or his designee may approve or require, shall create and keep accurate, complete, legible, and permanent original (unless otherwise specified in Regulation 6a and Regulation 6.090 minimum standards relative to Regulation 6a) records to ensure compliance with Regulation 6a within Nevada for a period of 5 years unless the chairman approves or requires otherwise in writing. Each 6a licensee shall provide the audit division, upon its request, the records required to be maintained by Regulation 6a. These records shall include;

1. For transactions involving more than $3,000 with respect to each deposit of funds, including gaming front money deposits or safekeeping deposits, account opened, or line of credit extended or established, 6a licensees shall, at the time the funds are deposited, the account is opened, or credit is extended or established, secure and maintain the same information as required in Regulations 6a.030(3)(d) through (j) in the manner required in Regulation 6a.030(1). Where the deposit, account, or credit is in the names of two or more patrons, the 6a licensee shall secure such information for each patron having financial interest in the deposit, account, or line of credit. In the event a 6a licensee has been unable to secure all the required information, it shall not be deemed to be in violation of this section if it has made a reasonable effort to secure such information, maintains a list containing the names and permanent addresses of those patrons from whom it has been unable to obtain the information, and makes the names and addresses of those patrons available to the state upon request.

2. Either the original or a microfilm or other copy or reproduction of each of the following:

(a) A record of each receipt of more than $3,000 (including but not limited to funds for safekeeping or front money) of funds received by the 6a licensee for the account (credit or deposit) of any patron. The record shall include the same information required in Regulation 6a.030(3)(d) through (j) for a patron for whom the funds were received, as well as the date, and the amount of the funds received. If the patron from whom the funds were received indicates and the 6a licensee has reason to believe that the patron is a nonresident alien, the 6a licensee shall obtain and record the patron's passport number and country of issue, or a description of some other government document used to verify the patron's identity.

(b) Each statement, ledger card, or other record of each deposit account or credit account with the 6a licensee, showing each transaction (including deposits, receipts, withdrawals, disbursements, or transfers) in, or with respect to, a patron's deposit account or credit account with the 6a licensee.

(c) A record of each bookkeeping entry (e.g., source document or other posted media) recording a debit or credit to a patron's deposit account or Credit account with the 6a licensee.

(d) A record of each extension of credit in excess of $3,000, the terms and conditions of the extension of credit and repayments. The record shall be included in the information required in paragraphs (a) and (b) and the date and amount of each transaction.

(e) In instances in which the following transactions are not prohibited, a record of each advice, request or instruction:

 (1) Received or given regarding any transaction resulting (or intended to result and later canceled if such a record is normally made) in the transfer of funds, or of currency, other monetary instruments, funds, checks, investment securities, or credit of more than $3,000 to or from any person, account, or place outside the United States.

 (2) Given to another financial institution or other person located within or without the United States, regarding a transaction intended to result in the transfer of funds, or currency, other monetary instruments, checks, investment securities, or credit, of more than $3,000 to a person, account, or place outside the United States.

(f) To the extent relevant to any matter relating to the enforcement of Regulation 6a, records prepared or received by the 6a licensee in the ordinary course of business that would be needed:

 (1) To reconstruct a patron's deposit account or credit account with the 6a licensee in a manner that is in accordance with Regulation 6a.090 minimum standards for internal control;

 (2) to trace a check or other negotiable instrument tendered with the 6a licensee through the 6a licensee's records to the bank of deposit in a manner that is in accordance with Regulation 6.090 minimum standards for internal control; or

 (3) to trace a check, negotiable instrument, or other transfer of funds tendered in exchange for a 6a licensee's check, negotiable instrument or other transfer of funds through the 6a licensee's records to the bank of deposit in a manner that is in accordance with Regulation 6a.090 minimum standards for internal control.

 (g) Player rating records, or summaries that summarize player rating records in accordance with Regulation 6.090 minimum standards for internal control, if the records or summaries are:

 (1) prepared as a source document to reflect cash activity and used for purposes of complying with Regulation 6a; or

 (2) used to substantiate a Suspicious Activity Report by Casinos which is based in whole or part on the transactions recorded on the rating record. Both original and summary records should be retained in this situation, if possible.

3. To the extent relevant to any matter relating to the enforcement of Regulation 6a, all records, documents, or manuals required to be maintained by a 6a licensee under state and local laws or Regulations.

4. Any records required either by Regulation 6.090 minimum standards for internal control relative to Regulation 6a or by the 6a licensee's system of internal control relative to Regulation 6a. Each 6a licensee shall also maintain records of the 6a licensee's steps to implement policies and procedures that are designed to meet the 6a licensee's responsibilities under these requirements (e.g., internal procedures and instructions to employees, records of internal audits).

5. Any additional records the chairman, the board, or the commission require any 6a licensee to make and maintain to insure compliance with Regulation 6a.

6a.060 Internal Control

1. Each 6a licensee shall include as part of its system of internal control submitted pursuant to Regulation 6.090 a description of the procedures adopted by the 6a licensee to comply with this Regulation. Each 6a licensee shall comply with both its system of internal control and the Regulation 6.090 minimum standards for internal control relative to Regulation 6a.

2. Each 6a licensee shall direct an independent accountant engaged by the 6a licensee to report at least annually to the 6a licensee and to the board regarding the 6a licensee's adherence to the provisions of Regulation 6a and regarding the effectiveness and adequacy of the form and operation of the

6a licensee's systems of internal control as they relate to the provisions of Regulation 6a. Using criteria established by the chairman, the independent accountant shall report each event and procedures discovered by or brought to the attention of the independent accountant that the accountant believes do not conform with Regulation 6a, with Regulation 6a.090 minimum standards for internal control relative to Regulation 6a or any approved variation pursuant to Subsection 6, with the 6a licensee's systems of internal control as they relate to Regulation 6a, regardless of the materiality or non materiality of the exceptions. Such reports shall be submitted to the board within 150 days of the 6a licensee's fiscal year end and shall be accompanied by the 6a licensee's statement addressing each item of noncompliance noted by the accountant and describing the action taken.

3. The chairman may waive any of the requirements in Subsection 2 at his direction.

4. Each 6a licensee shall establish and maintain a compliance program pursuant to Regulation 6.090 minimum standards for internal control and shall at all times provide for an individual as a compliance specialist for the 6a licensee. The compliance specialist is responsible for assuring day-to-day regulatory compliance for the 6a licensee, relative to Regulation 6a and Regulation 6.090 minimum standards for internal control for Regulation 6a.

5. Each 6a licensee shall establish and maintain a training program pursuant to Regulation 6.090 minimum standards for internal control.

6. The 6a licensee shall implement a system of internal control that satisfies the minimum standards relative to Regulation 6a unless the chairman, in his sole discretion, determines that the 6a licensee's proposed system satisfies the requirements of Regulation 6a although it does not fully satisfy the minimum standards and approves the variation in writing. Within 30 days after a 6a licensee receives notice of the chairman's approval, the 6a licensee shall comply with the approved procedures, amend its written system accordingly, and submit to the board a copy of the amendments to the written system and a written description of the variations.

6a.070 Construction. Regulation 6a shall be liberally construed and applied in favor of strict Regulation of the cash transactions described in Regulation 6a, and in favor of the policies enunciated in the Nevada Gaming Control Act and the Regulations of the Nevada gaming commission. Without limiting the generality of the foregoing, substance shall prevail over form and prohibitions of the direct performance of specified acts shall be construed to prohibit indirect performances of those acts.

6a.080 Funds Transfer Requirements. For purposes of this section, each 6a licensee is also a financial institution as described in 31 C.F.R. pt 103. This section applies to transmittal of funds in an amount that exceeds $3,000.

1. For each transmittal order that it accepts as a transmitter's financial institution, a 6a licensee shall obtain and retain either the original or a microfilm, other copy, or electronic record of the following information

relating to the transmittal order:
(a) the name and address of the transmitter;
(b) the amount of the transmittal order;
(c) the execution date of the transmittal order;
(d) any payment instructions received from the transmitter with the transmittal order;
(e) the identity of the recipient's financial institution;
(f) as many of the following items as are received with the transmittal order:
 (1) the name and address of the recipient;
 (2) the account number of the recipient; and
 (3) any other specific identifier of the recipient; and
(g) any form relating to the transmittal of funds that is completed or signed by the person placing the transmittal order.

2. For each transmittal order that it accepts as an intermediary financial institution, a 6a licensee shall retain either the original or a microfilm, other copy, or electronic record of the transmittal order.

3. For each transmittal order that it accepts as a recipient's financial institution, a 6a licensee shall retain either the original or a microfilm, other copy, or electronic record of the transmittal order.

4. For transmittal orders accepted by the 6a licensee as the transmitter's financial institution:
(a) if the transmittal order is made in person, prior to acceptance of a transmittal order the 6a licensee shall verify the identity of the person placing the transmittal order in the same manner as required in Regulation 6a.030(2). If it accepts the transmittal order, the 6a licensee shall obtain and retain a record of the information required in Regulation 6a.030(3) (d) through (j). Where an agent is involved in the transaction and information regarding a principal of a transaction is not available, a notation in the record to that extent shall be made.
(b) If the transmittal order accepted by the 6a licensee is not made in person, the 6a licensee shall obtain and retain a record of the information required in Regulation 6a.030(3) (d) through (j). Where an agent is involved in the transaction and information regarding a principal of a transaction is not available, a notation in the record to that extent shall be made.

5. For each transmittal order that the 6a licensee accepts as a recipient's financial institution for a recipient, obtain and retain either the original or a microfilm, other copy, or electronic record of the transmittal order:
(a) If the proceeds are delivered in person to the recipient or its agent, the 6a licensee shall verify the identity of the person receiving the proceeds in the same manner as Regulation 6a.030(2) and shall obtain and retain a record of the information required in Regulation 6a.030(3) (d) through (j). Where an agent is involved in the transaction and information regarding a principal of a transaction is not available, a notation in the record to that extent shall be made.

(b) If the proceeds are delivered other than in person, the 6a licensee shall retain a copy of the check or other instrument used to effect payment, or the information contained thereon, as well as the name and address of the person to which it was sent.

6. Any 6a licensee as transmitter's financial institution or as an intermediary financial institution shall include in any transmittal order the following information:

(a) As a transmitter's financial institution at the time the transmittal order is sent to a receiving financial institution, the following information:

(1) the name and, if the payment is ordered from an account, the account number of the transmitter;

(2) the address of the transmitter;

(3) the amount of the transmittal order;

(4) the execution date of the transmittal order;

(5) the identity of the recipient's financial institution;

(6) as many of the following items as are received with the transmittal order:

(i) the name and address of the recipient;

(ii) the account number of the recipient;

(iii) any other specific identifier of the recipient; and

(7) either the name and address or numerical identifier of the transmitter's financial institution.

(b) As an intermediary financial institution, if it accepts a transmittal order, in a corresponding transmittal order at the time it is sent to the next receiving financial institution, the following information, if received from the sender:

(1) the name and account number of the transmitter;

(2) the address of the transmitter;

(3) the amount of the transmittal order;

(4) the execution date of the transmittal order;

(5) the identity of the recipient's financial institution;

(6) as many of the following items as are received with the transmittal order:

(i) the name and address of the recipient;

(ii) the account number of the recipient;

(iii) any other specific identifier of the recipient; and

(7) either the name and address or numerical identifier of the transmitter's financial institution.

7. A 6a licensee:

(a) as a transmitter's financial institution will be deemed to be in compliance with the provisions of paragraph (a) of Subsection 6 if it:

(1) includes in the transmittal order, at the time it is sent to the receiving financial institution, the information specified in paragraph (a) of Subsection 6 to the extent that such information has been received by the 6a licensee; and

(2) provides the information specified in paragraph (a)

of Subsection 6 to a financial institution that acted as an intermediary financial institution or recipient's financial institution in connection with the transmittal order, within a reasonable time after any such financial institution makes a request therefore in connection with the requesting financial institution's receipt of a lawful request for such information from a federal, state, or local law enforcement or regulatory agency, or in connection with the requesting financial institution's own Regulation 6a or United States Title 31 compliance program.

(b) As an intermediary financial institution will be deemed to be in compliance with the provisions of paragraph (b) of Subsection 6 if it:

 (1) includes the transmittal order, at the time it is sent to the receiving financial institution, the information specified in paragraph (b) of Subsection 6, to the extent that such information has been received by the 6a licensee; and

 (2) provides the information specified in paragraph (b) of Subsection 6, to the extent that such information has been received by the 6a licensee, to a financial institution that acted as an intermediary financial institution or recipient's financial institution in connection with the transmittal order, within a reasonable time after any such financial institution makes a request therefore in connection with the financial institution's receipt of a lawful request for such information from a federal, state, or local law enforcement or regulatory agency, or in connection with the requesting financial institution's own Regulation 6a or United States Title 31 compliance program.

(c) Shall treat any information requested under subparagraph (2) of paragraph (a) and under subparagraph (2) of paragraph (b), once received, as if it had been included in the transmittal order to which such information relates.

8. The information that a 6a licensee shall retain as the transmitter's financial institution shall be retrievable by reference to the name of the transmitter and account number, if applicable. The information that a 6a licensee shall retain as a recipient's financial institution shall be retrievable by reference to the name of the recipient and account number, if applicable. This information need not be retained in any particular manner, so long as the 6a licensee is able to retrieve the information required by this section, either by accessing transmittal of funds records directly or through reference to some other record maintained by the 6a licensee.

9. The following transmittals of funds are not subject to the requirements of this section where the transmitter and the recipient of the same transmittal are any of the following;

(a) a bank;

(b) a wholly-owned domestic subsidiary of a bank chartered in the United States;

(c) a broker or dealer in securities;

(d) a wholly-owned domestic subsidiary of a broker or dealer in securities;

(e) the United States;

(f) a state or local government; or

(g) a federal, state or local government agency or instrumentality.

10. As used in this section:

(a) "financial institution" means a financial institution described in 31 C.F.R. pt. 103.

(b) "Foreign financial agency" means a foreign financial agency as described in 31 C.F.R. pt. 103.

(c) "Receiving financial institution" means the financial institution or foreign financial agency to which the sender's instruction is addressed. The term "receiving financial institution" includes a receiving bank.

(d) "Recipient's financial institution" means the financial institution or foreign financial agency identified in a transmittal order in which an account of the recipient is to be credited pursuant to the transmittal order or which otherwise is to make payment to the recipient if the order does not provide for payment to an account. The term "recipient's financial institution" includes a beneficiary's bank, except where the beneficiary is a recipient's financial institution.

(e) "Transmitter" means the sender of the first transmittal order in a transmittal of funds. The term "transmitter" includes an originator, except where the transmitter's financial institution is a financial institution or foreign financial agency other than a bank or foreign bank.

(f) "Transmitter's financial institution" means the receiving financial institution to which the transmittal order of the transmitter is issued if the transmitter is not a financial institution or a foreign financial agency, or the transmitter if the transmitter is a financial institution or a foreign financial agency. The term "transmitter's financial institution includes an originator's bank, except where the originator is a transmitter's financial institution other than a bank or foreign bank.

(g) "Transmittal order" means an instruction of a sender, including a payment order, to a receiving financial institution, transmitted orally, electronically, or in writing, to pay, or cause another financial institution or foreign financial agency to pay, a fixed or determinable amount of money to a recipient if:

(1) the instruction does not state a condition to payment to the recipient other than time of payment;

(2) the receiving financial institution is to be reimbursed by debiting an account of, or otherwise receiving payment from, the sender; and

> (3) the instruction is transmitted by the sender directly to the receiving financial institution or to an agent or communication system for transmittal to the receiving financial institution.

6a.090 Structured transactions.

1. A 6a licensee, its officers, employees or agents shall not encourage or instruct the patron to structure or attempt to structure transactions. This subsection does not prohibit a 6a licensee from informing a patron of the regulatory requirements imposed upon the 6a licensee, including the definition of structured transactions.
2. A 6a licensee, its officers, employees or agents shall not knowingly assist a patron in structuring or in attempting to structure transactions.
3. As used in this section, "structure transactions" or "structuring transactions" means to willfully conduct or attempt to conduct a series of cash or non-cash transactions in any amount, at one or more 6a licensees, on one or more days in any manner as to willfully evade or circumvent the reporting requirements of Regulation 6a.030 or in such a manner as to willfully evade the prohibitions of Regulation 6a.020. The transaction or transactions need not exceed the dollar thresholds in Regulation 6a.020 and Regulation 6a.030 at any single 6a licensee in any single day in order to constitute structuring within the meaning of this definition.

6a.100 Suspicious Activity Reports [Effective 10/1/97]

1. As used in this section:
 (a) "suspicious transaction" means a transaction conducted or attempted by, at, or through the 6a licensee that the 6a licensee knows or, in the judgment of the 6a licensee or its officers, employees and agents, has reason to suspect:
 (1) involves funds derived from illegal activities or is conducted or intended to be conducted to hide or disguise funds or assets derived from illegal activities (including, without limitation, the ownership, nature, source, location, or control of such funds or assets) as part of a plan to violate or evade any federal or state law or regulation or to avoid any transaction reporting requirement under federal or state law or regulation;
 (2) is designed to willfully evade any requirements of Regulation 6a including the structuring of transactions or attempting to structure transactions; or
 (3) has no business or apparent lawful purpose or is not the sort of transaction in which the particular patron would normally be expected to engage, and the 6a licensee knows of no reasonable explanation for the transaction after examining the available facts, including the background and possible purpose of the transaction.

(b) "transaction" means a purchase, sale, loan, pledge, gift, transfer, delivery, or other disposition, and, with respect to a financial institution or 6a licensee, includes a deposit, withdrawal, transfer between accounts, exchange of currency, loan, extension of credit, purchase or sale of any stock, bond, certificate of deposit, casino chips, tokens, or other gaming instrumentalities or other investment security or monetary instrument, or any other payment, transfer, or delivery by, through, or to a financial institution or 6a licensee, by whatever means effected.

2. A 6a licensee:

(a) shall file with FinCEN, by using the SARC specified in Subsection 3, a report of any suspicious transaction, if it involves or aggregates to more than $3,000 in funds or other assets;

(b) shall file with FinCEN, by using the SARC specified in Subsection 3, a report of any suspicious transaction, regardless of the amount, that the 6A licensee believes is relevant to the possible violation of any law or Regulation but whose reporting is not required by this section;

3. A suspicious transaction shall be reported by completing a SARC, and collecting and maintaining supporting documentation as required by Subsection 5. The SARC:

(a) shall be filed with FinCEN in a central location, to be determined by FinCEN and with a copy sent to the board as indicated in the instructions to the SARC; and

(b) shall be filed no later than 30 calendar days after the initial detection by the 6a licensee of facts that may constitute a basis for filing a SARC. If no suspect was identified on the date of the detection of the incident requiring the filing, a 6a licensee may delay filing a SARC for an additional 30 calendar days to identify a suspect. In no case shall reporting be delayed more than 60 calendar days after the date of initial detection of a reportable transaction. In situations involving violations that require immediate attention, such as, for example, ongoing money laundering schemes. the 6a licensee shall immediately notify, by telephone, an appropriate law enforcement authority in addition to filing timely a SARC.

4. A 6a licensee is not required to file a SARC for a robbery or burglary committed or attempted for lost, missing, counterfeit, or stolen securities, that is reported to appropriate law enforcement authorities.

5. A 6a licensee shall maintain a copy of any SARC filed and the original or business record equivalent of any supporting documentation for a period of five years from the date of filing the SARC. Supporting documentation shall be identified, and maintained by the 6a licensee as such, and shall be deemed to have been filed with the SARC. A 6a licensee shall make all supporting documentation available to FinCEN and the board and any appropriate law enforcement agencies upon request.

6. No 6a licensee and no director, officer, employee, or agent of any 6a licensee or other financial institution, who reports a suspicious transaction under this part, shall notify any person involved in the transaction that the transaction has been reported. The copy of any such SARC filed with the board is privileged under NRS 463.3407 and may be disclosed only to the board and the commission in the necessary administration of Regulation 6a. A 6a licensee has protection pursuant to Nevada Revised Statutes and to 31 U.S.C. 5318(g) regarding a SARC filed pursuant to this section.

7. As used in this section:

(a) "FinCEN" means the Financial Crimes Enforcement Network, an office within the office of the Under Secretary (Enforcement) of the United States Department of the Treasury.

(b) "SARC" means Suspicious Activity Report by Casinos, a form published by the United States Department of the Treasury.

6a.110 Waivers.

The chairman may approve the conduct of a particular transaction or type of transaction with a specific patron that would otherwise be prohibited under Regulation 6a.020 and may waive the reporting of a particular transaction or type of transaction with a specific patron for which a report would otherwise be required under Regulation 6a.030. Requests for such approvals and waivers shall be made in advance of the transaction and be evidenced in writing to the chairman. The chairman may grant or deny such requests and revoke approvals and waivers previously granted.

附錄II　內華達州賭場現金交易報告

Form **8852**

(May 1997)

Department of the Treasury
Internal Revenue Service

Currency Transaction Report by Casinos—Nevada

▶ Please type or print.　▶ Use this form for transactions occurring after April 30, 1997.　OMB No. 1506-0003

(Complete all applicable parts—see instructions)

1　Check appropriate box(es) if:　a ☐ Amends prior report　b ☐ Supplemental report

Person(s) Involved in Transaction(s)

Section A—Person(s) on Whose Behalf Transaction(s) Is Conducted (Patron)　2 ☐ Multiple persons

3 Individual's last name or Organization's name		4 First name	5 M.I.

6 Permanent address (number, street, and apt. or suite no.)		7 SSN or EIN

8 City	9 State	10 ZIP code	11 Country (if not U.S.)	12 Date of birth M M D D Y Y Y Y

13　Method used to verify identity:　a ☐ Examined identification credential　b ☐ Known patron - information on file　c ☐ Organization
d ☐ Other _____

14　Describe identification credential:
a ☐ Driver's license/State I.D.　b ☐ Passport　c ☐ Alien registration　d ☐ Other _____
e ☐ Issued by:　f ☐ Number:

15　Customer account number

Section B—Individual(s) Conducting Transaction(s)—If other than above (Agent)　16 ☐ Multiple agents

17 Individual's last name		18 First name	19 M.I.

20 Permanent address (number, street, and apt. or suite no.)		21 SSN

22 City	23 State	24 ZIP code	25 Country (if not U.S.)	26 Date of birth M M D D Y Y Y Y

27　Method used to verify identity: a ☐ Examined identification credential　b ☐ Known patron - information on file　c ☐ Other _____

28　Describe identification credential:
a ☐ Driver's license/State I.D.　b ☐ Passport　c ☐ Alien registration　d ☐ Other _____
e ☐ Issued by:　f ☐ Number:

Amount and Type of Transaction(s) (Complete Box 31 or 32)　29 ☐ Multiple transactions　30 ☐ Dissimilar transactions

31 CASH IN: (in U.S. dollar equivalent)		32 CASH OUT: (in U.S. dollar equivalent)	
a Purchase of casino chips, tokens, and other gaming instrumentalities	$ _____	a Redemption of casino chips, tokens, and other gaming instrumentalities	$ _____
b Deposit (front money or safekeeping)	_____	b Withdrawal of deposit (front money or safekeeping)	_____
c Payment on credit (including markers)	_____	c Advance on credit (including markers)	_____
d Table game cash bet lost	_____	d Payment on bet (including slot jackpot)	_____
e Non-table game cash bet	_____	e Currency paid from wire transfer in	_____
f Other (specify) _____	_____	f Negotiable instrument cashed (including checks)	_____
		g Travel and complimentary expenses and gaming incentives	_____
		h Payment for tournament, contest, or other promotions	_____
		i Other (specify) _____	
g Enter Total Amount of CASH IN transaction ▶ $		j Enter Total Amount of CASH OUT transaction ▶ $	

33 Date of transaction (see instructions) M M D D Y Y Y Y	34 Time of transaction __ __ : __ __　☐ A.M.　☐ P.M.	35 Foreign currency used _____ (country)

36　Additional Information

Casino Reporting Transaction(s)

37 Casino's trade name	38 Casino's legal name	39 Employer identification number (EIN)

40 Address (number, street, and apt. or suite no.) where transaction occurred		41 Contact telephone number ()

42 City	43 State	44 ZIP code	45 Country (if not U.S.)

Sign Here ▶

46 Name and title of recorder/handler	47 Signature of recorder/handler	48 Date of signature M M D D Y Y Y Y
49 Name and title of reviewer	50 Signature of reviewer	51 Date of signature M M D D Y Y Y Y

For Paperwork Reduction Act Notice, see page 2.　　　Cat. No. 23511I　　　Form **8852** (5-97)

Multiple Persons or Multiple Agents

(Complete applicable parts below if box 2 or box 16 on page 1 is checked.)

(Continued)

Section A—Person(s) on Whose Behalf Transaction(s) Is Conducted (Patron)

3 Individual's last name or Organization's name	4 First name	5 M.I.

6 Permanent address (number, street, and apt. or suite no.)		7 SSN or EIN

8 City	9 State	10 ZIP code	11 Country (if not U.S.)	12 Date of birth M M D D Y Y Y Y

13 Method used to verify identity: a ☐ Examined identification credential b ☐ Known patron - information on file c ☐ Organization
 d ☐ Other _____

14 Describe identification credential:
 a ☐ Driver's license/State I.D. b ☐ Passport c ☐ Alien registration d ☐ Other _____
 e ☐ Issued by: f Number:

15 Customer account number

Section B—Individual(s) Conducting Transaction(s)—If other than above (Agent)

17 Individual's last name	18 First name	19 M.I.

20 Permanent address (number, street, and apt. or suite no.)		21 SSN

22 City	23 State	24 ZIP code	25 Country (if not U.S.)	26 Date of birth M M D D Y Y Y Y

27 Method used to verify identity: a ☐ Examined identification credential b ☐ Known patron - information on file c ☐ Other _____

28 Describe identification credential:
 a ☐ Driver's license/State I.D. b ☐ Passport c ☐ Alien registration d ☐ Other _____
 e ☐ Issued by: f Number:

Paperwork Reduction Act Notice.— The requested information is useful in criminal, tax, and regulatory investigations and proceedings. Pursuant to Nevada Gaming Commission Regulation 6A (Reg. 6A), Nevada casinos classified as "6A licensees" are required to provide the requested information. Reg. 6A is administered by the Nevada Gaming Control Board and Nevada Gaming Commission. Nevada casinos comply with Reg. 6A in lieu of 31 U.S.C. 5313 and 31 CFR Part 103 based upon an exemption granted to the state of Nevada by the U.S. Department of the Treasury.

You are not required to provide the requested information unless the form displays a valid OMB number. The time needed to complete this form will vary depending on individual circumstances. The estimated average time is 19 minutes. If you have comments concerning the accuracy of this time estimate or suggestions to improve this form, you may write to the Tax Forms Committee, Western Area Distribution Center, Rancho Cordova, CA 95743-0001. **Do not** send a completed form to this address. Instead, see **When and Where to File** below.

General Instructions

Form 8852, Currency Transaction Report by Casinos-Nevada (CTRC-N).—Use the May 1997 version of Form 8852 for reportable transactions occurring after April 30, 1997. Use the Nevada Gaming Control Board Currency Transaction Report and Currency Transaction Incident Report for reportable transactions occurring before May 1, 1997.

Who Must File.—Any Nevada casino that qualifies as a 6A licensee pursuant to Reg. 6A; generally, casinos with greater than $10,000,000 in annual gross gaming revenue and with over $2,000,000 of table games statistical win.

Exceptions.—Certain persons are not considered patrons pursuant to Reg. 6A. Transactions with these persons are not reportable. See Reg. 6A for details.

Identification Requirements.—Before completing a reportable transaction with a patron, a 6A licensee must obtain a valid, reliable identification credential from the patron. See Reg. 6A for details.

What To File.—A 6A licensee must file Form 8852 for a reportable transaction with a patron as outlined in Reg. 6A. A reportable transaction is a transaction that involves more than $10,000 in cash. Also, smaller transactions occurring within a designated 24-hour period that aggregate to more than $10,000 in cash are reportable if the transactions are the same type transactions within the same monitoring area or if different type transactions occur within the same visit at one location. Do not use Form 8852 to report receipts of cash in excess of $10,000 that occur at non-gaming areas; instead use **Form 8300,** Report of Cash Payments Over $10,000 Received in a Trade or Business.

When and Where To File.—File each Form 8852 by the 15th calendar day after the day of the transaction with the:

 IRS Detroit Computing Center
 ATTN: CTRC-N
 P.O. Box 32621
 Detroit, MI 48232-5604

Keep a copy of each form filed for five years from the date of filing.

Suspicious Transactions.—If a suspicious transaction involves more than $10,000 in cash, complete a **Form 8852** as well as a **Form TDF 90-22.49,** Suspicious Activity Report by Casinos (SARC). **Do not** complete

a Form 8852 for suspicious transactions of $10,000 or less. When a suspicious transaction requires immediate attention, contact the Nevada Gaming Control Board.

Definitions.—Certain terms, such as the terms "patron," "designated 24-hour period," "same type transactions" and "6A licensee," are defined in Reg. 6A.

Penalties.—Civil and/or criminal penalties may be assessed for failure to comply with Reg. 6A. See Nevada Revised Statutes 463.125, 463.360 and 207.195.

Specific Instructions

Note: *Additional information that does not fit on the front and back of the Form 8852 must be submitted along with the item number associated with the additional information on plain paper attached to the Form 8852. Type or print the patron's name, social security number (or EIN), date of the transaction, licensee's name and licensee's EIN (i.e., Items 3, 4, 5, 7, 33, 37, 38, and 39) on all additional sheets so that if the sheets become separated, they may be associated with the Form 8852.*

Item 1a. Amends Prior Report.— Check box **a** if the report corrects an error in a previously filed report or provides information for a previously filed report. Staple a copy of the original report behind the amended one. Complete Part III in its entirety, but only complete those other entries on the form that are being amended.

Item 1b. Supplemental Report.— Check box **b** if the report is for additional same type transactions occurring subsequent to a same type transaction that was reported on a Form 8852 during the same, designated 24-hour period. See Reg. 6A for this purpose.

Part I—Person(s) Involved in Transaction(s)

Note: *Section A must be completed. If an individual conducts a transaction on his or her own behalf (i.e., a patron), complete Section A and leave Section B blank. If an individual conducts a transaction on behalf of another individual (i.e., an agent conducts a transaction for a patron), complete Section B for the agent and Section A for the patron.*

Section A—Person(s) on Whose Behalf Transaction is Conducted (Patron)

Item 2. Multiple Persons.—Check Item 2 if the transaction is for the benefit of two or more patrons or if the transaction is conducted by two or more patrons who are benefiting from the transaction. Complete Section A on both page 1 and on page 2 for all patrons benefiting from the transaction.

Items 3, 4 and 5. Individual's/Organization's Name.— Enter the patron's last name in Item 3, first name in Item 4, and middle initial in Item 5 (if no middle initial, leave Item 5 blank). If the patron is an organization, enter both the legal name (name used in Federal tax filings) and any "DBA" name in Item 3 (Item 4 may also be used if more space is required.).

Items 6, 8, 9, 10 and 11. Address.— Enter the permanent street address including apartment or suite number, road or route number, city, state, zip code, and country (if not United States) of the patron. Use two-letter postal abbreviations for the state (e.g., NV for Nevada, CA for California). If the patron is from a foreign country, enter any province name and the two-letter country code (e.g., JA for Japan). If the patron has no residence street address, the patron refuses to provide a residence street address, or only provides a post office box for an address, indicate "NONE," "REFUSED" or the post office box number in Item 6 as applicable.

Item 7. Social Security Number (SSN) or Employer Identification Number (EIN).—Enter the patron's SSN or EIN. If a patron refuses to provide an SSN or EIN, indicate "REFUSED" in Item 7. If a patron does not have an SSN or EIN, indicate "NONE" in Item 7.

Item 12. Date of Birth.—Enter the patron's date of birth if it is indicated on the patron's identification credential or contained in the 6A licensee's records. If the date of birth is unavailable indicate "U/A" in Item 12. Enter the date in an eight-digit number format with each month and day being a two-digit number (zero must precede any single-digit number) and the year being a four-digit number (e.g., September 19, 1963 is written as 09191963).

Item 13. Method Used to Verify Identity.—Check box **a** if the patron's identification credential was examined. Check box **b** if, in accordance with

Reg. 6A, the patron was a "known patron" and the information needed to complete the Form 8852 was taken from the 6A licensee's records. If box **a** or **b** is checked, Item 14 must be completed. If the patron is an organization, check box **c** and complete Section B and do not complete Item 14. If an agent is involved in the transaction for a patron other than an organization and the patron's identification credential was unavailable or information for the patron was not available from the 6A licensee's records, check box **d** and indicate "U/A" in the space provided.

Item 14. Describe Identification Credential.—Check box **a**, **b**, **c**, or **d** as applicable. If box **d** is checked, specifically indicate the credential examined (e.g., Military ID). For all types of credentials, enter the issuer of the credential such as the state or country (using two-letter abbreviations or codes) in the space provided for box **e**. Enter the identification number contained on the credential in the space provided for box **f**.

Item 15. Customer Account Number.—Enter the patron's account number associated with the transaction. If no account number exists, indicate "N/A."

Section B—Individual(s) Conducting Transaction(s)–If Other Than Above (Agent)

Note: *Complete Section B if an agent is involved in the transaction. If an agent is not involved in the transaction, leave Section B blank.*

Item 16. Multiple Agents.—Check Item 16 if more than one agent was involved in the transaction(s) for the same patron. Complete Section B on both page 1 and on page 2 for all agents conducting the transaction(s).

Items 17, 18, and 19. Individual's Name.—Enter the agent's last name in Item 17, first name in Item 18, and middle initial in Item 19 (if no middle initial leave Item 19 blank).

Items 20, 22, 23, 24, and 25. Address.—Enter the agent's permanent address. Refer to instructions for Items 6, 8, 9, 10, and 11.

Item 21. Social Security Number (SSN).—Enter the agent's SSN. If an agent refuses to provide an SSN indicate "REFUSED" in Item 21. If an agent does not have an SSN indicate "NONE" in Item 21.

Item 26. Date of Birth.—Enter the agent's date of birth if it is indicated on the agent's identification credential

or contained in the 6A licensee's records. If the date of birth is unavailable indicate "U/A" in Item 26. Refer to instructions for Item 12 for format of date entry.

Item 27. Method Used to Verify Identity.—Check box a if the agent's identification credential was examined. Check box **b**, if in accordance with Reg. 6A, the agent was a "known patron" and the information needed to complete Form 8852 was taken from the 6A licensee's records.

Item 28. Describe Identification Credential.—Complete for agent's identification credential. Refer to instructions for Item 14.

Part II—Amount and Type of Transaction(s)

Item 29. Multiple Same Type Transactions.—Check this item if the reportable transaction consisted of multiple, same type transactions aggregated pursuant to Reg. 6A.

Item 30. Dissimilar Transactions.— Check this item if the reportable transaction consists of different types of transactions aggregated pursuant to Reg. 6A.

Note: *Complete either Item 31 or 32; do not complete both items.*

Item 31. CASH IN.—Enter the dollar or United States dollar equivalent amount of the cash-in transaction on the appropriate line **a, b, c, d, e,** or **f**, and repeat the amount on line **g**. If the reportable cash-in transaction involved more than one type of transaction, enter the amount associated with each different transaction type on the appropriate lines **a, b, c, d, e,** and **f**, and enter the total of the cash-in transactions on line **g**. If any dollar amount entry is made on line **f**,

specify the type of transaction in the space provided. Round amounts up to whole dollars (e.g., $10,220.12 must be entered as $10,221).

Item 32. CASH OUT.—Enter the dollar or United States dollar equivalent amount of the cash-out transaction on the appropriate line **a, b, c, d, e, f, g, h,** or **i**, and repeat the amount on line **j**. If the reportable cash-out transaction involved more than one type of transaction, enter the amount associated with each different transaction type on the appropriate lines **a, b, c, d, e, f, g, h,** and **i**, and enter the total of the cash-out transactions on line **j**. If any dollar amount entry is made on line **i**, specify the type of transaction in the space provided. Round amounts up to whole dollars (e.g., $10,220.12 must be entered as $10,221).

Item 33. Date of Transaction.—Enter the date of the transaction. Refer to instructions for Item 12 for format of date entry.

Item 34. Time of Transaction.—Enter the time of the transaction and check either AM or PM (for midnight transactions check AM, for noon transactions check PM). For multiple same type transactions or dissimilar transactions, enter the time of the last transaction.

Item 35. Foreign Currency.—If foreign currency is involved, identify the country of issue using a two-letter country code. If more than one country of issue is involved, indicate the country associated with the largest amount of United States dollar equivalent.

Item 36. Additional Information.— Use this space for any additional comments that need to be made regarding the transaction or the persons involved in the transaction.

Part III—Casino Reporting Transaction(s)

Item 37. Casino's Trade Name.— Enter the "DBA" name of the 6A licensee as indicated on the casino's Nevada gaming license.

Item 38. Casino's Legal Name.— Enter the legal name of the 6A licensee as indicated on the casino's Nevada gaming license.

Item 39. Employer Identification Number (EIN).—Enter the casino's EIN.

Items 40, 42, 43, 44, and 45. Address.—Enter the street address, city, state, zip code, and country (if not United States) of where the transaction occurred (e.g., casino address, branch office address). Use two-letter abbreviations and codes for state and country. Include province name, if any, for foreign countries.

Item 41. Contact Telephone Number.—Enter the business telephone number, including area code, of an individual that is to be contacted regarding questions about this report.

Item 46, 47, and 48. Name, Title and Signature of the Recorder/Handler and Date of Signature.—Print or type the name and title of the person who handled/recorded the transaction in Item 46. The handler/recorder signs the form in Item 47 and the date the form was signed is recorded in Item 48. Refer to instructions for Item 12 for format of date entry.

Item 49, 50, and 51. Name, Title, and Signature of the Reviewer and Date of Signature.—Print or type the name and title of the person who performed the accounting department review of the form in Item 49. The reviewer signs the form in Item 50 and the date the form was signed is recorded in Item 51. Refer to instructions for Item 12 for format of date entry.

附錄III　牌桌遊戲部門的工作描述

 營運職務

(一)賭場副總裁／賭場經理：對總裁／總經理負責

　　負責所有的牌桌遊戲、賽馬、運動簽注、基諾遊戲等營運，向管理階層提出對博奕政策改變之建議。權限包括：信用額度的核發權、對無法回收的信用簽單有共同的簽署核銷權、大額付款權及免費招待顧客餐飲、住宿、機票等。查閱信用紀錄卡、顧客的信用簽單、賭區狀況、撲克牌與骰子供應情形、牌桌管理台、監控中心等。必須具備對賭場／飯店的內部控管、政策、程序及該州博奕法規等有全盤的瞭解，以便分析賭場資料，提出營運修正的建議。必須具備流暢的英文說寫能力，且必須通過博奕管理委員會所做的背景調查。

　　其職責可依照下列時間比例來劃分：

1. 20%：經常在賭場走動觀察員工及與客戶的互動，同時並保護公司的資產。
2. 10%：確保各部門運作順暢。
3. 10%：為各部門的預算提供指導原則、審查成本與分析差異報表。
4. 10%：與各部門緊密合作。
5. 10%：確保所有員工對所有的政策與程序都有相同的認知，以確保其公平與正確性。

6. 10%：督導所有員工的年度評鑑與升遷，以確保其公平性與正確性。

7. 10%：負責採購博奕設備與供應品。

8. 10%：與供應商及博奕管理委員會合作開發新遊戲與設備，以便維持長久的吸引力，並提升賭場獲利能力。

9. 10%：負責設定賭場的操作規章、顧客服務與生產力。

(二)值班經理：對賭場副總經理／賭場經理負責

在值班的8小時期間負責所有的營運作業，監督賭區人員是否遵從公司政策、程序、標準以及政府法規。必須熟悉所有的賭局。擁有核發信用額度以及免費招待顧客食宿與機票的權利。確認依規定處理大量補充籌碼及超額籌碼，並參與基諾與老虎機部門的大額獎金支付。提升正面的顧客關係，必須熟悉賭場／飯店內部控管、政策、程序及該州博奕法規。監督牌桌遊戲的人事與班表，掌握所有進行中的賭局，核發撲克牌與骰子給賭區經理，確認使用過的撲克牌與骰子皆回收並作廢。有權限查閱信用記錄卡、顧客的信用簽單、賭區狀況、牌桌管理台等。必須具備流暢的英文說寫能力，該職務要求大量的走動與站立，必須來回於樓梯間與走道。

其職責可依照下列時間比例來劃分：

1. 80%：負責牌桌營運順暢，監督牌桌人員的輪班狀況、政策與程序，顧客服務技巧的訓練，負責評鑑與升遷過程，與供應商合作一同發現遊戲的變化與問題以開發新遊戲，並確保所有的供應品與庫存紀錄的準確性。

2. 20%：不斷在賭區間走動，觀察博奕活動以保護公司資產，為顧客提供客戶服務。

(三)賭區經理：對值班經理負責

在8小時輪班期間，負責保護位於牌桌遊戲區的所有公司資產，及賭局的開始與結束。有權指示和批准牌桌補充籌碼與信用額度，可以免費招待賭客餐飲、住宿、表演秀等。確保所有賭局的公正性，以及指示牌桌的補充籌碼和超額籌碼。提昇正面顧客關係，指定監督員到特定的賭局中，並管理所有的領班及發牌員。管理範圍包括賭區、賭區管理台與顧客信用簽單等。監督賭區人員是否遵從公司政策、程序、標準及政府法規。必須對6a管理條例、飯店／賭場內部控管、政策以及程序熟悉。必須具備流暢的英語說寫能力，該職務要求大量的走動、站立與觀察。

其職責可依照下列時間比例來劃分：

1. 70%：觀察賭區內外所有的活動。
2. 10%：分析賭客以判斷其賭博對公司的獲利貢獻。
3. 5%：監督牌桌遊戲區的營運。
4. 5%：監督負責政策與程序的相關人員。
5. 5%：指示牌桌補充籌碼和超額籌碼，完成必要的文書工作。
6. 5%：協助人事評鑑。

(四)領班主管：對值班經理負責

負責對信用簽單的發放與回收，維持賭局公正性與玩家評比。有權發出補充籌碼或超額籌碼單、信用簽單核發／付款存根、協助銷毀用過的撲克牌等。必須完全瞭解與執行已核准的牌桌遊戲作業準則。訓練並監督員工表現以確保賭局的流暢性與效率。必須瞭解6a管理條例與現金交易呈報的規定，同時也必須熟悉飯店／賭場內

部控管、政策與程序。管理範圍包括賭區、賭區管理台與顧客的信用簽單等。管理快骰遊戲監督員與發牌員，負責監看單一或多項遊戲，確認遊戲有充分合宜的設施。負責準確完成玩家等級評比，提昇正面的顧客關係。該職務要求長時間站立與數學計算能力，必須具備流暢的英文說寫能力。

其職責可依照下列時間比例來劃分：

1. 40%：評估玩家的賭博行為。
2. 25%：觀察發牌員與玩家行為，以維持賭局程序進行。
3. 25%：隨時保護所有遊戲的進行，確保消費者滿意程度。
4. 5%：簽署籌碼補充單及籌碼超額單。
5. 5%：賭局一開始發給骰子與撲克牌，確保發牌員遵守開局程序。

(五)快骰遊戲監督員：對賭場（快骰遊戲區）主管負責

負責監督所指定的快骰遊戲中的人員，觀察賭局進行步調是否合適，確保人員遵守賭場的程序與政府法規。必須熟悉快骰遊戲的規則。有權接觸牌桌籌碼盤，有權簽署籌碼補充或籌碼超額單、協助銷毀用過的撲克牌、信用簽單核發／付款存根。收到賭場主管授權後，指示發牌員將籌碼遞送給玩家。該職務要求長時間坐著對所有細節保持高度思考力與注意力，具備溝通能力與保持機警。

其職責可依照下列時間比例來劃分：

1. 60%：監督賭局是否依適當程序進行。
2. 35%：查核賠付金額是否正確。
3. 5%：簽署籌碼補充單與信用簽單。

(六)快骰發牌員:對快骰遊戲監督員負責

負責保護賭局,禮貌對待玩家與提供協助,確認賭局無誤地進行,回答賭客對賭局的任何疑問。發牌員必須發展正面的顧客關係,同時也要不斷地觀察玩家以保護賭局。必須熟悉飯店/賭場內部控管、政策與程序。該職務要求長時間站立,大量運用手臂、手腕、手部與手指。發牌員必須能夠講流利的英文,發牌員每發1小時牌可以休息20分鐘。

其職責可依照下列時間比例來劃分:

1. 60%:收取賭客輸掉的賭金、賠付獎金,並迅速作業以保持賭局進行順暢。
2. 40%:留意遊戲動作以確保賭注放在對的地方,並維持遊戲的公正性。

(七)21點發牌員:對賭場(21點遊戲區)主管負責

負責操作與控制指定的21點賭局,賠付獎金,當賭局有疑問時通知賭場主管。發展正面的顧客關係,同時不斷地觀察玩家以保護賭局。必須熟悉飯店/賭場的內部控管、政策與程序;將現鈔換成等值的籌碼並用棒子將現金投入錢箱。發牌員對於開局與換班的準備流程是很有幫助的,發牌員必須具備基本數學知識並懂得加總每位玩家的點數。發牌員必要時會參與籌碼補充的程序,在籌碼補充單上簽名副署,並確認金額正確無誤。發牌員也會被要求簽名副署協助銷毀用過的撲克牌與信用簽單,在牌桌上放置或移除信用簽單,將信用簽單存根或已付清的信用簽單條投入錢箱中。該職務要求長時間站立、大量用手臂、手腕、手部與手指。發牌員必須能夠講流利的英文,每輪1小時的班可以休息20分鐘。

其職責可依照下列時間比例來劃分：

1. 70%：負責21點遊戲的發牌、收取或賠付賭金，遇大額交易時必須知會領班。

2. 20%：開牌並檢查新的撲克牌，完成洗牌程序。

3. 10%：檢查補充籌碼數額是否正確，並簽名副署籌碼補充單與信用簽單，將其存根投入錢箱中。

(八)百家樂發牌員：對賭場（百家樂遊戲區）主管負責

負責保護賭局，禮貌對待玩家並提供協助，確保賭局正確的進行，並對不懂百家樂的玩家所提的問題給予回答。必須熟悉百家樂的規則與發牌規定，有權進入賭區與接觸牌桌籌碼，有權簽署籌碼補充或籌碼超額單，協助銷毀用過的撲克牌。該職務要求坐著、運用手部與手指洗牌，並持續與玩家互動。

其職責可依照下列時間比例來劃分：

1. 60%：對每手牌進行口頭提示，收取輸的賭金、賠付贏的賭金。

2. 20%：洗牌、觀察牌局、保護賭局，當換新牌時檢查牌的正面與背面。

3. 15%：管理現金、信用簽單與籌碼。

4. 5%：必要時向玩家解釋規則。

管理階層

(一)賭場管理處長：對賭場營運部副總經理負責

負責牌桌遊戲的整體營運，熟悉飯店內部管理，包含依照飯店的政策擴大信用。直接負責所有的賭區人事與班表，必須具備卓越的英文說寫溝通能力。

其職責可依照下列時間比例來劃分：

1. 40%：分析賭局紀錄與提出修正意見以提升效率及營收，並降低成本。
2. 40%：依公司的政策、程序、標準審查所有的人事資料，以符合政府的法規。
3. 10%：依照公司政策給予信用額度。
4. 5%：簽發免費招待的房間、餐飲與交通費等。
5. 5%：協助助理、副總經理管理賭場營運。

(二)賭場主管：對賭場營運部副總經理負責

負責新進人員訓練，包含賭場政策、理念、程序、顧客服務、該州博奕法規等。監督賭場全體員工，必須熟悉飯店／賭場內部控管、政策與程序。提供牌桌遊戲數據分析，必須具備流利英文說寫能力。

其職責可依照下列時間比例來劃分：

1. 95%：解釋賭場政策、分析牌桌遊戲部門毛利／入袋金的比例、評估每一職位所需的員工等級、確保排班效率等。協助賭場經理準備預算、每月與每季的實際評估、檢討預算差異

原因、統計變數、組織發展等工作。讓員工瞭解行業最新資訊、法院訴訟，以及未來可能影響公司營運與資產的訴訟案件。

2. 5%：審查員工的表現並做出建議。

(三)開發經理：對賭場營運部副總經理負責

負責計畫、指導、協調、針對營運問題、員工、人力、排班以及管理階層所要求的資訊進行深入複雜的研究，必須知悉飯店／賭場內部控管、政策與程序，監督參與營運分析及研究的次級人員。計畫、管理與協調特定計畫的分析與研究。分析工作流程、人力需求、設備陳列與產能等。對於成本、其它可能方案，以及成功機率提出解決方法或增進效能之建議。當達成預定之服務水準時，實施預測、排班與分派工作的方式以降低成本、維持邊際效益並促進最大生產力。依照高層的管理規劃推動與執行特殊方案，確認現階段的營運問題，並協助高層解決或排除這些問題，必須具備與高層及跨部門合作的能力，並具備良好的人際關係技巧。必須能流利說寫英文。該職務須具備電腦的使用技能。

其職責可依照下列時間比例來劃分：

1. 60%：依照計畫安排或依管理階層要求，計畫並分析從各種角度觀察到的營運問題與複雜內容。
2. 30%：規劃或設計統計資料整理成精簡的報告，提供給管理階層作為人力、排班、成本與服務效用的有效評估基礎。
3. 10%：參與常規或非常規會議解釋報告中所得出的結論，或參與管理階層要求的會議。

(四)賭場協調者：對賭場經理負責

　　負責維護所有管理與牌桌遊戲營運的紀錄，其中包含發牌員、領班與部門經理的出勤紀錄、所有的病假紀錄、規範、推薦報告、假期紀錄、薪資調整、試用期觀察紀錄等。處理員工的解僱與曠職，並執行其他由賭場經理要求的管理工作事項。

　　其職責可依照下列時間比例來劃分：

1. 60%：紀錄管理。
2. 35%：管理員工出勤的時間。
3. 5%：擔任秘書的工作。

博彩娛樂叢書

牌桌遊戲管理

著　　者／Vic Tacuer、Steve Easley
譯　　者／丁蜀宗
審　　校／張明玲
執行編輯／范湘渝
出 版 者／揚智文化事業股份有限公司
發 行 人／葉忠賢
地　　址／222 新北市深坑區北深路三段 260 號 8 樓
電　　話／(02)8662-6826　8662-6810
傳　　真／(02)2664-7633
網　　址／http://www.ycrc.com.tw
 E-mail ／ service@ycrc.com.tw
印　　刷／鼎易印刷事業股份有限公司
 I S B N ／ 978-986-298-032-3
初版一刷／2012 年 3 月
定　　價／新臺幣 320 元

國家圖書館出版品預行編目資料

牌桌遊戲管理 / Vic Taucer, Steve Easley 著；丁蜀
宗譯 . -- 初版 . -- 新北市 : 揚智文化 , 2012. 03
　　面；　公分 . -- （博彩娛樂叢書）
譯自：Table games management
ISBN 978-986-298-032-3（平裝）

1. 娛樂業 2. 賭博 3. 企業管理

998　　　　　　　　　　　　　　101003860